응답하지 않는
세상을 만나면,

멜랑콜리

Melancholy

예 술 가 는 도 망 치 지 않 는 다 , 그 린 다

응답하지 않는
세상을 만나면,

멜랑콜리

이연식 지음

이봄

나는 예술가들이 겪은 실패담에 이끌린다

실패는 상황과 결과물이 예술가 자신의 의도와 예측을 배반하는 것이다. 어떤 예술가든 실패를 겪는다. 노력 부족, 의지박약, 이런 것들은 실패를 낳는 수많은 원인 중 아주 작은 일부일 뿐이다. 실패는 황당한 이유에서 비롯되어 얄궂은 결과를 낳곤 한다. 예술가가 누리는 성공이란 빛을 받아 드러나는 좁은 윗면일 뿐, 실패는 그 아래의 크고 깊고 어두운 결이다. 예술가들이 겪은 실패를 살피면 예술을 더 잘 이해할 수 있다.

　　나는 예술가에 대한 글을 쓴다. 그렇다면 나는 예술가인가, 아닌가? 문필의 영역에서 활동하는 나는 예술가라고 할 수 있다. 예술가에 대해 글을 쓰는 예술가. 나는 스스로를 예술가라고 여기기에 예술가라는 존재에 대해 해명하려 하고, 예술가에 대해 해명하기에 예술가이다. 이렇게 물을지도 모른다. 예술가에 대해 해명하는 이는 비평가가 아닌가? 비평가도 예술가라고 할 수 있나? 비평가 또한 문인인데, 문인이 예술가라면 비평가 또한 당연히 예술가가 아닐까?

사실 비평가가 예술가인지 어떤지에 대해서는 별 관심이 없다. 나는 스스로를 비평가라기보다는 판화가라고 여긴다. 책은 원본 없는 판화다. 판版을 만들지도 않는 판화가? 일본의 옛 우키요에 판화가로서 오늘날 이름이 알려진 이들은 대부분, 스스로는 판을 만들지 않았다. 밑그림을 그리고 색채를 결정할 뿐이었다. 하지만 난숙한 출판과 인쇄 체제가 이들 판화가의 개성을 한껏 끌어냈다. 나 또한 고도로 발달한 편집과 유통 체제에 기대어 감히 판화가라는 호칭을 주워섬겨본다.

이봄의 고미영 대표님과 이성민 씨는 원고를 쓰다가 우울해진 나를 조용히 지켜보며 격려했고, 난삽한 원고에 질서를 부여했다. 두 분께 머리 숙여 감사드린다.

2013년 봄
이연식

차례

멜랑콜리를
말하다

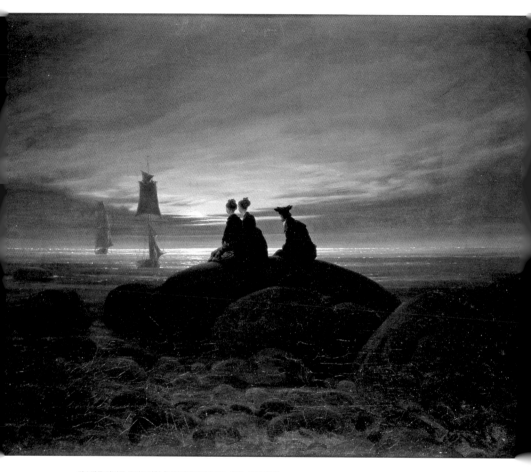

카스파르 다비트 프리드리히, 「바닷가에서 바라보는 월출」, 1822년경

멜랑콜리하다

열아홉 시절은
황혼 속에 슬퍼지더라.

―백설희 노래 「봄날은 간다」 중에서

누구나 '멜랑콜리melancholy'를 느낀다. 예컨대 「글루미 선데이」 같은 곡을 들을 때, 불현듯 가을바람이 스산하게 느껴질 때, 해질녘 하늘을 뒤덮은 보랏빛 구름을 볼 때, 우리는 '멜랑콜리'해진다. 딱히 이유는 알 수 없지만 '멜랑콜리한' 감정에 사로잡힌다. 이처럼 이유를 잘 알 수 없는 것이야말로 '멜랑콜리'의 특징이다.

오늘날 심리학에서는 멜랑콜리를 일반적인 의미에서의 우울증depression과 별다를 바 없는 것으로 취급한다. 지크문트 프로이트는 1917년에 발표한 논문 「슬픔과 우울Trauer und Melancholie」에서 '슬픔mourning(e)'과 '우울melancholia(e)'을 구별했다. 사랑하는 대상을 잃었을 때 생기는 슬픔은 애도哀悼라는 행위를 거쳐 다른 대상에 대한 사랑

으로 옮겨 가지만, 멜랑콜리는 잃어버린 대상과 자신을 동일시하면서 자기 파괴적인 무력감에 사로잡히게 한다. 일종의 피학적 감정, 자기 연민이다.

그러나 일상 속에서 멜랑콜리에는 오랜 세월 부챗살처럼 다채로운 의미가 덧붙여졌다. 한때 멜랑콜리는 '우수憂愁'라고 옮기곤 했다. 멜랑콜리는 씁쓸하면서도 달콤하다. 흔히들 깊은 절망이라고 여기는 감정과는 모양새가 다르다. 그래서 멜랑콜리는 때로 사치스러운 감정으로 여겨진다. 당장 일상의 절박한 문제와 맞붙어 씨름할 때 '멜랑콜리'하지는 않기 때문이다. 무언가로부터 거리를 두고 떨어져 있을 때, 숨 가쁜 국면이 지나간 직후에 우리는 문득 이런 감정에 사로잡힌다. 그리고 멜랑콜리를 통해 사물과 인간에 대한 깨달음에 이른다. 묘하게 우울한 느낌에 잠겨 있다가 뭔가 좋은 생각이나 세상살이, 사람 됨됨이에 대한 통찰이 떠오르는 것이다.

그래서 통찰과 영감을 얻으려는 예술가들은 멜랑콜리에 주목했다. 이런 감정을 통해서만 영감을 얻을 수 있다면, 이런 감정이 왜, 언제, 어떤 식으로 등장하고 작동하는지를 알아낸다면, 예술적인 성취에 필요한 영감을 제어할 수도 있지 않겠는가.

우울하다

"우울한 인물은 죽음의 그림자에 쫓기고 있기 때문에,
세상을 어떻게 읽어야 할지 가장 잘 아는 사람은
바로 우울증 환자다. 혹은, 세계는 다른 누구도 아닌
우울한 인간의 관찰에 스스로를 내맡긴다고 할 수 있을
것이다. 사물에 생명이 없으면 없을수록 그것을 숙고하는
정신은 더욱 강력하고 영민해진다."

— 수전 손택, 『우울한 열정』 중에서

유럽인들은 오래전부터 인간의 기질을 네 가지로 분류했다. 그 기원
은 고대 그리스의 피타고라스 학파까지 거슬러 올라간다. 이는 히포
크라테스Hippocrates와 갈레노스Galenos를 거쳐 중세에 널리 유행했고
특히 르네상스 때는 복잡한 의미를 지니게 되었다. 네 가지 체질이
나 네 가지 혈액형으로 사람을 분류하는 요즘의 유행이 유별난 것이
아님을 알 수 있다.

유럽인들이 생각한 네 가지 기질은 다혈질, 점액질, 담즙질, 우
울질(멜랑콜리)인데, 각각 네 가지 체액體液인 혈액, 점액, 황담즙,
흑담즙이 우세함으로써 나타나는 기질이다. 그런데 이중에서 우울
질, 즉 멜랑콜리는 정신적인 능력, 예술적인 창조성과 관련이 깊다

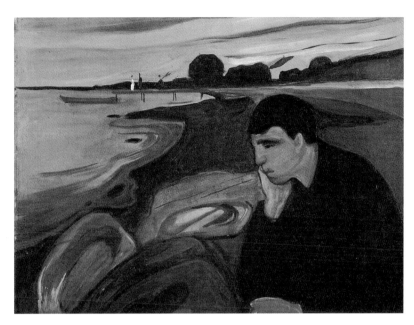

에드바르트 뭉크, 「멜랑콜리」, 1894–95년

는 믿음이 고대 그리스에서부터 만연했다.

중세에는 멜랑콜리가 기독교의 일곱 가지 대죄 중 하나인 '태만 acedia'과 관련된다고 해석하면서 이를 부정적으로 보기도 했는데, 르네상스 시대가 되자 멜랑콜리를 특별히 긍정적으로 평가하는 흐름이 생겼다. 그런 흐름을 선도했던 인물이 피렌체의 인문학자 마르실리오 피치노Marsilio Ficino이다.

당시에는 행성과 인간의 기질이 밀접하게 관련된다고들 생각했는데, 피치노는 멜랑콜리가 토성土星의 영향을 받고 태어난 인간의 특성이며, 토성의 신神인 사투르누스와 마찬가지로 생성과 파괴, 창조와 나태라는 속성을 띤 이중적인 기질이라고 주장했다. 특히 신적인 재능의 영역에 속하는 '창조적인 열광'은 오로지 멜랑콜리에만 부여된다고 썼다. 멜랑콜리 기질이 있는 사람을 멜랑콜리커(멜랑콜릭)라고 한다. 이후 낭만주의 시기를 거치면서 멜랑콜리커는 예술가의 동의어가 되다시피 했다.

멜랑콜리는 바깥세상에 대한 민감함에 기인한 고통, 의기소침, 사물과 현상을 부정적으로 보는 습성, 자신의 처지와 성취를 좀체 긍정적이고 낙관적으로 보지 않으려는 성향 등을 가리키게 되었고, 이러한 성향에 창조력의 비밀이 담겨 있다고 여겼다.

그러나 멜랑콜리를 아무리 들여다본대도 창조의 비밀을 알 수는 없다. 멜랑콜리는 예술의 원천이 아니라 오히려 예술의 실패, 예술 활동이 뜻대로 풀리지 않는 국면과 더 친숙하다. 통찰과 영감은

멜랑콜리가 준 게 아니다. 우연히 멜랑콜리와 함께 방문한 것뿐이다.

멜랑콜리는 삶과 세계의 불확실함에 대한 감정이다. 세계는 우연과 이미 주어진 요소에 의해 지배되며, 지금 흥하는 것이라도 언젠가는 쇠하고, 퇴색하고, 와해되고, 죽고, 의미를 잃을 것이다. 그렇다고 지금 불우하대서 나중에 잘 될 거라는 보장이 있는 것도 아니다. 응답하지 않는 원리에 의해 움직이는 세상이다. 멜랑콜리는 이러한 세상과의 불화, 좌절, 대답 없는 세계 앞에서 느끼는 절망에 기인한 우울함이다. 녹록지 않고 결코 명료하지도 않은 세상을 속속들이 익히면서 생겨나는 감정이다.

토성의 기운이 농후한, 예술을 하는 이들은 특히 멜랑콜리에 쉬이 흡인되기에, 바닥까지 가라앉지 않기 위해 애를 쓴다. 자기 연민은 창작의 위험한 반려라는 점을 잘 알기 때문이다. 하지만 우울을 제어하는 것도 운일 뿐이다. 운이 좋아서 제어할 만한 우울을 만난 것이다. 균형은 언제 깨질지 모른다. 갈팡질팡하며, 혼란과 모순을 감내하며 버틴다. 이는 비단 예술가에게만 한정되는 일은 아닐 터이다. 멜랑콜리는 토성의 기운을 받은 이들에게만 나타나는 기질이 아니다. 정도의 차이는 있지만 모든 사람이 경험하는 미묘한 우울, 어두운 열정이다.

예술가는
멜랑콜리하다

진부한 표현을 끌어들이자면, 빈 캔버스를 홀로 대면한 화가의 가슴속을 상상해볼 수 없다면, 예술가의 멜랑콜리를 알 수 없다. '빈 캔버스'라고 쓰긴 했지만 어디 캔버스뿐인가? 캔버스 곁에는 물감이 있고, 이는 모두 누추한 작업실 안에 있다. 그런데 작업실은 화가가 소유한 건물인가? 전세인가, 월세인가? 화가는 월세를 꼬박꼬박 낼 수 있나? 월세 낼 돈은 뭘로 버는가?

물질적 조건, 외부의 상황은 예술가의 행동거지를 좌우하고 작품의 방향을 결정한다. 과연 어디까지가 '불굴의 의지'에서 비롯된 결과이고 어디서부터가 '주어진 천성'의 소산인지 알 수 없다. 어쩌면 담긴 그릇의 생김새에 따라 모양이 결정되는 물과 다를 바 없는 게

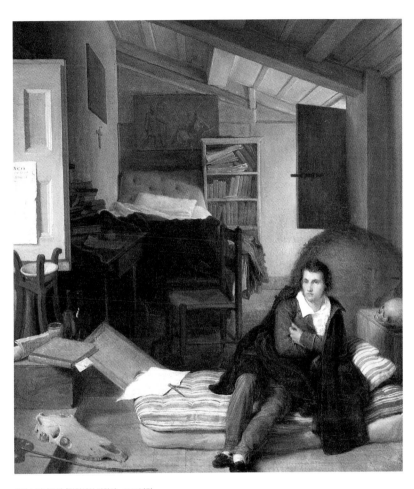

톰마소 미나르디, 「작업실의 자화상」, 1813년경

아닐까? 어떤 이유로 일찍부터 인정받으면 자신만만해지고 그러다가도 외면당하면 의기소침해진다. 자신감을 가져야 한다고들, 자신감이 성공의 원천이라고들 하지만 타고 난 뱃심의 크기가 다르고, 칭찬을 많이 받다보면, 매력을 상찬받다 보면 자신감도 커지는 법이다.

노력하면 안 될 일이 없다지만 사람마다 집중력과 끈기의 정도가 다르다. 어떤 예술가는 좋은 집안에서 태어나고 자라 감수성을 키워가지만 어떤 예술가 지망생은 환경의 압력 때문에 감수성이 시들어 무력해진다. 오래도록 인정받지 못하면 분노와 열등감이 쌓인다. 인정을 받기도 전에 사고나 재난, 혹은 병으로 갑작스럽게 죽기도 한다.

예술가가 성공하거나 소외되는 요인은 너무도 복잡하여 예견할 수 없고 심지어 나중에도 제대로 알 수가 없다. 어떤 정보도 성공과 실패의 메커니즘을 설명하지 못한다. 만약 성공과 실패의 메커니즘에 대한 설명이 타당하다면 특정 예술가에 대해 예언할 수 있어야 한다. 하지만 성공과 실패라는 결과 뒤에 이것저것 얼기설기 가져다 붙일 뿐이다.

예술가는 이런 불확실성을 온몸으로 감당하는 존재다. 예술 활동에 따르는 온갖 어려움, 계량하고 예측할 수 없는 어려움을 감당해야 한다. 반 고흐의 사촌 형이었던 화가 모베는 반 고흐에게 "자네가 그림을 그리기만 한다면 이미 자네는 화가일세"라고 했다. '시작하기만 하면, 꿈꾸기만 하면 이미 당신은 예술가'라는 말은 수없이 회자되어왔다. 얼마나 희망적인 말인가! 폄하하고 싶지 않다. 나

또한 지망생들에게 이런 식으로 말할 것이다.

하지만 예술의 세계에 발을 디딘 다음에는 다른 세계가 펼쳐지는 것 또한 사실이다. 예술가는 자신의 입지를 확보하고 유지하기 위해 분투한다. 예술은 하늘에서 뚝 떨어지는 게 아니다. 반복되는 노력, 오랜 수련, 패턴에 따른 작업, 물적 조건을 조달하고 배치하고 다루는 솜씨 앞에서 '영감'이나 '천재성'은 공허한 소리다. 그래서 예술가의 사고 구조는 구체적이고 실질적이다. 예술에 대한 거창한 관념은 술안줏감에 불과한 경우가 많다.

고통은 예술 활동에 큰 보탬이 되거나, 심지어 반드시 필요하다고들 믿는다. 맞는 말 같다. 그런데 따지고 보면 고통과 좌절을 겪지 않은 사람이 있을까? 재벌 3세라고 고통이 없을까? 제왕이라고 번민이 없을까? 고통과 좌절이 어느 정도여야 예술을 빚어낼 수 있을까? 극단적인 고통 속에서는 예술도 불가능하다. 그렇다면 딱 감내할 만큼, 예술에 보탬이 될 만큼의 고통이 요행히 주어지기만을 바라야 할까?

고통과 좌절은 인간과 세계에 대한 이해를 넓히니까 예술에 도움이 된다고 일반적으로 말할 수는 있다. 하지만 예컨대 바흐는 무슨 고통을 겪었기에 그런 음악을 만들었는가? 스무 명이나 되는 자식을 먹여 살리기 위해 만들었다고 한다. 그렇다면 바흐처럼 작곡하지 못한 다른 예술가들은 돈이 그만큼 궁하지 않아서였나? 혹은 먹여 살려야 할 자식이 적었기 때문인가?

멜랑콜리는 '징후'다

고통과 좌절에 초점을 맞추면 예술을 제대로 이해할 수 없다. 예술가가 고통을 어떤 방식으로 받아들이는지, 때로는 어떤 식으로 고통에 짜부러지는지를 바라볼 수 있을 뿐이다. 하지만 여전히 우리는 고통과 예술의 관계에 대해 아무것도 모른다. 때로 고통은 고통일 뿐이고 예술은 예술일 뿐이다.

멜랑콜리는 세상이 녹록지 않음을 절감하는 국면에서, 마치 끓는 물 위에 생기는 거품처럼 떠오르는 좌절감과 패배감의 다른 이름이다. 멜랑콜리는 국면을 전환시킬 만한 기질이나 재능, 또는 추동력이라기보다는, 어떤 '징후'다. 예술가가 가까스로 붙잡은, 아슬아슬한 균형의 징후이다.

응답하지 않는 세상,

뒷모습을
그린다

토민들은, 총소리가 나기 전부터 선장의 외모에 기가 질려 있었다. 선장은 수염이 온통 금빛으로 빛나고 눈은 파란 바타비아 출신의 거인이었다. 이런 선장의 모습을 보는 순간 토민들은 반드시 신神일 것이라고 생각했다. 그런데 선장이 그들에게 등을 보여준 것이었다.

카스파르 신부는, 그 해역의 토민들은, 신은 앞모습만 있을 뿐 뒷모습은 없다고 믿는 종족이었음이 분명하다고 말했다. 그래서 몽둥이를 들고 있던 토민의 우두머리가 뒤를 돌아보는 선장의 머리를 갈겨 두개골을 부숴버린 것이었다.

—움베르토 에코, 「전날의 섬」 중에서

약속 장소에 먼저 도착해서 기다리며 서 있는 상대방을 뒤에서 볼 때가 있다. 그 뒷모습은 새삼스럽다. 가슴속에서 뭔가 꿈틀한다. 시간이 지난 뒤에 돌이켜 보면 그 순간, 그 뒷모습의 심연에 한쪽 발이 빠졌음을 알게 된다. 각자의 일 때문에 헤어져 걸어갈 때, 돌아서서 걸어가는 그녀의 뒷모습은 아련한 느낌을 불러일으킨다. 그녀는 몸 전체로 이야기한다. 체형과 차림새, 걸음걸이……. 새삼 깨닫게 된다. 나는 여전히 그녀에 대해 잘 모른다는 것을.

앞모습에는 눈코입이 이루는 굴곡, 그리고 외면할 수 없는 눈빛, 탐스러운 입술이 있지만 뒷모습은 그저 밋밋하다. 뒷모습은 쉬이 몇 가지 유형으로 묶일 수 있다. 길게 기른 머리, 염색한 머리, 짧게 자른 머리, 대머리 등. 그리고 체격과 복장의 몇몇 유형. 뒷모습은 사람이 거대한 무리에 속한 별다를 바 없는 존재라는 느낌을 준다. 사실 우리가 길을 걸을 때 보는 사람들의 절반은 뒷모습을 보이지만 대개 우리는 앞모습만을 머릿속에 입력한다.

뒷모습은 앞모습과 완전히 다른 세계에 속하는 것처럼 느껴진다. 뒷모습을 보이던 사람이 돌아보면 당연히 앞모습을 대면할 거라 여기지만, 과연 그럴까?

대자연 속의
뒷모습

카스파르 다비트 프리드리히Caspar David Friedrich, 1774-1840가 그린 「안개바다를 내려다보는 방랑자」는 뒷모습을 묘사한 그림이다. 프리드리히의 그림 중에서도 가장 유명한 작품이고, 이 그림의 주인공은 뒷모습을 보이며 대자연을 바라보는 인물의 전형처럼 여겨진다. 세상을 휘감은 안개를 이처럼 높은 곳에서 바라보는 이의 가슴은 벅차오를 것이다. 신비롭고 위압적인 대자연 앞에서 저마다의 개성이나 이해타산, 희로애락은 부질없는 것처럼 여겨진다.

이 그림 속 방랑자의 뒷모습은 완고해 보인다. 끝내 자신의 얼굴을 보이길 거부하기 때문이다. 대체 이 사람의 얼굴을 상상이나 할 수 있을까? 신비롭게도 그림에 마법이라도 걸려서 사내가 이쪽

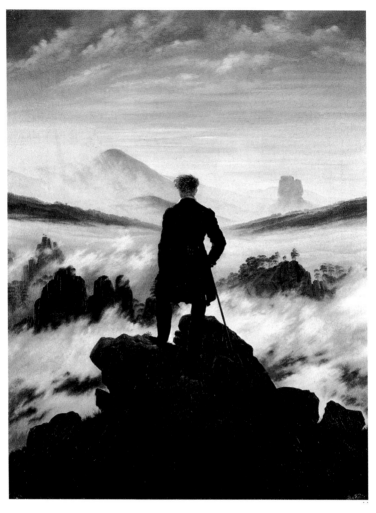

신비롭고 위압적인 대자연 앞에서
저마다의 개성은 부질없다.
안개가 이 남자를 끌어당긴다.

카스파르 다비트 프리드리히, 「안개 바다를 내려다보는 방랑자」, 1818년경

을 돌아본다면, 그 얼굴을 우리는 받아들일 수 있을까?

프리드리히는 자연 속의 인물을 대부분 뒷모습으로 그렸다. 뒷모습을 내보이지 않은 인물은 손으로 꼽을 정도이고, 그마저도 이목구비가 뚜렷하지 않다. 인물들은 개별성을 잃었고, 이 때문에 무력하고 순응적인 존재로 보인다. 뒷모습의 표정은 인물이 놓인 장소와 상황에 따라 결정된다.

「숲 속의 기병」에는 울울창창한 숲의 한복판에 서 있는 기병이 보인다. 나폴레옹을 따라 독일에 들어온 프랑스군 기병이다. 이 기병은 이미 말을 잃고는 제 두 발에만 의지해 걷느라 다리를 타고 올라온 한기寒氣에 온몸이 얼어붙었다. 숲을 빠져나갈 길은 보이지 않고, 아까부터 까마귀가 뒤를 따르고 있다. 그가 쓰러지면 눈알을 파먹을 요량이다. 기병의 표정은 보이지 않지만, 표정에 담겨 있을 공포와 절망은 고스란히 전해진다.

프리드리히는 이 그림을 1813년에 그렸는데, 사람들은 누구나 나폴레옹이 1812년에 러시아를 침공했던 사실을 떠올릴 수밖에 없다. 누구도 막아설 수 없는 기세로 유럽을 휩쓸었던 나폴레옹의 군대를 집어삼킨 것은 거대한 숙명과도 같은 대자연이었다.

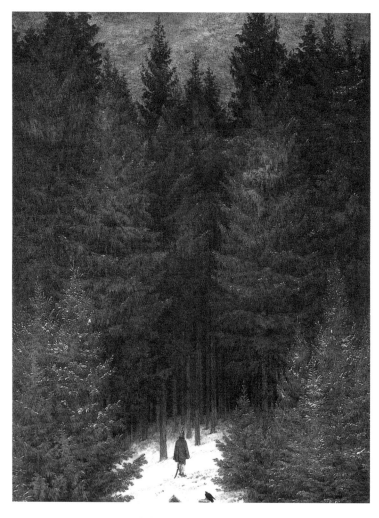

걸어서 돌아갈 곳이 있는 사람에게 숲은 호의적이다.
그러나 집에서 너무 멀어지거나
길을 잃으면 숲은 입을 벌린다.

카스파르 다비트 프리드리히, 「숲 속의 기병」, 1813─14년경

대도시에 갇힌
뒷모습

프리드리히가 뒷모습을 그려 대자연 속 인간의 보잘것없음을 상기시켰다면, 프랑스의 인상주의 화가 귀스타브 카유보트Gustave Caillebotte, 1848-94는 자본주의 체제의 대도시에 갇힌 이들의 뒷모습을 보여주었다. 창가에 남자가 서 있다. 등을 보인 채로. 제한된 정보만으로 이 남자에 대해 판단하자면 뭐 하나 딱 떨어지지는 않지만, 생각은 이리저리 뻗어가게 된다. 남자는 근엄하고 고집스러워 보이지만 한편으로 어딘지 심란해 보인다. 뭔가 마음에 안 드는 일이 있는 걸까. 어쩌면 파나마 운하에 투자했던 돈을 죄다 날리게 생겼다는 소식을 지금 막 들었을지도 모른다. '젠장맞을. 스페인 국채에 투자할걸! 그랬더라면 돈이 얼마야? 다음 달에 돌아오는 어음은 어떻게

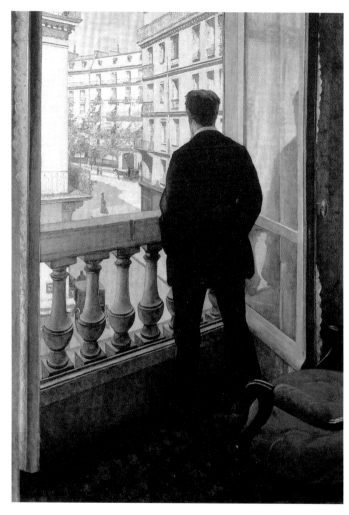

서양 문화의 상징과도 같은 위대한 도시.
하지만 뒷모습을 보이고 선 남자의
눈에는 초점이 없을 것만 같다.

귀스타브 카유보트, 「창가의 남자」, 1875년

막지?' 이런 생각이 뇌의 주름골을 메우고 있을지도 모른다.

그렇다면 거꾸로, 상황이 나쁘지 않다면 이 남자의 뒷모습은 뭔가 다를까? 체격이 좋고, 경험과 연륜을 갖춘 듯한 느낌이다. 새파란 애송이들에게서 느껴지는 치기, 덜 여문 느낌과는 다르다. 하지만 어쩌면 헛되이 나이만 먹었지 세상을 대하는 솜씨는 신통치 않을지도 모를 일이다. 왜 이렇게 생각이 자꾸 부정적인 방향으로 뻗어가는 걸까? 일단은 이 남자가 창가에 바짝 붙어 서 있기 때문이다. 일반적인 상황이라면 안쪽의 거실에 있어야 하는데, 여기 창가로 밀려나 있는 것이다. 네모꼴의 화면 속에 답답하게 자리 잡은 데다 열린 창과 창틀 사이에 갇혀 있다.

남자가 바라보는 앞쪽 길에는 어떤 여성이 서 있는 모습이 조그맣게 보인다. '이 남성의 모습에서 풍기는 심란하고 부정적인 느낌은 실은 이 여성 때문이었다!'라고 깔고 들어가면 이야기의 줄기가 잡히기는 하겠지만, 화가는 명쾌한 해석을 허용하지 않는다.

발코니 아래쪽으로는 수많은 여성이 지나다닐 터. 마침 이 남자가 연모하는 여성이 지나가는 모습을 바라보고 있다고 단정할 만한 근거는 없다. 한때 사귀었던 여성일 수도 있고, 어쩌면 조금 전까지 이 남자와 소리를 지르며 다투다가 혼자 외출한 부인일 수도 있다. 화려하게 차려입은 여인, 쭉 뻗은 대로, 서양 문화의 상징과도 같은 위대한 노시. 하지만 뒷모습을 보이고 선 남자의 눈에는 초점이 없을 것만 같다.

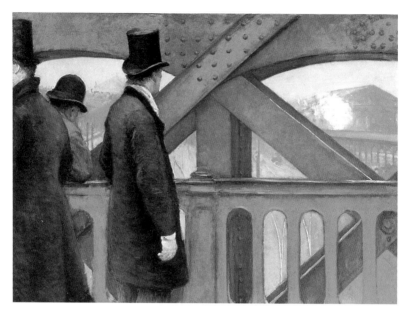

거대한 문명 안에 갇힌 사람은
시야가 너무도 좁아서
자신을 낳은 과거도
자신이 떠내려갈 미래도 알지 못한다.

귀스타브 카유보트, 「유럽 철교」, 1876–77년

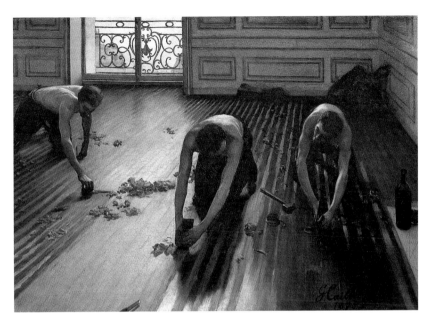

이들은 몸 전체로 말하고 있다.
누군가의 얼굴이 잘 안 보일 때,
그 사람의 몸은 더 잘 보인다.

귀스타브 카유보트, 「마루를 깎는 사람들」, 1875년

카유보트의 또 다른 작품「유럽 철교」는 당시 새로운 철조 기술로 건설된 철교 위에 서 있는 부르주아 남성을 담았다. 이 남성 역시 창가는 아니지만 좁은 화면에 갇혀 있다. 시원한 전망 대신 철교의 일부만을, 화면에 꽉 차도록 담았다. 거대한 현대 문명은 부분적으로만 파악할 수 있을 뿐, 조망할 수는 없다. 이 문명에 갇힌 남성의 시야는 너무도 좁아서 현재의 자신을 형성한 과거를 알지 못하고, 자신이 앞으로 떠내려갈 미래도 짐작하지 못한다.

카유보트는 얼굴과 표정이 보이지 않는 인물이 불러일으키는 효과를 잘 이해했다. 그래서인지 인물의 눈코입이 보이도록 그린 경우에도 인물의 개성은 그다지 느껴지지 않는다. 하지만「마루를 깎는 사람들」같은 작품은 설령 개성을 드러내지 않은 인물이라도 얼마든지 박력과 위엄을 지닐 수 있음을 보여주는 예이다.

그림 속에서 웃통을 벗고 일하는 남자들은 애써 고개를 돌리고 있지는 않지만 뒷모습을 보이는 인물들과 흡사한 느낌을 준다. 뒷모습이 얼굴을 제외한 몸 전체로 이야기하듯, 이 남자들 역시 몸 전체로 말하고 있다. 고단한 노동 속에 흐르는 생명의 활력을 발산하는 것이다. 카유보트의 다른 그림에서 옷을 잘 차려입은 부르주아들의 얼굴은 텅 비거나 꽉 막힌 것처럼 보이는데 이 그림과 좋은 대조를 이룬다.

화가의 뒷모습과
앞모습

앞모습과 뒷모습은 '동전의 양면 같은 관계'이다. 이 말은 '떼려야 뗄 수 없는 관계'라는 의미지만, 달리 생각하면 결코 동시에 볼 수 없는 두 존재, 혹은 서로를 배제하거나 배제당할 수밖에 없는 관계 라는 의미이다.

두꺼운 커튼이 드리운 실내에서 화가가 모델을 세워놓고 그림을 그리고 있다. 요하네스 베르메르 Johannes Vermeer, 1632-75가 그린 「회화 예술」이다. 보면 볼수록 이 그림은 묘하다. 월계관을 쓴 채 두꺼운 책과 트럼펫을 들고 선 여인은 예술가에게 영감을 불러일으키는 뮤즈를 의미한다. 당시에 체사레 리파가 정리했던 도상 사전 『이코놀로지아』에 실린 내용에 근거해서 화가는 이런 모습으로 뮤즈를

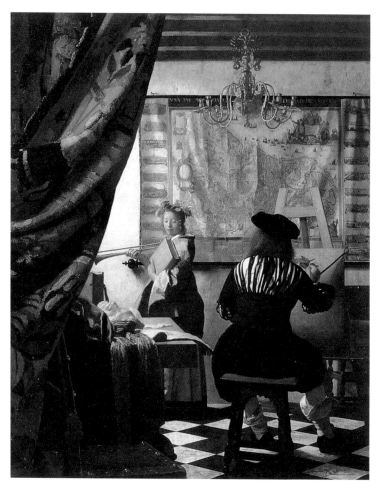

신비의 화가 베르메르
뒷모습이라도 반갑다.

요하네스 베르메르, 「회화 예술」, 1665-66년경

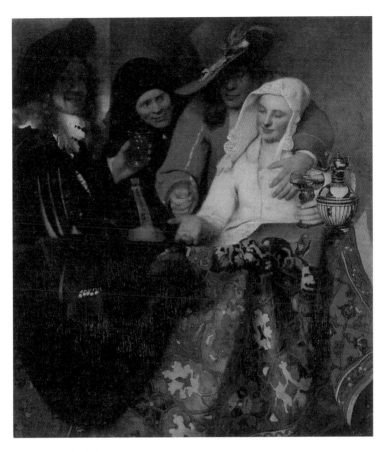

받아들여야만 할까?
위대한 화가의 범속한 얼굴을?
부탁컨대, 고개를 다시 돌려주시길.
그 얼굴을 마음껏 상상할 수 있도록.

요하네스 베르메르, 「뚜쟁이」, 1656년

그리는 중이다. 벽에는 커다란 지도가 걸려 있고 탁자 위에는 화가의 작업과 관련된 물건들이 놓여 있다.

　　뒷모습을 보이고 앉은 화가는 당연히 베르메르 자신일 거라고들 여겼다. 연구자들은 이를 뒷받침하는 증거도 찾아냈다. 베르메르가 1656년에 제작한「뚜쟁이」를 보면, 그림의 맨 왼쪽에 유리잔을 든 채로 관람자를 향해 얼굴을 돌리고 있는 남자가 있는데, 이 남자의 복색은 베르메르의「회화 예술」에 나온, 뒷모습만 보이는 화가의 복색과 비슷하다. 이 때문에 이 남자가 베르메르 자신이 아닌가 짐작들을 한다. 그러니까 베르메르는 자신의 모습을「뚜쟁이」의 구석에 등장시키고는 10여 년 뒤에「회화 예술」에도 그려 넣었다는 얘기다. 얼추 그럴듯하다. 이로써 우리는 베르메르의 앞모습과 뒷모습을 모두 알게 된 걸까?

　　「회화 예술」에 등장하는 화가의 뒷모습은 신비롭다. 약간 웅크린 듯한 자세 하며, 어딘지 보통 화가들과는 다른 기질이, 어긋난 리듬이 느껴진다. 괴팍할 만큼 고집스럽게 견지해온 나름의 태도가 느껴지는 것이다. 신중한 은둔자의 뒷모습이다. 반면「뚜쟁이」에 등장하는 남자는 평소에도 몸을 꼿꼿이 세우고 지냈을 것 같다. 창녀와 함께 어울리는 동료들 사이에서 활달하고 거침없고 넉살도 좋다. 쾌락의 한몫을 챙길 기회를 결코 놓칠 것 같지 않다. 한 사람의 앞모습과 뒷모습이 제각각인 것처럼,「회화 예술」과「뚜쟁이」에 등장하는 사내의 모습도 베르메르의 상반된 두 가지 모습일까?

「회화 예술」 속의 화가가 베르메르 자신이라고 일단 전제한다면, 화가는 어떻게 자신의 뒷모습을 그렸을까? 요즘 사람들은 휴대전화 카메라로 서로를 수없이 찍어대는지라, 카메라가 없던 시절 사람들이 자신과 타인의 모습을 담은 화상畵像을 얻기가 얼마나 어려웠는지를 실감하지 못한다. 당연히, 화가는 자신의 뒷모습을 그리기 어렵다. 자기 뒷모습을 볼 일도 거의 없다.

다른 사람의 뒷모습이라면 문제가 없지만 정작 자신의 뒷모습은 뭘 보고 그려야 할까? 두 거울 사이에 앉아 거울에 비친 모습을 그리는 수가 있긴 한데, 이게 보통 힘든 일이 아니다. 게다가 이 무렵에는 요즘처럼 크고 밝고 평평한 거울이 없었다. 어찌어찌 거울 두 개를 설치한대도 겨우 뒤통수와 목덜미를 흘끗 볼 수 있었으리라. 이런데도 베르메르는 자신의 모습을 직접 담았을까? 애당초 꼭 자신의 뒷모습이어야만 할 이유도 없는데 말이다.

한편으로, 「회화 예술」에서 화가의 복장은 베르메르의 당대 복색에 비해 너무 구식이라 어디까지나 관념적인 화가의 복장이라고 봐야 한다는 의견도 있다. 그러니까 관념적인 일반형을 바탕으로 베르메르의 모습을 추적하는 건 무리라는 얘기다. 「회화 예술」에서 화가가 그림을 그리는 방식은 좀 이상해 보인다. 흰 분필 같은 걸로 여인의 윤곽선을 잡아놓고 곧바로 월계관 부분을 붓으로 칠하고 있다. 하지만 베르메르는 캔버스에 흰색으로, 때로는 갈색이나 회색으로 상당히 두껍게 바탕칠을 한 다음에 그림을 그렸다.

그렇다면 베르메르는 왜 자신의 실제 작업 방식과는 어긋난 모습을 그렸을까? 회화의 토대라고 할 수 있는 데생을 하는 모습을 그림으로써 회화라는 예술의 이론적인 모형처럼 제시하려는 것이었다. 그렇다면 이 그림 속 화가 또한 베르메르 자신보다는 보편적인 의미의 화가처럼 보이게 하고 싶었으리라. 다니엘 아라스의 말대로 베르메르가 「회화 예술」의 한복판에 불확실한 장치를 매설해두었다는 점에 주목해야 한다.

자신의 얼굴을 드러내지 않는 것 또한 예술가가 선택할 수 있는 특권이다. 하지만 매력적인 존재는 얼굴을 보고 싶지 않은가. 그래서 뒷모습을 보인 예술가의 얼굴을 굳이 이쪽으로 돌린다. 적어도 돌렸다고 믿고 싶어 한다. 그렇다면 차라리 영화 〈진주 귀걸이를 한 소녀〉(2003년)에서 베르메르 역을 맡았던 콜린 퍼스를 떠올리는 것도 괜찮다. 퍼스는 느긋하고 관능적이고 내심 고독하고 견결한 예술가의 모습을 보여주었다. 우수에 찬 그의 눈빛은 그냥 덤이라고 생각하자.

나의
뒤통수

유려하고 섬세한 초상화로 유명한 신고전주의 화가 장 오귀스트 도미니크 앵그르Jean Auguste Dominique Ingres, 1780-1867가 그린 「오송빌 백작부인」이다. 이쪽을 바라보고 선 백작부인의 뒤에 걸린 거울에 부인의 뒷모습, 단정하게 틀어 올린 머리가 떠오른다. 앵그르가 초상화마다 거울을 등장시키진 않았고 이처럼 거울 앞에 인물을 놓은 그림은 몇 점 안 된다. 그렇기에 더욱 의아해진다. 왜 앵그르는 백작부인의 뒤에 거울을 놓았을까? 아마도 인물의 뒷모습까지 그리기 위해서였을 것이다.

앵그르는 일종의 '옵션'으로 제시했을 것이다. 거울에 비친 뒷모습까지 공들여 그리자면 품이 더 들어가니까 초상화의 값도 좀 더

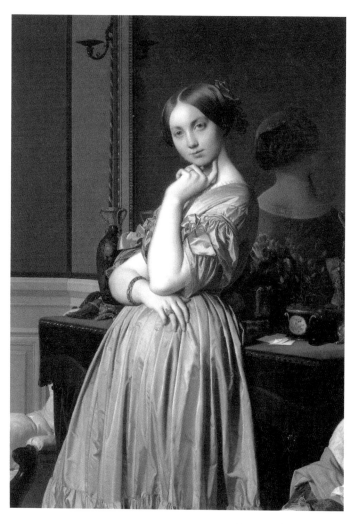

거울을 등지고 선 사람은
두 개의 얼굴로 말한다.

장 오귀스트 도미니크 앵그르, 「오송빌 백작부인」, 1845년

올라갈 수밖에 없다. 하지만 자기 부인의 아름다운 자태를 '백퍼센트' 그려주겠다는데 거절할 남편은 드물 것이다. 부인과 함께 있는 자리에서 이런 이야기가 나왔다면 더욱 그랬을 듯하다.

　　요즘은 미용실에서 머리를 손질하고 나면 미용사가 작은 거울을 가져와 고객의 뒤통수를 비쳐준다. 의자에 앉은 고객은 자기 앞에 설치된 큰 거울 속 작은 거울에 비친 뒤통수를 보고 머리칼이 잘 다듬어졌는지 확인한다. 그런데 거울로 자신의 뒤통수를 보면 기묘한 느낌을 받곤 한다. 늘 거기에 있지만 보지 못했던 것을, 이처럼 간단한 방법으로 보게 되다니. 분명히 자신의 모습이지만 생경하다. 특히 납득이 안 가는 것은 나의 뒤통수가 응답을 하지 않는다는 사실이다.

응답하지
않는 나

평소에 거울 속의 나는 늘 응답을 한다. 내가 거울을 향해 눈길을 주어야만 거울 속의 나를 볼 수 있고, 그 순간 거울 속의 나 또한 이쪽을 향해 눈길을 주기 때문이다. 거울 밖의 나와 거울 속의 나는 결코 어긋나지 않는다. 하지만 두 개의 거울을 이용해 자신의 뒤통수를 볼 경우 뒤통수는 나를 외면한다. 부주의해서, 또는 뭔가 어긋나서 이쪽을 못 보는 게 아니다. 뒤통수는 집요하게 나를 외면한다. 내가 거울 속 뒤통수를 향해 응답을 요구할수록 더욱더 나를 외면한다. 뭔가 무서운 비밀을 숨기고 있는 건 아닐까?

초현실주의 화가 르네 마그리트René Magritte, 1898-1967의 「금지된 재현」은 뒷모습에 대한 이런 느낌을 잘 보여준다. 거울 속의 모습이

거울로 자신의 뒤통수를 볼 때 납득이 안 가는 건,
뒤통수가 응답을 하지 않는다는 사실이다.

르네 마그리트, 「금지된 재현」, 1937년

뭔가를 숨기고 있다면, 그건 숨기는 것이 전혀 없다는 사실 자체이다. 숨기고 있는 게 없다, 이거야말로 가장 무서운 비밀이다. 거울 저편의 세계는 거울 이편의 세계를 반영하는 것처럼 보이지만, 실은 고유한 원리로 움직이는 다른 세계가 우연히, 혹은 어떤 의도로 이편의 세계를 흉내 낼 뿐이다. 어느 순간, 저편의 세계는 이편의 세계와의 괴리를 드러낸다. 우리는 뒷모습을 쳐다보는 자신의 뒷모습을 문득 의식하게 된다.

　뒷모습은 스스로를 밝히지 않는다. 하지만 마주한 이를 속이지도 않는다. 진실은 이 사이, 밝히지 않는 것과 속이지 않는 것 사이에 있다. 뒷모습이 요령부득으로 느껴진다면 이는 진실이 요령부득이기 때문이다.

일곱
개의

멜랑콜리

레오나르도 다 빈치의 멜랑콜리

끝없는
완벽주의

레오나르도 다 빈치는 르네상스를 대표하는 화가이고, 「모나리자」는 오늘날 서구 미술의 상징이 되었다. 하지만 그의 생애는 불안과 좌절과 수수께끼로 가득하다. 남아 있는 대부분의 작품은 미완성이고, 그가 세웠던 갖가지 계획 또한 이런저런 이유로 무산되었으며, 생애 마지막 몇 년을 빼고는 만족스러울 만큼 안정된 기반과 지위를 누려본 적도 없다. 젊고 야심찬 경쟁자였던 미켈란젤로에 맞서 시도했던 벽화 「앙기아리 전투」에는 다 빈치의 고뇌와 좌절이 집약되어 있다.

"행운이 올 때는 확실하게 그 앞머리를 움켜잡아라.
네게 말하건대,
행운의 뒤통수에는 잡을 것이 없다."

— 레오나르도 다 빈치

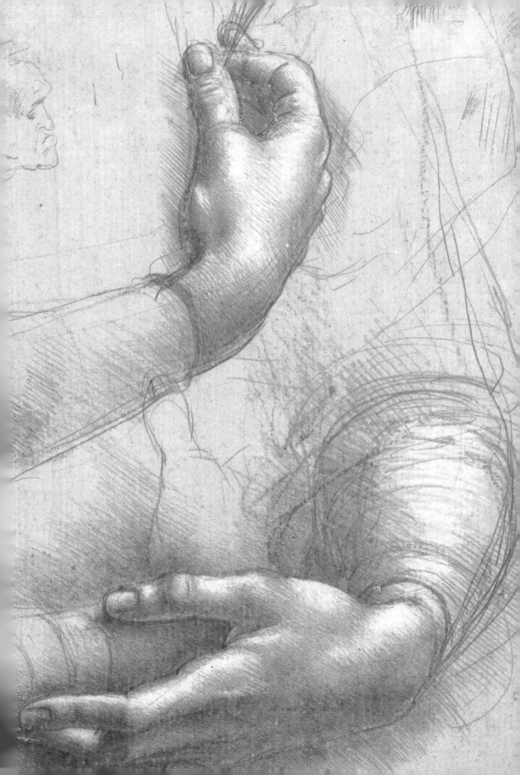

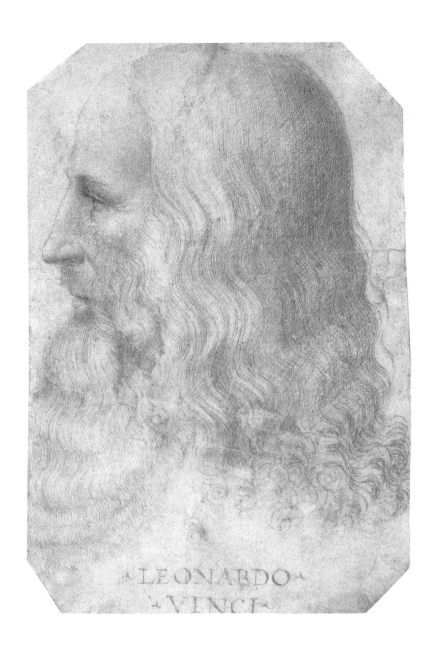

프란체스코 멜치(추정), 「레오나르도 다 빈치의 초상」, 16세기 초

미켈란젤로,
다 빈치의 아픈 곳을 찌르다

1503년 가을, 피렌체 공화국 정부는 정부 청사인 베키오 궁전의 대회의실에 벽화를 그리기로 결정했다. 당시 가장 명망 높던 두 화가에게 마주보는 두 벽을 각각 맡겨, 피렌체 군대가 승리를 거둔 전투 장면을 그리도록 했다. 이때 피렌체 정부의 부름을 받은 두 화가는 레오나르도 다 빈치Leonardo da Vinci, 1452-1519와 미켈란젤로 부오나로티 Michelangelo Buonarroti, 1475-1564였다. 경쟁 관계에 있던 두 사람이 마침내 같은 공간에서 같은 제재를 그리게 되었다. 물러설 곳 없는 대결이었다.

르네상스를 대표하는 예술가이자 만능의 천재, 다 빈치. 더 이상 설명이 필요 없는 존재인 것 같지만 실은 언제까지고 충분히 설명할 수 없는 존재이다. 널리 알려진 대로, 다 빈치는 방대하고 혁신적인 연구 활동을 했다. 날틀과 헬리콥터, 잠수 기구, 일종의 전차 따위를 구상했고, 해부학을 연구했다. 지동설을 신봉하고, 뉴턴에 앞서 중력의 원리를 예견한 것처럼 보이는 기록을 남기기도 했다. 누구나 다 빈치의 탁월함을 찬양한다. 이를테면 르네상스 미술가들의 전기를 쓴 조르조 바사리Giorgio Vasari, 1511-74는 다 빈치를 이렇게 상찬했다.

대자연의 흐름 속에서 하늘은 사람들에게 가끔 위대한 선물을 주시는데, 어떤 때에는 아름다움과 우아함과 재능을 단 한 사람에게만 엄청나게 내리실 때가 있다. 그러면 이 사람은 그가 하고자 하는 일은 무엇이든 마치 신같이 행하여 모든 사람들보다 우월하다. 인간의 기술로 이루었다기보다는 마치 신의 도움을 받은 것이라고 생각하게 된다.

외양과 태도에서 다 빈치와 미켈란젤로는 운명이 작정하고 설정해놓기라도 한 것처럼 대조적이었다. 다 빈치는 키가 컸고 체격은 탄탄하고 날렵했다. 결코 공격적이지는 않았지만 타인의 무례한 태도와 부당한 폭력을 제지할 만한 완력을 지녔다. 남을 대하는 태도는 온화하고 세련되었으며 주위 사람들에게 관대했고 한껏 멋을 낸 차림새에 미식가였다.

반면, 미켈란젤로는 키가 작고 생김새는 투박했으며 말에는 가시가 돋쳐 있고 태도는 오만했다. 완력을 겨루는 일에서는 의외로 대단치 않았다. 꾸준히 재산을 모았지만 차림새는 늘 허름했고 식생활은 가혹하다 싶을 만큼 단출했다.

이 두 예술가가 같은 공간에서 말을 섞은 장면을 유일하게 '가디 가Gaddi家의 무명씨('말리아베키Magliabechi'라고 불리기도 하는 무명작가)'의 기록이 전하는데, 내용인즉 이렇다.

어느 날 광장의 벤치에 앉아 있던 몇 사람이 지나가던 다 빈치

에게, 단테의 몇몇 어려운 시구詩句에 대한 의견을 물었다. "예술은 학생이 스승을 따르듯 자연을 따른다"라는 시구였다. 그때 마침 미켈란젤로가 광장에 나타났다. 다 빈치가 미켈란젤로를 발견하고는 "저기 오는 미켈란젤로에게 물어봅시다"라고 했다. 그러자 미켈란젤로는 "밀라노에서 청동상 하나 제대로 만들지 못한 당신이 설명하시오"라고 쏘아붙였다. 다 빈치는 얼굴이 붉어졌고 미켈란젤로는 씩씩대며 사라졌다.

　　두 사람의 반목을 선명하게 보여주는 이 장면은 뒷날 수없이 언급되었고, 두 사람의 말과 태도에 대해서 이런저런 짐작과 설명이 따라붙었다. 미켈란젤로가 야멸치게 쏘아붙인 이유는 다 빈치와 추종자들이 자신의 허름한 차림새를 놀리는 거라고 여겼기 때문이라는 해석도 나왔다. 몇몇 흥미로운 언급들을 바탕으로 다음과 같이 상황을 재구성해볼 수도 있겠다.

　　다 빈치가 단테의 시구에 대해 미켈란젤로에게 묻자고 했던 것은, 실은 자신이 산뜻하게 설명하기 어려웠기 때문이다. 그래서 겸양을 가장해서 골치 아픈 질문을 미켈란젤로에게 떠넘겼다. 그런데 미켈란젤로는 버럭 화를 냈다. 어쩌면 미켈란젤로 역시 단테의 시구에 대해 할 말이 궁했을지도 모른다. 당황해서 빠져나가려고 화를 내는 척했고(대답하기 어려운 질문을 던져 자기를 놀리려는 것 같아 화가 났을 수도 있다), 자신이 화가 났다는 사실을 분명하게 내보이면서 질문을 봉쇄하려고 다 빈치의 아픈 곳을 찌른 것이다.

작업을 완성하지
못하는 예술가

미켈란젤로가 언급한 '밀라노의 청동상'은 다 빈치가 1489년에 착수했던 기마상이다. 이 무렵 밀라노를 통치했던 잔 갈레아초 스포르차는 자신의 아버지인 프란체스코 스포르차를 기념하는 기마상을 다 빈치에게 의뢰했다. 르네상스 시대의 기마상으로는 다 빈치보다 앞선 도나텔로Donatello, 1386년경-1466의 「가타멜라타 기마상」(1447-50)과 안드레아 델 베로키오Andrea del Verrocchio, 1435-88의 「콜레오니 기마상」(1486-96년경)이 유명한데, 이들 기마상에서 말은 가볍게 걷는 모양새다. 이와 달리 다 빈치는 말이 앞발을 번쩍 든 역동적인 모습을 만들려 했다. 하지만 그가 구상한 청동상이 너무 컸기 때문에 이처럼 불안정한 자세로 만들 경우 전체적으로 균형을 유지할 수 없었다. 어쩔 수 없이 다 빈치는 앞선 기마상들과 비슷하게 말이 앞발을 성큼 내미는 모습으로 구상을 바꿨다.

이로써 균형의 문제는 해결했지만 청동으로 주조하는 일 또한 문제였다. 「스포르차 기마상」은 말의 키만 7미터가 넘는, 그때까지 볼 수 없었던 대작이었다. 다 빈치는 오랜 고심과 복잡한 계산 끝에 이 청동상을 주조할 계획을 세웠다. 「스포르차 기마상」은 우선 점토 모형 상태로 공개되었고, 당시의 문인과 예술가들은 이를 보고 경탄으로 가득한 기록을 남겼다. 그런데 이 모형 위로 먹구름이 몰려왔

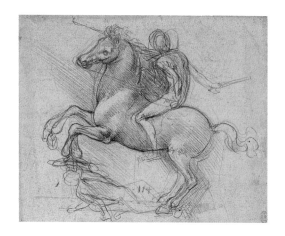

말이 앞발을 들고
순간적으로 취한 균형을
육중한 청동상으로
구현하는 것은
어려운 노릇이었다.

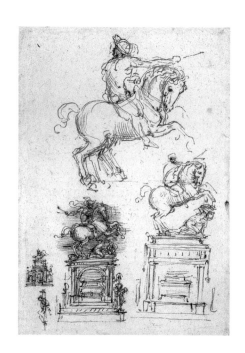

다 빈치가 기술적인 난제를
해결하기 위해 궁리한 흔적들.

(위) 레오나르도 다 빈치, 「스포르차 기마상을 위한 습작」, 1488-89년경
(아래) 레오나르도 다 빈치, 「트리불치오 기마상을 위한 습작」, 1507-09년경

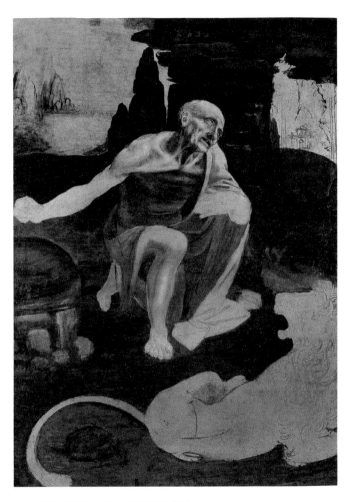

사막에서 고행하다가 사자의 앞발에 박힌
가시를 빼준 것으로 유명한 히에로니무스.
하지만 이 그림에서는 아직 가시를 빼지 못한 것 같다.

레오나르도 다 빈치, 「성 히에로니무스」, 1480-82년경

다. 루이 12세가 이끄는 프랑스군이 이탈리아를 침공했던 것이다. 프랑스군에 대항하려면 대포가 필요했다. 애초에 기마상을 만드는 데 쓰일 예정이었던 청동이 대포를 주조하는 작업장으로 옮겨졌다. 기마상의 점토 모형은 한동안 방치되었다가 밀라노를 점령한 프랑스군 궁수들이 연습 표적으로 삼는 바람에 부서져버렸다.

일이 이렇게 되었는데 다 빈치에게만 책임을 물을 수 있을까? 그런데 얄궂게도 「스포르차 기마상」 뒤로는 다 빈치가 손을 댔다가 완성을 보지 못한 작품, 실현하지 못한 구상, 끝내지 못한 실험이 줄을 이었다. 그의 탁월한 소묘 솜씨와 독창적인 구성력을 보여주는 「동방박사의 경배」나 「성 히에로니무스」 같은 작품은 갈색조의 밑칠 단계에서 중단된 채 남아 있다. 다 빈치는 작품을 주문받아놓고도 이와는 별 관련이 없어 보이는 갖가지 연구와 실험에 몰두했다. 그의 관심은 끝없이 분산되고 확장되었다. 다 빈치가 온갖 일에 손을 대면서 작품을 느리게 만들어나갔던 사실은 당대에도 유명했다. 바사리는 다 빈치에 대해 '여러 가지 일에 착수했지만 하나도 완성하지 못했다.'라고 썼다.

다 빈치는 실행하기보다는 탐구하기를 좋아했다. 그는 독창적인 구성과 미묘한 의미를 부여하여 전에 없었던 새롭고 유려한 작품을 만드는 과정에 흥미와 정열을 쏟고는 정작 실제 작업 과정으로 들어가면 마지못해 하는 듯 느리게 움직였다. 그는 "생각은 고귀한 일이고, 실현은 노예 같은 행위"라며 "화가들이 가장 적게 작업

할 때가 정신이 가장 고양되어 있는 순간"이라고까지 말했다. 심지어 나중에는 작품의 구성과 얼개, 기술적인 사항이 결정되면 제자들에게 작품을 맡겨버리기도 했다.

화가의 눈부신 기량,
그러나 손상되는 그림

1495년, 40대 초반의 다 빈치는 밀라노의 산타마리아 델레 그라치에 수도원 벽에 「최후의 만찬」을 그리기 시작했다. 예수는 체포되어 십자가에 못 박히기 전날 저녁, 열두 제자들과 마지막 만찬을 하며 빵과 포도주를 자신의 살과 피라고 공표했다. 이는 중세 이래 수많은 미술품에서 '최후의 만찬'이라는 이름으로 묘사되었다. 다 빈치는 이 만찬 중에서 예수가 "너희 가운데 한 사람이 나를 팔아넘길 것이다."라고 말하자 제자들이 크게 놀라 그게 대체 누구냐며 술렁이는 장면을 포착했다.

「최후의 만찬」은 다 빈치가 남긴 작품 중에서 가장 큰 대작이다. 이 그림을 다 빈치가 어떤 식으로 그렸는지 당대의 기록이 잘 보여준다. 다 빈치는 하루 종일 식사도 잊을 정도로 몰두하는가 하면 며칠씩이나 붓은 잡지도 않은 채 그림 앞에서 고민했다. 또 어떤 날

은 집에서 다른 연구를 하다가 갑자기 수도원으로 달려가 그림에 두 세 번 붓질을 하고는 곧바로 집으로 돌아가기도 했다.

예술가를 둘러싼 낭만적인 신화와 다 빈치에 대한 찬탄에 흠뿍 젖은 우리가 보기에 다 빈치의 이런 모습은 이상할 게 없다. 오히려 더 예술가다워 보인다. 하지만, 비극적인 결말을 알고 영화를 보면 등장인물의 행동을 안타까워하듯이, 「최후의 만찬」이 겪은 운명을 생각하면 다 빈치가 이렇게 보낸 날들에 대해 한숨을 쉬게 된다.

「최후의 만찬」은 다 빈치가 죽기 전부터 손상되기 시작했다. 보존 상태가 나쁜 그림들이 흔히 그렇듯 어설프게 수리하려는 시도에 그림은 더욱 손상되었다. 회화에 대한 다 빈치의 역량을 찬연하게 보여줬어야 할 이 벽화가 얼룩 더미가 되었다는 기록이 수세기 동안 이어졌다. 마침내 1978년부터 1999년까지 현대 기술을 동원한 신중하고 세심한 수리를 통해 비로소 다 빈치의 눈부신 기량이 드러났다. 그런데 이 수리 작업의 결과 어떤 의미에서는 비관적인 진단이 내려졌다. 떨어져 나간 물감층을 메울 수는 없는 노릇이고, 이 벽화를 다 빈치가 애초에 붓을 놓았던 시점의 모습에 가깝게 만들 수는 없다는, 이를테면 최종 선고가 내려진 것이다.

다 빈치는 당시에 플랑드르 지방에서 갓 발명된 유화 기법을 적극 활용했다. 여러 번 겹쳐 칠하면서 고쳐 그릴 수 있는 유화는 형상의 윤곽을 흐릿하게 표현하면서 이리저리 숙고하길 원했던 다 빈치에게 제격이었다. 한 번씩 칠을 할 때마다 물감이 마르길 기다려야

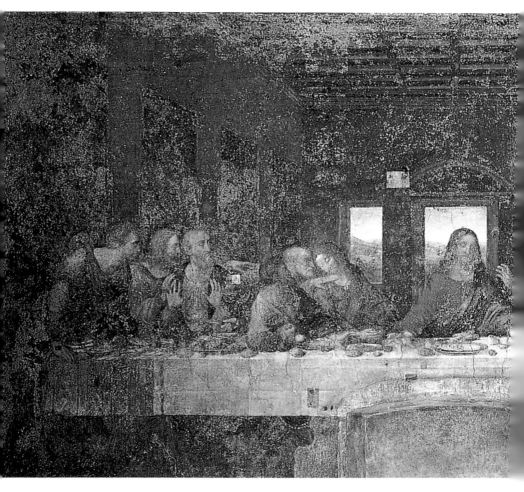

아직 충분히 검증되지 않은 재료를 실험적으로 다룬 결과,
「최후의 만찬」은 다 빈치 살아 있는 동안에도
벌써 습기를 뿜어내며 변질되기 시작했다.
얼룩 더미에 가까운 화면에서도 다 빈치의 역량은 빛난다.
그래서 더욱 안타깝다.

레오나르도 다 빈치, 「최후의 만찬」, 1495–98년경

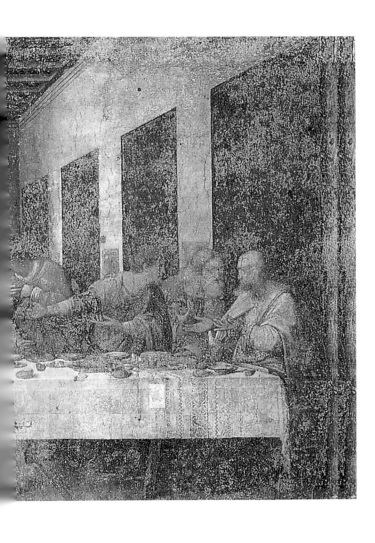

했는데 이를 수없이 되풀이했으니 제작 기간이 길어질 수밖에 없었다. 게다가 다 빈치는 벽화를 그릴 때에도 유화 기법에 의지했다. 당시 이탈리아에서 널리 유행하던 벽화 방식은 흔히 '프레스코'라고 하는데, 회반죽을 바른 화면 위에 밑그림을 그리고 회반죽이 굳기 전에 신속하게 그리는 방식이다. 일단 회반죽이 굳으면 덧칠이나 수정을 할 수가 없기 때문에 화가는 기법에 숙달되어 있어야 하고 과단성을 발휘해야 했다.

미켈란젤로는 이 프레스코로 뒷날 시스티나 예배당의 유명한 천장화와 벽화를 그렸다. 하지만 다 빈치는 프레스코를 회피했다. 수도원의 벽에 「최후의 만찬」을 그릴 때 유화와 템페라를 섞은 방식을 구사했다. 충분히 검증되지 않은 재료를 실험적으로 다룬 셈인데 그 결과, 「최후의 만찬」은 다 빈치가 살아 있는 동안에 벌써 습기를 뿜어내며 변질되기 시작했다.

다 빈치가 갖가지 연구와 실험을 기록했던 노트의 여백에는 깃펜을 깎을 때마다 펜을 시험하기 위해 끼적인 글귀가 남아 있다.

"말해다오, 결코 아무것도 완성되지 않았는지. 말해다오."

"말해다오, 내가 무언가 이룬 게 있다면……"

"말해다오, 제발……"

1503년부터 피렌체에서 벌어진 '벽화 대결'은 다 빈치에게 여러 모로 절박한 의미가 있었다. 이십대 후반의 혈기 방장한 미켈란젤로에 맞서 오십대 초반의 다 빈치는 자신이 추구해온 회화 작업 방식이 우수하다는 사실을 증명해야 했고, 무엇보다 '작업을 끝내지 못하는 예술가'라는 세간의 평판을 불식시켜야 했다.

다 빈치는 피렌체군이 1440년에 밀라노군과 싸워 승리한 '앙기아리 전투'를 택했다. 양쪽 군대의 지휘관들과 군마軍馬들이 소용돌이처럼 뒤엉키며 고함을 내지르고 콧김을 내뿜는 모습을 밑그림으로 그렸다. 앞서 「스포르차 기마상」에서 구현하지 못했던—다 빈치가 평생 동안 의식하던 모티프인—'앞발을 번쩍 든 말'에 대한 묘사가 이 그림을 그린 숨은 목적이라고 해도 과언은 아니다. 「앙기아리 전투」의 밑그림이 공개되었을 때 여러 예술가들이 찾아와 존경과 찬탄을 표했다.

다 빈치에게 말馬이 일생을 관통하는 주제였다면 미켈란젤로에게는 남성의 알몸이 그랬다. 미켈란젤로는 '카시나 전투'를 주제로 삼았는데, 강에서 목욕하던 피렌체군 병사들이 기습을 받았지만 곧바로 전투태세를 갖춰 적을 격퇴했다는 내용이다.

「앙기아리 전투」와 「카시나 전투」 둘 다 오늘날 밑그림이 남아

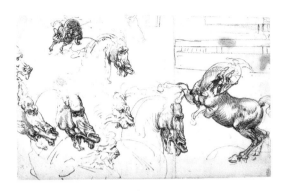

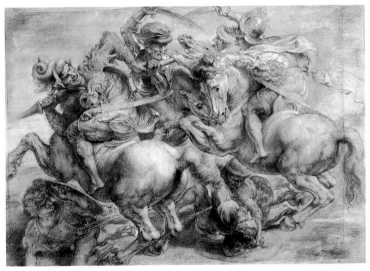

다 빈치가 그린 말의 표정은 사람보다 더욱 사람 같다.
그는 울부짖으며 날뛰는 말들로 벽면을 채우려 했다.

(위) 레오나르도 다 빈치, 「말의 움직임과 표정에 대한 연구」 1503년경
(아래) 레오나르도 다 빈치의 「앙기아리 전투」를 16세기 중반에 무명 화가가 모사하고 루벤스가 가필한 것, 1603년경

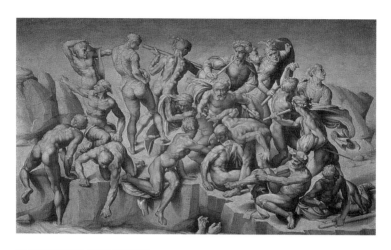

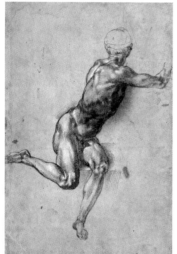

다 빈치에게
말이 일생을 관통하는 주제였다면
미켈란젤로에게는
남성의 알몸이 그랬다.

(위) 아리스토텔레 다 상갈로, 미켈란젤로 부오나로티의 「카시나 전투」를 위한 소묘를 모사한 것, 1542년경
(아래) 미켈란젤로 부오나로티, 「카시나 전투」를 위한 습작, 1503년경

있지 않지만 두 화가의 습작, 그리고 밑그림의 모사본 등으로 짐작건대, 미켈란젤로는 힘찬 알몸을 나열하는 데 몰두한 나머지 구성의 긴밀함을 놓쳤다. 적어도 밑그림 단계에서는 다 빈치의 회화 역량이 뿜어내는 원숙한 정열이 미켈란젤로의 솜씨를 상회했던 것 같다.

그런데 문제는 채색이었다. 다 빈치는 「최후의 만찬」보다 세 배나 큰 이 그림에서도 물감에 기름을 섞어 칠했는데, 벽 앞에 숯불을 놓아 물감을 말리면서 일이 터졌다. 벽화의 아랫부분은 불에 말랐지만 윗부분은 불기가 닿지 않았기 때문에 숯을 그림 중간 높이까지 쌓아올려 불을 지폈다.

그랬더니 벽화 아랫부분의 물감이 흘러내리면서 형상이 뭉개졌다. 애초에 다 빈치가 물감과 기름의 성질에 대한 지식과 경험이 부족했기 때문이라고도 하고, 물감에 섞은 기름이 의외로 질이 나빴기 때문이라고도 한다. 벽에 물감을 칠해 숯불로 말리는 방법을 다 빈치는 앞서 작은 규모로 실험해보고 큰 벽에 적용했던 것인데, 벽이 훨씬 큰 탓에 결과도 예상과 어긋나 버렸다.

그나마 위로가 되었던 것은 미켈란젤로 역시 벽화를 끝내지 못했다는 사실이다. 미켈란젤로는 밑그림만 끝내고는 교황 율리우스 2세의 부름을 받아 피렌체를 떠나 로마로 가버렸다. 이제부터 자신을 르네상스 최고의 예술가로 여기게 할 작품들을 만들 터였다. 반면 다 빈치는 벽화 작업에서의 기술적인 실수 때문에 평판이 땅에 떨어졌다.

미켈란젤로와 라파엘로는 피렌체와 로마 등지에서 성공을 거두며 예술가로서의 입지를 공고히 한 반면, 다 빈치는 르네상스 예술의 중심에서 밀려났다. 마침내 1516년 말, 다 빈치는 이탈리아를 떠나 자신의 마지막 후원자인 프랑스 왕에게 갔다. 1519년 6월 1일, 다 빈치의 신실한 제자였던 프란체스코 멜치는 떨리는 손으로 편지를 썼다. 수신인은 다 빈치의 이복형제였던 줄리아노 다 빈치였다. '누구보다도 자연에 가까웠던 이분에게서 자연은 생명을 거두어 갔습니다.' 다 빈치의 유해는 유언에 따라 앙부아즈의 생 플로랑탱 성당에 안장되었다. 그런데 이 성당이 뒷날 파괴되면서 다 빈치의 무덤 자리도 알 수 없게 되었다. 다 빈치를 숭배하는 이들이 많아졌지만 순례지를 찾을 수가 없었다.

신비로운
흔적만을 남기다

다 빈치가 「앙기아리 전투」를 그리면서 참담한 실패를 경험했을 때, 미켈란젤로는 어떻게 반응했을까? 어빙 스톤이 쓴 유명한 전기 소설 『르네상스인 미켈란젤로The Agony and the Ecstasy』에는 이와 관련된 사뭇 흥미로운 장면이 나온다. 피렌체에서 다 빈치와 맞서 벽화 작업

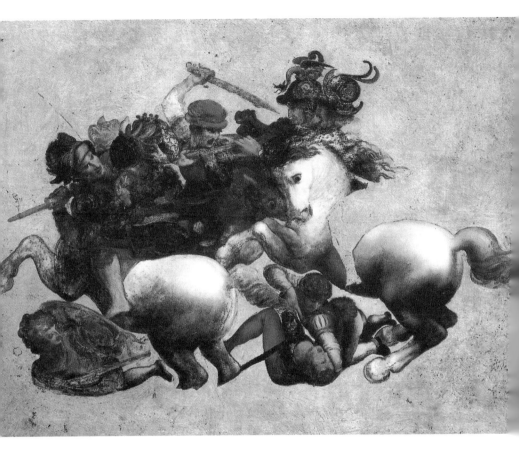

웅대한 시도는
보잘것없는 파편으로 남았다.

작자 미상, 레오나르도 다 빈치의 「앙기아리 전투」를 모사하여 벽화로 재현한 것, 1503–04년

을 하던 미켈란젤로는 로마로 가서 교황을 만나고 돌아와, 반쯤 녹아내린 다 빈치의 벽화를 보게 된다. 미켈란젤로는 자기도 모르게 손등으로 입을 가렸다. "디오 미오(하느님), 안 돼!" 그 길로 미켈란젤로는 다 빈치를 찾아가 벽화의 실패를 위로하고, 앞서 자신이 밀라노의 청동상 운운하며 모욕한 일까지 사과한다. 다 빈치 또한 자신이 대리석으로 조각하는 이들을 얕보는 말을 했음을 인정한다. 두 사람은 덕담을 주고받으며 화해한다. 훈훈한 모습이지만 어디까지나 스톤이 지어낸 장면이다.

두 사람은 서로에게 호의적인 말이라곤 전혀 남기지 않았다. 우리는 뛰어난 예술가들이 경쟁자에 대한 질시로 스스로를 괴롭히지 않고 서로를 너그러이 받아들이기를 바라지만, 고집스럽고 자존심 센 예술가들에게는 과분한 요구이다.

16세기 중반에 피렌체를 다시금 지배하게 된 메디치 가문은 앞선 공화정부의 흔적을 모두 없애려 했고, 공화정부가 제작하게 한 「앙기아리 전투」 역시 다른 벽화를 그려 덮어버리도록 명령했다. 공교롭게도 다 빈치를 열광적으로 상찬했던 바사리가 그 일을 맡았다.

오늘날 「앙기아리 전투」의 전모는 몇몇 모사본과 다 빈치 자신의 습작 소묘로만 짐작할 수 있다. 「앙기아리 전투」와 관련하여 가장 잘 알려진 이미지는 페테르 파울 루벤스Peter Paul Rubens, 1577-1640가 이탈리아를 여행하면서 이를 모사한 소묘(68쪽 아래 그림)이다. 그런데 루벤스가 이탈리아에 갔을 때는 이미 「앙기아리 전투」가 벽 뒤로

사라져버렸던 터라 루벤스의 소묘는 '모사본의 모사본'이다. 말하자면 「앙기아리 전투」는 몇몇 파편과 흐릿한 잔영으로만 짐작할 수 있다. 2012년 3월, 연구자들이 바사리의 벽화에 구멍을 뚫어서는 그 뒤에 자리 잡은, 「앙기아리 전투」로 추정되는 벽화의 존재를 확인하는 데 성공했다. 하지만 만약 이 벽화가 「앙기아리 전투」라는 것이 밝혀진다고 해도 이제는 바사리의 벽화를 파괴하지 않고서는 볼 수가 없는 노릇이다. 다 빈치의 작품은 여전히 우리를 당혹스럽게 만든다.

평생 완벽을 추구하고 세계의 궁극적인 원리를 손에 넣기 위해 분투했던 다 빈치의 삶은 역설적으로 심각한 모순과 균열을 드러냈다. 그는 자기 역량의 한계를, 인간의 경험과 지성의 한계를 절감했다. 그랬기에 그가 남긴 작품들은 모호함과 신비로움으로 이에 응답한다. 다 빈치가 죽기 얼마 전에 그린 작품으로 여겨지는, 사실상 마지막 소묘인 「신비로운 여인」은 그의 회화에서 자주 드러나는 요소를 절묘하게 집약해 보여준다. 신비로운 눈, 미소, 살짝 벌린 입, 섬세하면서도 드라마틱한 주름, 여기가 아닌 저 어딘가를 가리키는 손가락……. 바람이 저 어딘가에서 불어온다. 다 빈치를 부르는 곳, 물질의 한계를 벗어난 세계에서.

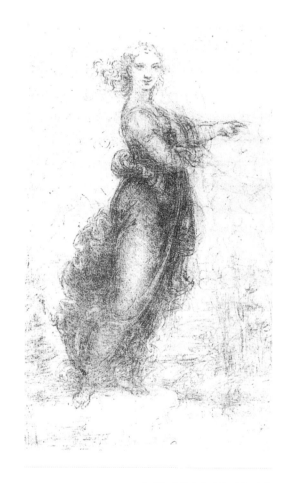

미지의 세계에서 마중 나온 여인.
다빈치는 바람이 불어오는
저곳으로 실려 갔으리라.

레오나르도 다 빈치, 「신비로운 여인」, 1516년경

피터르 브뢰헬의 멜랑콜리

운명을
응시하는 눈

브뢰헬이 말년에 그린 「염세가」에는 흰 수염을 길게 기른 근엄한 표정의 노인
이 상복을 입고 걸어가는데, 그림 하단에는 "이 세상을 믿을 수 없기 때문에 나
는 상복을 입는다"라고 적혀 있다. 이 노인이 세상에 대해 품었던 믿음에 대한
배반인지, 아니면 세상에 대해 취했던 경계심에 대한 조롱인지. 그림 오른편에
서 젊은 남자가 슬쩍 다가와 노인의 지갑을 훔치고 있다. 인간성과 운명에 대한
극단적인 비관주의, 아울러 세상의 부조리를 말없이 응시하는 화가 자신의 시
선을 생각하게 한다.

"지금 존재하는— 또는 앞으로 태어날 모든 곳에 있는
착한 사람이여— 나는 그대들을 용서하리라! 아멘"

— 피터 셰퍼, 『아마데우스』 중 살리에리의 대사

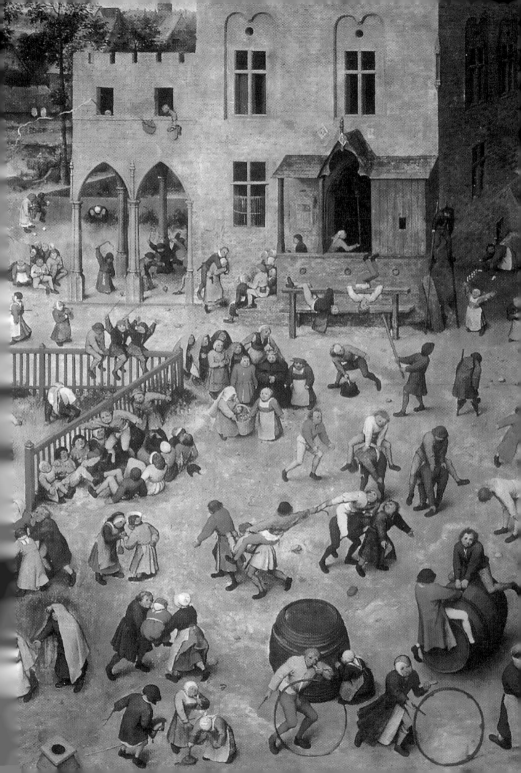

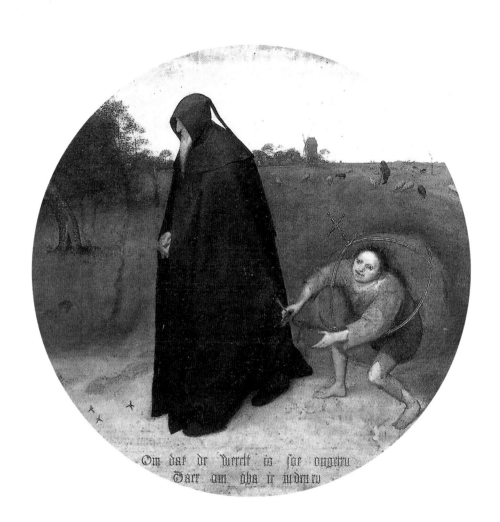

피터르 브뤼헐, 「염세가」, 1568년

긴 망토를 걸친 노인이 걷고 있다. 그런데 젊은 사내가 따라붙는다. 사내는 노인의 지갑 줄을 끊고 있다. 노인은 알아채지 못한다. 낭패스러운 순간이다.

네덜란드의 화가 피터르 브뤼헐Pieter Bruegel, 1525년경-69이 말년에 그린 그림이다. 「염세가」라는 제목이 붙어 있다. 브뤼헐은 그림에 제목을 붙이지 않았고 뒷날 사람들이 적당히 제목을 붙였다. 「염세가」도 마찬가지이다. 소박하고 활달한 농민의 모습을 즐겨 그린 화가로 유명한 브뤼헐의 그림 중에서는 이질적인 분위기를 풍긴다.

그림 왼쪽의 인물은 망토에 달린 두건으로 얼굴 대부분을 가리고 있지만 길고 흰 턱수염으로 노인임을 알 수 있다. 아니, 더 있다. 약간 구부정한 어깨, 처진 볼과 코, 가장자리가 늘어진 입매. 노인임을 알 수 있는 요소는 사실 거의 모두 드러난 셈이다. 약간 구부정하긴 해도, 수염으로 짐작되는 나이에 비해서는 꼿꼿한 편이다. 얼굴도 길고 체형도 길다. 귀족적인 풍모가 느껴진다. 귀족의 풍모란 육체노동에는 걸맞지 않다는 것을 의미한다. 일단 이 점에서 브뤼헐이 즐겨 그렸던 농민계급과 동떨어진 인물이다. 브뤼헐의 그림에는 수많은 사람이 등장하지만 귀족은 매우 적다. 두 손으로 꼽을 수 있을 정도로 적다. 그나마도 대부분 초기 작품에 등장한다.

한편, 젊은 도둑은 여러모로 노인과 대조적이다. 노인은 지갑을 봐도 그렇고 고귀한 신분임이 분명한데 도둑은 차림새가 몹시 누추하다. 노인은 자기 딴에는 몸을 펴고 걷고 있지만 도둑은 아예 몸을 웅크리고는 어기적거리고 있다. 지갑 줄을 끊은 다음 장면을 상상해보자면, 도둑은 일단 몸을 틀어서 마치 침팬지처럼 어기적거리며 반대 방향으로 도망칠 것만 같다. 도둑이 이런 자세를 취할 수밖에 없는 이유는 십자가가 달린 구체球體에 갇혀 있기 때문이다.

이 젊은 도둑은
누구인가?

십자가가 달린 구체라니, 아무리 봐도 괴상하다. 연구자들은 이것이 세계를, 이 세상을 의미하는 상투적인 장치라고 하는데, 다른 그림에 등장하는 모습을 보면 얼추 납득은 할 수 있다. 브뢰헬의 또 다른 그림 「네덜란드의 속담」은 100개가 넘는 속담과 관용 표현을 화면에 담았는데, 여기에 십자가가 달린 구체가 몇 개 등장한다. 화면 아래 오른편에 잘 차려입은 젊은이가 엄지손가락 위에 푸르스름한 구체를 올려놓고 있다. 이는 '세상을 농단하다'라는 의미이다. 젊은이가 서 있는 바로 앞쪽에 훨씬 큰 구체가 보인다. 구체는 십자기기

단지 세상을 피하려 한 것뿐이지만
세상은 그를 핍박한다.
세상은 까닭 없이 잔혹하다.

(위) 피터르 브뢰헐, 「네덜란드의 속담」, 1559년
(아래) 피터르 브뢰헐, 「네덜란드의 속담」(세부)

아래쪽으로 오도록 쓰러져 있고, 어떤 남자가 구체 속으로 상반신을 들이밀고 있다. 이는 '출세를 하려면 비굴해야 한다'라는 의미이다. 쓰러져 있는 구체는 '뒤집힌 세계'를 의미하는데, 시쳇말로 '세상은 요지경'이라는 뜻이다. 그런데 남자가 몸을 밀어 넣은 구체는 겉이 시커먼데도 안쪽 남자의 모습이 비쳐 보인다. 유리로 된 것이다. 곁에 선 젊은이가 손가락에 올려놓은 푸르스름한 구체 또한 유리로 된 것이다.

그렇다면 「염세가」에서 도둑을 가둔 구체 또한 유리로 된 것이리라. 솔직히, 연구자들이 '유리로 된 구체'라고 써놓아서 그렇지, 얼른 보기에는 그냥 금속 테로 된 구체이다. 한데, 그렇다면 이상하다. 보다시피 「네덜란드의 속담」에 등장한 구체의 유리에는 색이 들어가 있다. 당시의 유리 제조 기술로는 투명한 곡면을 만들 수 없었기 때문이다. 그런데 「염세가」에서 도둑을 가둔 구체는 투명하기만 하다. 게다가 유리가 있다면 더 이상하다. 도둑의 팔다리는 어떻게 유리를 깨지 않고 구체 밖으로 나와 움직일 수 있는 걸까?

비현실적인 면을 따지자면 도둑의 모습 자체가 이상하다. 차림새는 몹시 누추하지만 얼굴은 번드르르해서, 풍파에 찌든 기색을 찾기 어렵다. 게다가 눈은 기묘하게 빛난다. 악마적인 존재라는 느낌까지 든다. 그런데 브뢰헬의 그림에 등장하는 다른 인물들에게서도 이와 비슷한 눈빛을 어렵지 않게 찾을 수 있다. 그들은 뭔가에 대한 관심과 열망, 활력을 드러내며 눈은 종종 튀어나올 듯 뒤룩거린다.

반면 노인의 눈은 두건에 가려 보이지 않는다. 사람이 늙으면 몸에 주름이 생길 뿐 아니라, 눈빛이 점점 흐려진다. 총기, 정열, 아집, 집착 등이 눈빛에서 점점 사라진다. 명망 높은 인물인 경우 젊었을 적 사진과 비교해 보면 무엇보다 눈빛이 달라진 점이 눈에 띈다. 영화에서 젊은 배우가 노인을 연기할 때 위화감을 느끼게 되는 이유도 눈빛 때문이다. 눈빛만은 분장으로도 어찌해볼 수가 없다. 그런데 그 눈이 여기서는 외투에 달린 두건에 가려져 있다.

이 노인은
어떻게 될 것인가?

도둑은 노인에 대한 세상의 반응을 의미한다. 보다시피 세상은 노인을 속이고 있다. 그림을 보는 사람은 지갑을 잃어버렸음을 알게 되었을 때 노인이 느낄 낭패감을 노인보다 앞질러 느끼게 된다. 그런데 사실 이런 느낌은 이상하다. 노인은 어차피 캔버스에 물감으로 그려진 인물이다. 이 인물에게는 과거도 미래도 없다. 지갑을 찾다 낙담하는 상황 따위는 결코 찾아오지 않을 것이다. 그럼에도 관객은 마치 자신이 지갑을 잃어버린 느낌을 받는다.

그런 점에서는 프랑스 화가 조르주 드 라 투르Georges de La Tour,

그림 속 인물의 지갑을 쥔 저 손이
내 뒤춤을 더듬고 있을지도 모른다.

조르주 드 라 투르, 「점쟁이」, 1633-39년

1593-1652가 그린 「점쟁이」도 비슷하다. 그림 속에서 소매치기의 표적이 된 인물은 지금 자신이 당하고 있다는 사실을 전혀 모른 채 엉뚱한 데 주의를 기울이고 있다. 기세등등한 저 표정이 참담한 표정으로 바뀌기까지 얼마 남지 않았다. 눈앞에서 어떤 사람이 털리고 있는데도 관객은 알려주지도 제지하지도 못한다. 그저 무력감과 함께 서늘한 긴장감을 느낀다. 그림 속 인물의 지갑을 쥔 저 손이 내 뒤춤을 소리 없이 더듬고 있을지도 모를 노릇이다.

그러고 보면 이런 그림들은, 미술관에 흔해빠진, 인물들이 서로 싸우고 죽이는 그림들보다 무섭다. 아무래도 전쟁이나 살육은 흔치 않은 일이고, 서로 싸우고 죽이는 모습은 드넓은 세상 건너편 저 먼 곳에서 벌어진 사건처럼 여겨져서 그렇겠다. 반면 브뢰헬과 드 라 투르가 그린 인물들은 손에 잡힐 듯한 느낌을 준다.

염세가에 대한 브뢰헬의 입장은 연민인가, 조롱인가, 냉소인가? 염세주의에 대한 조롱일까? 아니면, 피하려 해도 세상은 그를 핍박할 거라는 진단일까? 이 작품은 세상의 부조리를 말없이 응시하는 화가 자신의 시선을 생각하게 한다. 「염세가」의 하단에는 "이 세상을 믿을 수 없기 때문에 나는 상복을 입는다"라고 적혀 있다. 자기 작품에 제목도 붙이지 않았던 브뢰헬이 관객에게 그림의 의미를 친절하게 안내하려 이런 문구까지 적었을 것 같지는 않고 한참 뒤에 다른 사람이 덧붙인 것으로 여겨진다. 문구를 덧붙인 사람은 이 그림이 분명한 방향으로 해석되길 바랐겠지만, 애초에 브뢰헬은

자기 그림이 단순하게 해석되기를 바라지는 않았다.

　남을 속이는 행위는 나쁜 짓이며 정직과 신뢰야말로 마땅히 추구해야 할 가치라는 이야기를 누구나 귀에 딱지가 않도록 들으며 자란다. 하지만 이는 품위와 허식과 체신머리의 세계에서나 떠다니는 소리라는 것을 어렵지 않게 알 수 있다. 한 꺼풀만 벗겨 보면 너나 할 것 없이 꼬리를 물고 서로를 속인다. 그래서 전해내려오는 소위 민중의 지혜는, 주변 사람을 속이면서 오히려 속임을 당하는 이를 조롱하는 내용으로 가득하다.

　오쟁이 진 남편에 대한 조롱은 유독 가혹하다. 다른 여성과 바람이 난 남편을 둔 부인에 대해서는 별달리 말이 없는데, 부인이 바람 난 남편은 조롱받는다. 이는 부인을 남편의 부속물로, 여성을 남성의 소유물로 보는 심리 때문이다. 공동체 내부에서 벌어지는 성적인 게임의 측면에서 보자면 오쟁이 진 남편을 조롱하는 건 좋지 않다. 남편은 극도의 불명예를 씻기 위해 공격적으로 나올 수도 있다. 간단히 말해 사달이 나기 십상이다. 성적인 게임을 안전하게 유지하려면 그런 남편을 잘 '관리'해야 한다. 속고 속이더라도 저마다의 위신을 잘 간수한다면 별 탈 없이 굴러갈 수 있다. 그래서 배우자의 불륜을 묵인하는 경우에도 너무 티내지는 말라는 조건이 암묵적으로 따라붙는다.

　하지만 실제로는 바람 난 상대가 남의 부인과 잤다고 자랑하고 싶어 안달을 하는 통에 소동이 벌어지고 이따금 피를 보기도 한다.

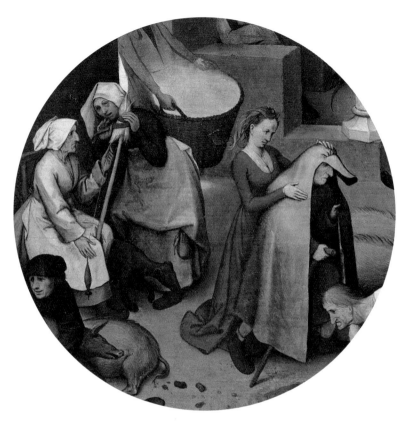

푸른 망토를 썼다는 건 그의 부인이
바람을 피웠다는 의미이다.

피터르 브뢰헐, 「네덜란드의 속담」(세부)

사실 위험할수록 짜릿하기에 불륜을 저지르는 것인데, 여기에 이성적인 태도를 요구한다는 게 모순이긴 하다. 사람들은 제어하기 어려운 육욕과 제도라는 외피 사이에서 갈팡질팡하면서 아슬아슬하게 살아간다.

민중의 지혜를 담은 것이 속담이다. 그래서 속담은 세상에 대해 명료하지만 종종 잔혹하고 사악하기까지 한 태도를 고스란히 드러낸다. 앞서 본 브뢰헬의 「네덜란드의 속담」 한복판에 푸른 망토를 쓴 남자가 등장한다. 푸른 망토를 썼다는 것은 그가 속임을 당했다는, 즉 부인이 바람을 피웠다는 의미이다. 그런데 「염세가」의 노인도 푸른 망토를 걸치고 있다. 이 노인 역시 속임을 당한 것일까? 노인에게 망토를 씌운 것은 바로 세상일지도 모른다.

브뢰헬의 마음
밑바닥에 깔린 그것

황당한 공상과 예리한 관찰이 뒤엉킨 브뢰헬의 그림에 담긴 독특한 암시는 오늘날까지 여전히 갖가지 해석의 갈래를 만들고 있다. 브뢰헬이 농민을 처음 그린 화가는 아니었다. 하지만 그가 그린 농민은 그때까지 그림 속에 등장했던 농민과 달랐다. 브뢰헬의 농민들은 눈

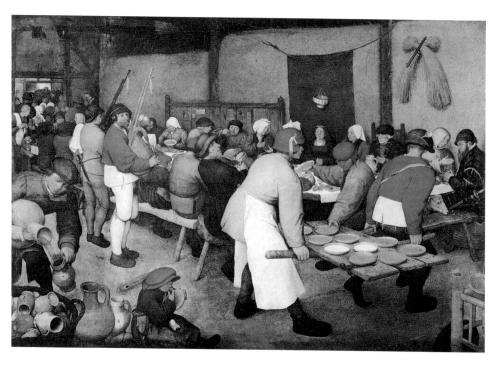

흔히들
순박하다고 하는 표정은
종종 얼빠진 표정이다.

(위) 피터르 브뢰헐, 「농부의 결혼식」, 1568년
(아래) 피터르 브뢰헐, 「농부의 결혼식」(세부)

을 희번덕거리고 입을 크게 벌리고 있는 모습을 보이는 경우가 많다. 대체 어떤 표정이라고 봐야 하나 싶다. 뭔가에 얼이 빠진 표정이다. 먹을거리나 악기, 신기한 것을 쳐다보는 얼굴이다. 몇몇 종교화 속 인물을 빼놓고는 브뢰헬의 그림에서 차분하고 평온한 표정을 짓거나, 명상하는 태도를 취하는 인물은 좀처럼 찾기 어렵다. 다들 분주히 움직이거나 뭔가에 정신없이 빠져 있거나 서로 어울려 소란을 피운다.

브뢰헬의 그림 속 농민들은 음식을 게걸스럽게 먹고 있는데, 그때까지 다른 화가들은 음식물을 그리거나 식탁 앞에 앉아 있는 사람을 그릴 경우에도 음식을 입으로 가져가는 모습은 그리지 않았다. 그런데 브뢰헬의 그림 속 인물들은 희번덕거리며 음식을 씹어 먹고 있다. 음식은 입안에서 침과 뒤섞여 배 속으로 들어갈 것이고, 위액과 섞여 꿀렁거릴 것이다. 그다음은 작은창자, 그리고 큰창자를 거쳐 마침내 쫘르릉 소리와 함께 밖으로 나올 것이다. 실제로 브뢰헬은 그림 구석에 용변을 보는 사람의 모습을 곧잘 그려 넣었다.

브뢰헬은 불구자를 그리는 데도 거리낌이 없었다. 그가 보기에 불완전함은 인간의 기본 속성이다. 그는 옳고 그름을 판단하지도 내세우지도 않았다. 브뢰헬의 마음 밑바닥에 두텁게 깔린 그것은 냉소라기보다는 숙명론이다. 먹은 것은 배설되고, 살아 있는 것은 죽으며, 지어진 것은 부서지고 무너진다. 또 서 있는 것은 쓰러져 뒹굴 것이다. 그의 그림 구석구석에서 들쑥날쑥 드러나던 이런 생각이 말년에는 그림을 가득 채우게 된다.

브뤼헐의 삶은 거의 알려지지 않았다. 말년이 어땠는지, 무슨 병으로 죽었는지도 알 수 없다. 하지만 그의 눈에 비친 세상의 모습은 알 수 있다. 넘어지고 무너지고 떨어지는 모습이다. 브뤼헐이 「염세가」와 비슷한 시기에 그린 「맹인이 맹인을 인도하다」를 보면 전율을 느끼게 된다. 자신이 남들의 눈에 어떻게 비칠지 알 수 없는 사람들, 어디로 가는 줄도 모르는 맹인들은 냉혹한 시선을 받으며 적대적인 세상을 헤맨다.

당시에는 이처럼 맹인들이 떼 지어 다니면서 구걸하는 모습을 흔히 볼 수 있었다. 맹인이 맹인을 인도하다니 얼핏 있을 법하지 않지만, 좀더 생각해보면 공동체가 맹인을 체계적으로 보살피지 않았던 시대에 맹인들은 서로를 의지할 수밖에 없었다. 이 그림에서처럼 도랑에 빠지는 불운도 종종 감수해야 했으리라. 앞서가던 사람이 도랑에 빠지고 있지만 뒤따라가는 이들은 이를 알아채지 못한다. 이제 줄줄이 도랑에 빠져 뒤엉킬 것이다. 속수무책이다.

이들 맹인처럼 어딘가로 처박히는 사람이 등장하는 또 다른 그림이 「농부와 새집을 뒤지는 사람」이다. 이 그림은 '새 둥지가 어디 있는지 아는 사람이 알을 차지한다'라는 속담을 그림으로 옮긴 것이다. 속담의 의미는 주저 없이 행동하는 것이 득이 된다는 뜻이다. 그

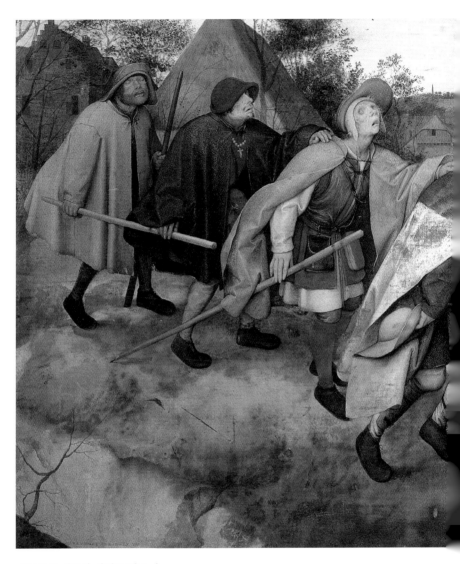

맹인들은 냉혹한 시선을 받으며
적대적인 세상을 헤맨다.
이제 줄줄이 도랑에 빠져 뒤엉킬 것이다.

피터르 브뢰헬, 「맹인이 맹인을 인도하다」, 1568년

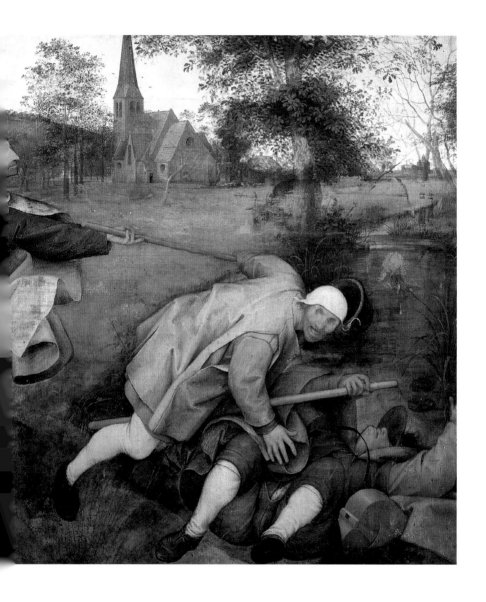

런데 그림의 분위기는 기묘하고, 도덕적인 메시지는 알아차리기 어렵다. 뒤편의 나무에 기어올라 알을 차지하는 남자에게서는 기쁨이나 포만감이 느껴지지 않는다.

오히려 알을 차지하려는 야단스러운 모습은 금방이라도 뭔가를 잃어버리거나 빠뜨리거나, 혹여 나무에서 떨어져 다치기라도 할 것처럼 불안해 보인다. 이 남자가 쓰고 있던 모자가 지금 막 벗겨져 떨어지고 있는 모습이 이런 느낌을 부채질한다. 한편 화면 앞쪽으로 걸어오는 농부는 여유만만하다. 새 둥지 따위에 왜 그리 법석을 떠느냐는 표정이다. 그런데 정작 이 농부는 이제 한 걸음만 더 내디디면 개울에 빠지게 생겼다. 이미 몸의 중심이 앞으로 쏠렸다. 어쩌자고 이리도 흡족한 표정인가.

「농부와 새집을 뒤지는 사람」과 「맹인이 맹인을 인도하다」, 그리고 「염세가」까지, 이 그림들은 모두 앞으로 닥쳐올 재난을, 이미 눈앞에 닥친 재난을 알아채지 못한 이들을 그린 셈이다. 농부는 개울에 빠질 테고 노인은 가시에 찔려 펄쩍 뛸 것이다. 또 맹인들은 도랑에 겹겹이 처박힐 것이다. 얄궂기 이를 데 없다. 이들에게 무슨 죄가 있단 말인가. 그저 잔혹한 세상이 눈먼 이들을 괴롭힐 뿐이다.

임박한 재난에 속수무책인 존재들이 다음 순간을 모르고 살아간다. 주여, 우리를 세상 끝 날에 구하시는 대신, 다음 순간에 구하소서.

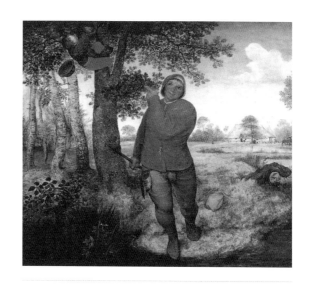

농부는 흡족한 표정을 짓고 있지만,
임박한 재난에 속수무책이다.

피터르 브뤼헐, 「농부와 새집을 뒤지는 사람」, 1568년

에 드 가 드 가 의 멜 랑 콜 리

오해와
고독

드가는 오늘날 인상주의 미술을 대표하는 화가로 유명하다. 하지만 그의 말년은 쓸쓸하고 고통스러웠다. 그는 무용수와 세탁부, 가수 등 수많은 여성을 그렸고, 뛰어난 나체화도 여럿 남겼지만, 그와 직접 애정을 교환한 여성의 흔적을 찾기는 어렵다. 드가는 흔히 여성을 혐오했다는 오해를 받기도 한다. 그가 감내했던 고독은 사후에도 여전히 그를 따라다닌다.

드가는 언제나 혼자 있다고 느꼈고,
모든 형태의 고독 속에서 혼자 있었다.
성격 때문에 혼자였고,
특출난, 그리고 특이한 본성 때문에 혼자였고,
성실성 때문에 혼자였고,
오만한 엄격성 때문에
굽히지 않는 원칙과 판단 때문에 혼자였고,
자기 예술, 다시 말해
자신에게 요구한 것 때문에 혼자였다.

— 폴 발레리, 『드가 · 춤 · 데상』 중에서

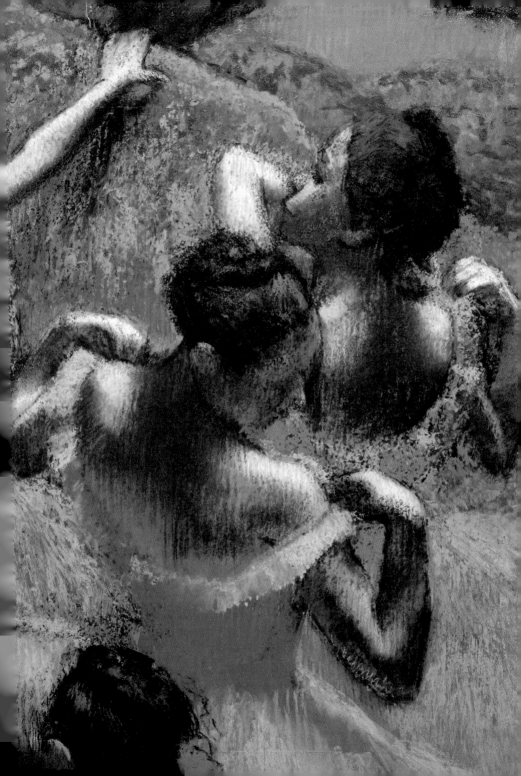

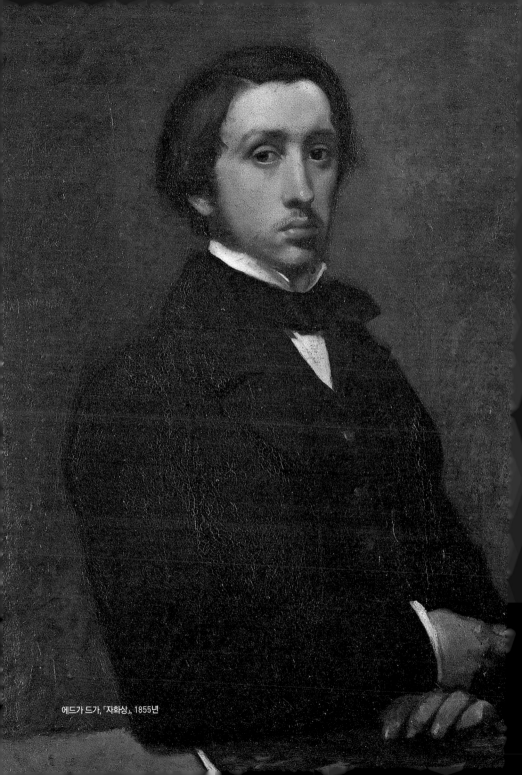

에드가 드가, 「자화상」, 1855년

재킷을 입고 넥타이를 맨 단정한 차림의 젊은이가 이쪽을 바라보고 있다. 화가 에드가 드가Edgar Degas, 1834-1917이다. 스물한 살 무렵, 파리의 국립미술학교École des Beaux-Arts에 입학해서 그린 자화상이다. 오른손에 팔레트 나이프를 들고 있다. 회화예술의 장대한 전통과 관습의 세계에 조심스레 경의를 표하고 있다.

섬세하고 예민하지만 세상에 대해 아직 배울 게 많은 젊은이. 불만과 설렘과 불안과 기대가 어우러진 자화상이다. 거뭇한 수염은 소년기를 갓 벗어났음을 보여준다. 눈은 얼핏 무심해 보이지만 눈동자는 내면의 동요와 불안을 내보이며 미묘하게 흔들린다. 그리고 이 그림을 잊기 어렵게 만드는 입술. 살짝 내밀고 있는 것처럼 보이는 반들반들한 입술은 묘하게도 고혹적이다. 저 입술을 평생 다른 입술과 포개어보지도 못하리라고, 그림 속의 화가는 상상이나 했겠는가?

낭만주의 이후, 예술과 홀로 대면하며 분투하는 예술가 이미지가 확산되었지만 실은 예술가는 그리 고독하지 않았다. 몇몇 화가는 자기 작업실에 누가 찾아오는 걸 싫어했지만, 일반적으로 예술가는 동료 예술가, 조수, 평론가, 주문자나 후원자 등과 끊임없이 접촉하거나 함께 일해야 했다. 혼자 고독 속에 잠겨 있을 시간이 별로 없

었다. 물론 일상 속에서, 예술 활동 속에서 고독을 느끼기도 하는데, 이는 오늘날 대도시에서 톱니바퀴처럼 맞물려 돌아가는 삶을 사는 이들도 마찬가지일 것이다.

예술가가 결혼이나 연애와 담을 쌓고 예술에 몰두해왔다는 신화가 널리 퍼져 있지만 실은 전혀 그렇지 않다. 아내를 일곱이나 두었던 피카소의 예를 들 것까지는 없어도 대개는 가정을 꾸려 살았다. 가정생활이 불행했다거나 하는 문제는 또 별개이다. 역사 속의 예술가들은 처자식을 먹여 살릴 궁리로 머릿속이 꽉 차 있었고, 일상이 번잡해지리라는 사실을 뻔히 알면서도 연애를 하고 가정을 꾸리는 데 몰두했다.

그런데 화가 드가는 평생 혼자 살았다. '고독한 화가'를 따지자면 반 고흐를 얼른 떠올릴 수도 있지만, 반 고흐는 행복을 얻지 못해서 그렇지 길지 않은 삶 속에서 여러 여성들에게 구애하며 정열을 불태우기는 했다. 반면 드가는 여성과 이렇다 할 감정 교류 없이 오래도록 지냈다. 그렇다고 목석木石 같은 타입도 아니고 중년에 접어들면서부터는 고독이 점점 사무쳤다.

드가가 고독했던 이유는 고약한 성미 때문이라고들 생각한다. 게다가 한 술 더 떠서 평생 결혼하지 않고 살았으며 이렇다 할 연애를 하지 않았던 건 여성을 혐오했기 때문이라고들 쉬이 이야기한다.

드가는 인상주의 회화를 대표하는 화가지만 정작 인상주의의 본류에서 묘하게 비켜 서 있다. 인상주의 화가라면 야외에서 이젤을 세우고 시시각각으로 변하는 빛을 쫓아 거칠고 역동적인 붓질로 현란한 색채를 구사하는 모습을 떠올리기 십상이지만 드가는 이런 모습과 거리가 멀었다. 드가는 수목과 하늘 그리기를 좋아하지 않았다. 심지어 이젤을 들고 교외를 돌아다니는 화가들을 아니꼬워했다. 헌병대를 동원해 그런 화가들 곁에서 새를 쏜다거나 하면서 성가시게 했으면 좋겠다는 말까지 했다.

드가는 1850년대에 이탈리아를 돌아다니며 미술품을 연구했고 1870년대에는 미국 뉴올리언스에서 사업을 하던 친척을 방문했다. 이 밖에 런던을 다녀오기도 했고 노년에는 스페인과 북아프리카를 여행했다. 제법 여행을 많이 한 셈이다. 하지만 낯선 풍광을 적극적으로 화면에 담으려고 하지는 않았다. 이탈리아의 풍광을 그린 수채화가 남아 있기는 한데, 아마 이때는 화가 지망생이라면 으레 그래야 한다는 생각 때문에 풍경화 그리는 시늉을 했던 것 같다.

드가는 아름다운 자연을 대하면서도 그걸 화면에 담기보다는 얼른 작업실로 돌아가 자기 나름의 작업을 계속하고 싶어 안달했다. 뉴올리언스에 갔을 때 드가는 여러 문화와 인종이 뒤섞인 모습에 강

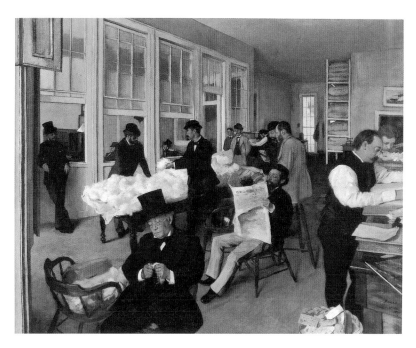

드가는 가치의 위계도,
중심 질서도, 통일성도 없는
현대 사회의 단면을 절묘하게 드러냈다.

에드가 드가, 「뉴올리언스의 면화거래소」, 1873년

한 인상을 받았지만 정작 그림의 대상으로 삼은 것은 친척 집안의 모습, 프랑스계 부르주아의 일상과 사업이었다.

「뉴올리언스의 면화거래소」는 드가가 이곳에 머무는 동안 그린 그림 중에서 가장 중요하다. 그림 속 사무실은 한쪽에 놓인 면화 샘플을 빼면 당시 유럽의 여느 사무실과 다를 게 없다. 사무실 남성들은 서로를 쳐다보지도 않는다. 어떤 이는 일에 몰두하고 어떤 이는 한가로이 시간을 보낸다. 하필 그림 한복판에는 열심히 일하는 남자가 아니라 신문을 보는 남자(화가의 동생인 아실 드가)가 자리 잡고 있다.

노동과 상업 활동을 화면의 중심에 두는 대신, 드가는 가치의 위계도 중심 질서도 통일성도 없는 현대 사회의 단면을 절묘하게 드러냈다. 오늘날 도시의 사무실에서 너무도 흔히 볼 수 있는 모습이지만, 드가보다 앞서 이렇게 그린 화가는 없었다. 드가는 전통과 관례를 내세웠으면서도 비할 데 없이 현대적인 화가였다.

드가는 산업화와 함께 성장한 거대 도시의 모습, 도시의 사람들, 도시가 낳은 유흥과 볼거리를 그렸다. 다림질을 하는 세탁부, 카페에서 노래하는 가수, 연습실과 극장에서 뛰어 다니며 자세를 잡는 발레리나를 그렸고, 경주마와 기수를 그렸다. 누구에게는 생존의 수단이고 누구에게는 생활의 편의이며 누구에게는 즐거운 여흥인 도시 문화의 갖가지 모습을 화면에 담았다.

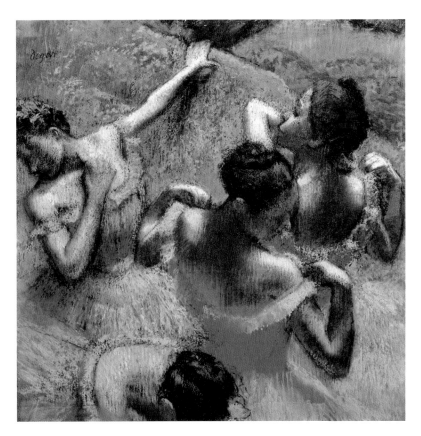

누군가에게는 생존의 수단.
누군가에게는 즐거운 여흥.
누군가에게는 덧없는 광채.

에드가 드가, 「파란 옷을 입은 발레리나들」, 1897년경

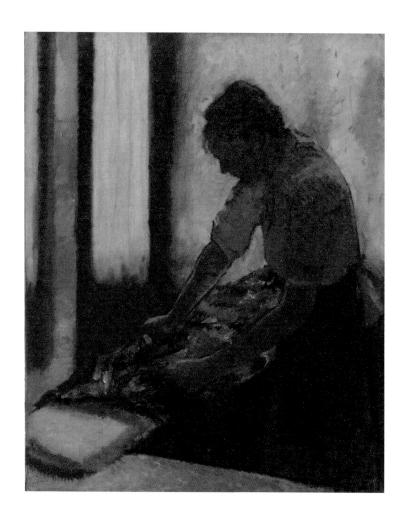

에드가 드가, 「다림질하는 여인」, 1892~95년

육체와
진리 사이의 균형

19세기 중엽 파리의 부르주아는 새로운 조류의 화가들이 들고 나온 새로운 유형의 나체화에 당혹스러워했다. 이전까지 나체화는 신화나 전설의 외피를 쓰곤 했는데, 너무도 일상적이고 사실적인 나체화가 연달아 등장했던 것이다. 대표적인 예가 그 유명한 에두아르 마네Édouard Manet, 1832-83의 그림이다. 얼마 뒤, 마네의 동료인 드가가 목욕하는 여성들을 그린 그림을 내놓았을 때, 그전만큼은 아니었지만 평자들은 이런저런 어휘를 들먹이며 불쾌감을 표했다.

드가 자신이 이들 작품에 대해 말한 대로 관객은 '열쇠 구멍으로 이들 여성을 들여다보는' 느낌을 받았다. 그림 속 여성들은 주위의 시선을 전혀 의식하지 않고 스스럼없이 몸을 씻고 단장하는 모습이다. 사실 목욕하고 단장하는 여성들은 당연히 주위를 의식하지 않는다. 그러니까 거꾸로, 이전까지 목욕하는 여성을 그린 그림이 얼마나 작위적이었는지를 새삼 알 수 있다.

관객과 평자들이 드가의 그림 앞에서 느낀 이런 당혹스러움은 드가를 향한 공격으로 돌변했다. 화가의 시선이 너무도 냉정하다는 것이었다. 여기에 드가가 평생을 독신으로 보냈으며 성격이 까다로웠다는 평판까지 더하여, 여성을 혐오한 그의 성향이 이들 나체화에 드러났다고까지 했다. 그렇다면 여성을 교태 부리는 모습으로 그리

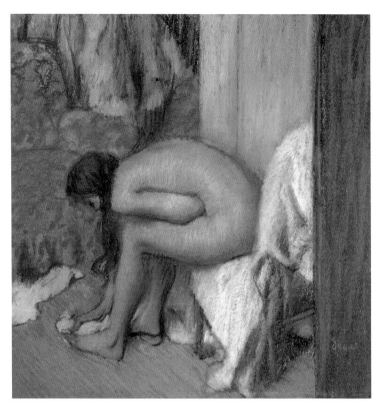

관객은 '열쇠 구멍으로
이들 여성을 들여다보는 것 같은'
느낌을 받는다.

에드가 드가, 「발을 닦는 여인」, 1886년

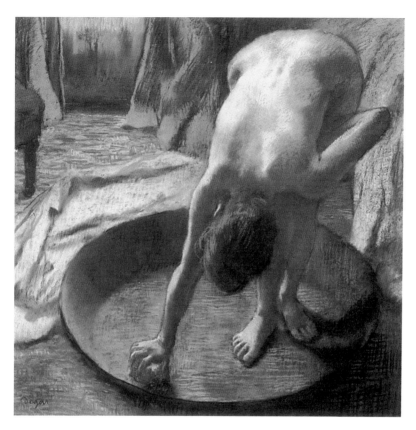

몸을 닦기 위해 스펀지를 물에 적시는 모습.
발레리나처럼 우아하다.
거듭된 관찰과 소묘가 응축된,
순간과 영속.

에드가 드가, 「목욕통」, 1885−86년

는 화가는 드가보다 여성을 덜 혐오하고, 더 존중한다는 말인가? 목욕하는 여성들을 그린 드가의 그림은 움직이는 육체를 통해 드러낼 수 있는 가장 절묘한 균형의 예이다.

　나에게 중요한 것은 자연의 모든 모습을 표현해내는 것이었다.
　자연의 움직임을 정확하고 진실하게 표현하는 것이었다.

　드가의 욕망은 가공할 만하다. 드가가 추구한 진실은, 생각할 수 있는 가장 단순한 의미에서의 진실이었다. 바로 '사진처럼 세계의 변화무쌍한 모습을 신속하고 정확하게 재현하는 그림'. 그러나 아무리 애를 써도 손의 속도는 움직임을 만족스럽게 잡아낼 수 없는 법이다.

　드가를 일컬어 움직이는 것을 그린 화가라고는 하지만, 그에게 움직임이란 사물의 재현을 방해하는 요소였으리라. 움직임으로써 시시각각 변해버리기에 그 모습을 제대로 잡아내기가 어려웠다. 그런 의미에서 드가는 움직임을 그린 게 아니라 움직임과 싸운 셈이다. 그러나 세계의 부단한 움직임과 변화는 신경증만을 불러일으킬 뿐, 결국 진실을 손에 쥐려는 드가의 열망은 벽에 부딪히고 만다. 심각하고 치열할수록 모든 국면에서 절망만을 느낄 뿐이다. 이런 과정을 통해 그는 우직한 사람이 아주 느리게 세상의 진실을 깨달아가듯 예술의 진실을 통찰하게 되었다. 예술은 실은 속임수라는 것을.

세계를 있는 그대로 잡아내지 않으며 단지 그런 '느낌'만을 준다는 것을.

> 예술 세계는 교묘한 책략의 세계라 할 수 있습니다. 말하자면 속임수로 가득한 세계입니다. 따라서 예술은 거짓된 수단을 동원해서 자연스런 느낌을 전달할 수 있어야 합니다. 그리고 무엇보다 진실처럼 보여야 합니다. 뒤틀린 직선임에도 곧바르다는 느낌을 줄 수 있다면, 그것으로 충분합니다!

> 가장 아름다운 그림, 가장 많은 노력을 기울인 그림도 한 치의 오차도 허용하지 않는 절대적 진리보다는 못하다. 따라서 속임수에 의존하게 되는 것이다. 그러고는 자랑스레 큰소리를 친다.

드가는 평생 움직임을 탐구했다. 움직임 자체를 붙잡을 수는 없었지만, 대신에 당대의 어느 화가도 흉내 낼 수 없을 만큼 역동적인 화면을 만들어냈다.

드가는 화면에서 중심과 주변이 이루는 관계를 뒤흔들었다. 마땅히 화면의 중심을 차지해야 할 요소들이 갖가지 층위에서 기대를 배반하며 가장자리로 밀려나거나 숨겨지고 가려지면서 엉뚱하고 부차적인 요소들이 화면을 장악했다. 여기에 더해 전진과 후퇴를 반복하는 터치와 과감한 색면은 놀라운 효과를 냈다.

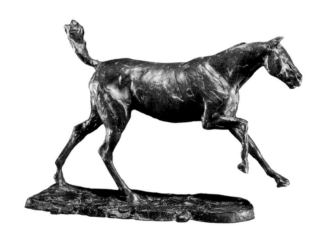

르누아르가 말했다.
"최고의 조각가가 누구냐고?
그야 물론 드가지."

에드가 드가, 「달리는 말」, 1880년대에 제작 · 1920년에 청동으로 주조

드가는 노년에 눈이 거의 보이질 않았다. 하지만 눈을 손으로 대신하려는 듯 조소^{彫塑}에 몰두했다. 그는 훨씬 전부터 점토와 브론즈로 발레리나와 경주마 등을 만들었다. 이들 조소 작품은 드가가 '움직임'의 문제를 다루는 또 하나의 수단이었다. 그리고 수단이 달라지더라도 움직이는 육체를 탁월한 조형 질서와 균형 속에 포착하는 일관된 '태도'를 의심할 여지 없이 보여주었다. 이 '태도'를 드가는 알아듣기 쉬운 말로 '데생'이라고 했다. 드가는 자신의 묘비명에 한 줄만을 넣어달라고 했다.

"그는 데생을 사랑했다."

고독한 자에 대한
평판들

드가에게 예술은 불화의 원인, 혹은 불화라는 숙명의 표지였다. 하지만 예술이 반드시 그런 것만은 아님을 다른 예술가들을 통해 쉬이 알 수 있다. 때로, 몇 가지 요소가 뒤엉키면 예술가의 삶은 얄궂은 모습으로 드러나기도 한다. 드가의 삶이 그랬다. 흔히들 드가는 성질이 고약했고 보수적이었고 여성을 혐오했다고 한다. 하나같이 드가로서는 억울한 평판이다.

첫째, 드가는 성질이 고약했다? 성질이 고약한 예술가를 찾자면 미술사 책을 아무거나 집어 먼지 털 듯 탁 털기만 해도 우수수 떨어질 것이다. 그리고 두어 번 더 털 때까지 책장에서 드가라는 이름은 떨어지지 않을 것이다. 드가는 품위를 중시했고 온유했으며 관대했다. 단지 신랄한 표현을 능란하게 구사하는 재담꾼이었을 뿐이다.

둘째, 드가는 보수적이었다? 드가는 드레퓌스 사건 때 반反드레퓌스 파, 반反유대주의 입장을 뚜렷이 드러냈다. 마치 할리우드의 대표적인 영화배우인 브루스 윌리스나 클린트 이스트우드가 미국 공화당의 강력한 지지자인 것처럼 말이다. 드가가 국가의 위신과 권위와 질서를 중시하는 입장을 고수했음은 부정할 수 없다.

하지만 진보와 보수를 가르는 기준은 다면적이다. 당시 인상주의 전시회는 당대의 제도권 미술에 맞서 비주류 화가들이 자신들의 존재를 드러내기 위해 분투한 증좌였는데, 드가라는 존재가 없었다면 전시회는 애초에 성사될 수도 없었을 것이다. 드가의 친구이자 경쟁자였던 마네는 줄곧 제도권에서 부여하는 권위에 집착했고, 뒷날 인상주의를 대표하는 화가로 간주되는 모네Claude Monet, 1840-1926는 말년에 제도권의 혜택을 한껏 누렸다. 하지만 이들과 달리 드가는 끝까지 비주류 미술운동으로서 인상주의 전시회를 이끌었다. 당시에 제대로 이해를 받지 못했던 고갱, 툴루즈 로트레크Toulouse-Lautrec, 1864-1901, 쉬잔 발라동Suzanne Valadon, 1867-1938 같은 화가들에게 각별한 관심을 보이며 격려한 이도 드가였다.

셋째, 드가는 여성을 혐오했다? 화면을 발레리나와 세탁부, 목욕하는 여성 등으로 가득 채운 이 화가에게는 정작 제 머리를 기댈 여성이 없었기 때문에 여성을 싫어한다는 오해를 받기도 했다. 몇몇 기록으로 짐작건대 드가는 일찍이 잠깐 연애를 시도했다가 거절당하자 껍질을 닫고 숨어버린 것 같다. 20대의 드가는 "내 까다로운 성격을 받아줄 여성이 어딘가에 있을까?"라고 노트에 썼다. 그 나이 때의 젊은이들이 품곤 하는 희망을 그 역시 품었던 것이다.

마네는 드가가 여성을 어떻게 대해야 할지 모른다고 말했다. 마네와 드가는 연배가 비슷했고, 인상주의 그룹을 이끄는 쌍두마차 같은 존재였는데, 이들의 가치관과 태도는 대조적이었다. 간단히 말하자면 이랬다. 마네는 읽은 것은 적었고 재치가 있었고 여성을 능란하게 대했다. 드가는 읽은 것은 많았고 신랄한 재담가였고 여성을 딱딱하게 대했다.

마네의 제부弟婦이자 인상주의 그룹의 몇 안 되는 여성 화가 중 한 사람이었던 베르트 모리조Berthe Morisot, 1841-95는 드가가 자기 앞에서 분위기 파악을 못하고 잡다한 이야기만 늘어놓자 실망하기도 했다. 모리조는 드가에게 남성적인 매력을 느끼지는 않았지만 평생 드가를 깊이 존경했다.

미국에서 건너와 인상주의 그룹에 합류한 여성 화가 메리 커셋Mary Cassatt, 1845-1926은 드가를 오랜 세월 예술의 스승으로 삼다시피 했다. 모델로 일하다가 화가로 전향한 발라동 역시 드가를 존경했

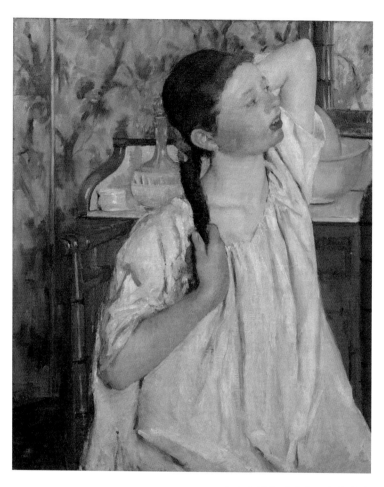

순간과 영속 사이의 모순과 긴장,
커셋이 드가에게서 배운 것.

메리 커셋, 「머리를 매만지는 소녀」, 1886년

다. 주위 사람들이 그녀에게 농반진반으로, 드가를 구제해주는 셈 치고 동침하는 게 어떻겠느냐고 했다. 발라동은 기꺼이 그러고 싶지만 드가 선생님이 무서워할 것 같다고 대답했다. 요컨대 드가는 주변 여성들과 친했고 여성들을 정중하게 대했으며 그들의 존경을 받았다. 모네처럼 아내에게 끔찍한 생활고를 안겨주지도 않았고, 마네처럼 아내를 두고도 밥 먹듯이 바람을 피우지도 않았다. 관대함과 품위 같은 드가의 덕목은 멀리서는, 그리고 나중에는 잘 보이지 않는 법이다. 드가는 이해하기 어려운 사람으로 남았다.

> 이렇게 괴롭고 가슴 아픈 이유는 지금 보는 시골의 풍광 때문일까, 아니면 오십 해를 맞은 내 삶의 무게 때문일까? 내가 체념한 양 바보처럼 웃으면 사람들은 내가 즐거운 줄 알지. 나는 요즘 『돈키호테』를 읽고 있는데, 그는 정말 운이 좋은 사람 같아. 그의 죽음은 얼마나 거룩한가 말일세…… 내가 스스로를 군센 사람이라고 여기던 날들은 대체 어디로 갔을까? 가슴이 지성과 포부로 가득하던 그 시절! 나는 내리막길에 접어들었네. 알록달록한 포장지에 싸여 어딘지도 모르는 채 곤두박질치고 있는 형국이라네.

드가가 조각가 알베르 바르톨로메에게 보낸 편지이다. 이때 드가의 나이는 쉰. 이 무렵 그림은 비싸게 팔렸고 젊은 예술가들은 그에게 존경을 표했다. 하지만 이처럼 그는 자신의 처지를 한탄했다.

주변 사람들의 기록과 드가 자신의 편지에는 나이 든 드가의 한숨이 가득하다. 그것은 회한이었다. 왜 이렇게 되었을까? 드가는 자신의 성격 때문이라고 생각했다. 너무 신랄했다. 너무 성급하고 너무 공격적이었다.

그렇다면 만약 청년 시절로 시간을 되돌릴 수 있다면 삶의 행로를 바꾸었을까? 좀 더 부드러운 인간이 될 수 있었을까? 드가는 자신이 딱히 그러지도 않았으리라는 결론을 내린 것 같다. 드가 스스로가 예술은 고독을 요구한다고 말하지 않았던가. 예술을 위해서는 고독할 수밖에 없다는 생각은 틀렸다. 하지만 어떤 종류의 예술은 고독을 요구하기도 한다. 납득할 수 없는 인간, 드가가 이를 보여주었다. 왜 결혼하지 않고 사느냐는 물음에 드가는 이렇게 대답했다.

사랑은 사랑으로, 그림은 그림으로 남는 것이고, 인간이란 오직 한 가지만 사랑할 수 있을 뿐이라오.

드가의 고독, 무르익다

모자를 쓴 남자와 모자를 쓰지 않은 남자. 드가가 친구인 화가 에바

리스트 드 발레른Evariste de Valernes, 1816-97과 자신의 모습을 그렸다. 친구라고는 하지만 발레른은 드가보다 열네 살이나 위였기에 드가가 형처럼 따르는 편이었다. 1864년, 드가의 나이 서른이었다. 드가가 발레른을 앉혀놓고 그린 그림에 거울을 보고 자기 모습을 그려 넣었음을 쉬이 짐작할 수 있다. 드가는 이 그림을 발레른에게 주었는데, 뒷날 발레른은 형편이 어려워져서 이걸 팔아버렸다. 드가는 돈을 들여 이 그림을 되샀다.

이 그림은 드가의 마지막 자화상이다. 이후로도 50년이 넘게 살았지만 그는 더 이상 자신의 모습을 그리지 않았다. 렘브란트 같은 화가는 나이 들고 늙어가는 자신의 모습을 기록하여 삶과 시간의 무게를 절감하게 했지만, 나이 든 드가는 눈이 그리 나쁘지 않았던 시절을, 몸이 여기저기 고장 나지 않았던 시절을, 외로움이 뼛속까지 사무치지는 않았던 시절을 그리워하기만 했지, 자신의 모습을 캔버스 위에서 직시할 수는 없었다.

그림 속의 드가는 손으로 턱을 쓰다듬고 있다. 생각에 잠겨 있거나 망설일 때 드가는 습관적으로 이런 자세를 취했는데, 이는 멜랑콜리커Melancholiker의 전형적인 자세이다. 9년 전 국립미술학교에서 그린 자화상과 비교해 보면, 첫걸음을 내디딘 청년의 유약한 열망이 원숙한 회의로 바뀌어감을 알 수 있다. 뒷날 드가를 유명하게 만든 경주마와 발레에 눈길을 돌리기 직전이었다. 그동안 이탈리아를 돌아다니며 미술품을 연구했고, 당시 프랑스 제도권 미술의 관례

에 따라 역사화를 비롯한 엄청난 양의 작품을 제작했지만 별달리 인정받지 못했다. 나이 든 드가는 과거를 돌이켜 보며 '이때가 좋았지'라고 했지만, 정작 젊은 드가는 자신의 노력이 부질없는 것이나 아닐까 하는 불안과 회의에 시달리고 있었다. 그렇다면 나이 든 드가가 한숨 속에 더듬어 찾았던 행복과 기쁨은 대체 어디에 있는 걸까?

추억과 회상 속에 있을 뿐이다.

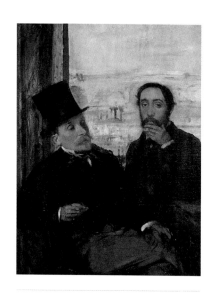

우리는 손으로 턱을 쓰다듬을 때마다 조금씩 늙어간다.
생각에 잠겨 있거나 망설일 때, 드가는 손으로 턱을 쓰다듬었다.

에드가 드가, 「발레른과 드가」, 1864년경.

외로움

르네상스 이래 서구 미술에서는 잘린 목을 그린 그림이 수없이 등장하는데, 대부분 단말마의 고통으로 일그러진 모습이다. 이들 목은 화가의 거세 공포와 자기 연민을 반영한 것으로 여겨진다. 한편 갖가지 기괴하고 초현실적인 형상을 그린 화가로 유명한 르동이 그린 목은 평온하고 성스럽다.

사울이 길을 떠나 다마스쿠스에 가까이 이르렀을 때,
갑자기 하늘에서 빛이 번쩍이며 그의 둘레를 비추었다.
그는 땅에 엎어졌다. 그리고 "사울아, 사울아, 왜 나를
박해하느냐?" 하고 자기에게 말하는 소리를 들었다.
사울은 땅에서 일어나 눈을 떴으나 아무것도 볼 수가
없었다.

－『신약성경』, 〈사도행전〉 9장 3-8절

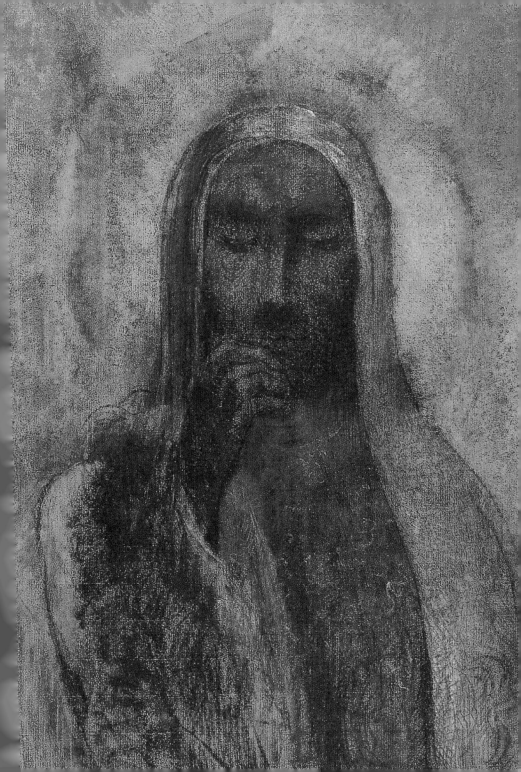

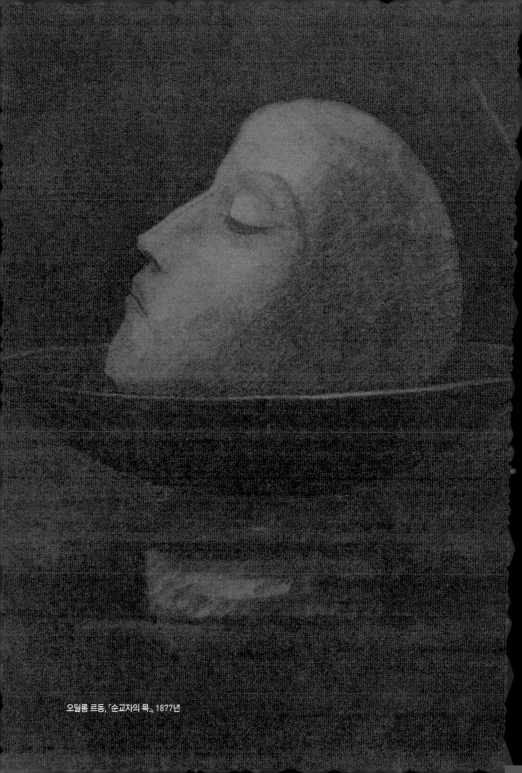

오딜롱 르동, 「순교자의 목」, 1877년

광채에 싸인 얼굴이 어둠 속에서 떠오르듯, 높은 쟁반에 담겨 있다. 오딜롱 르동Odilon Redon, 1840-1916이 그린 「순교자의 목」이다. 얼핏 보면 쟁반이 아니라 널찍한 목깃 같고, 쟁반 아래쪽으로는 몸통이 이어져 있을 것만 같다. 하지만 얼굴은 몸통에서 떨어져 나온 것이다. 참수다. 능숙한 형리刑吏가 날선 도끼나 장검으로 깨끗이 베어 쟁반에 얹었으리라. 그림의 제목처럼 순교자의 얼굴이라서 이토록 평온한 걸까?

과거 유럽에서 처형은 오랫동안 민중을 위한 축제의 일환이었고, 죄수가 고통스러워하는 모습에 군중은 열광했다. 쇠몽둥이로 내려치는 처형을 비롯하여 대부분의 처형 방식은 죄수가 금방 죽지 않고 되도록 오래 고통을 겪게 하고, 군중은 이를 보며 복수심을 만족시키도록 고안된 것이다. 아울러 짜릿한 전율을 만끽할 수도 있었다. 이처럼 야단스러운 모습 가운데서 참수형은 느낌이 달랐다. 한순간에 처형이 끝났기 때문이다. 절제된 형식인 셈이다. 참수형은 신분이 높은 이들을 위한 것이었다. 신분이 높은 이들은 길고 고통스럽게 죽지 않아도 되었다.

참수는 한순간으로 수렴되고, 긴장된, 밀도 높은 순간의 일이다. 그래서 실수도 곧잘 나왔다. 한번 실수하면, 엄청난 소란이 일었

다. 군중은 사형집행인을 향해 분노를 터뜨렸다. 사형집행인은 이를 너무도 잘 알았기에 처형에 앞서 중압감을 느꼈고, 일단 실수를 하면 매끄럽게 수습하지 못하는 경우가 많았다. 사형집행인이 장검이나 도끼를 휘둘렀는데, 목이 한 번에 떨어지지 않은 경우에 대한 일화는 이리저리 전해져오며 거듭 언급된다.

죄수가 겪었을 끔찍스러운 고통에 연민을 느끼면서도, 현대인들은 이런 종류의 이야기를 되풀이한다. 사람 죽이는 걸 신성한 의식이라도 되는 양 했던 옛날의 무지한 군중에게 우월감을 느끼며, 그러한 의식이 망그러지는 장면의 신성모독적인 쾌감을 만끽하는 것이다.

1789년 프랑스대혁명이 발발하고 엄청난 규모로 처형이 이루어지면서, 기요틴, 즉 단두대가 등장했다. 이 무렵의 수많은 미술품과 인쇄물이 기요틴에 의한 처형을 묘사했고 이를 통해 목을 자르는 처형의 전후 사정, 잘린 목의 모습을 잘 알 수 있게 되었다.

목을 자르는 장면에 대한 묘사는 단연 바로크 미술에서 절정에 이르렀지만 많은 경우 묘사가 과장되고 비현실적이다. 바로크 시대 화가들에게는 목을 자르는 사건을 차분하고 냉정하게 묘사할 이유가 없었다. 프랑스대혁명을 담은 이미지 속 잘린 목들의 주인이 모두 실제 인물이었던 반면 바로크 회화 속에서 목이 잘리는 이들은 신화와 전설 속에 등장하는 이들로, 허구적인 존재이거나 실존 여부를 확증할 수 없는 이들이다. 예컨대 그리스 신화 속의 영웅 페르세

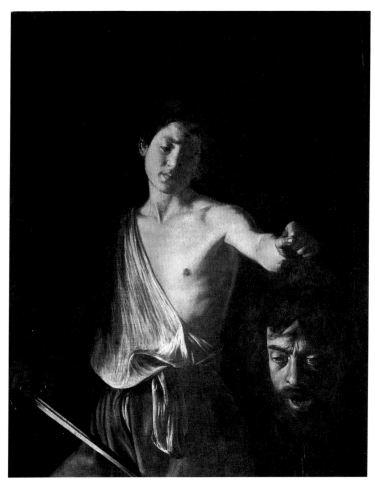

꿈 속에서 끌려 나온 것 같은
골리앗의 표정.

카라바조, 「골리앗의 목을 들고 있는 다윗」, 1605년

우스에게 목이 잘린 메두사, 구약성경에 등장하여 각각 다윗과 유딧에게 목이 잘린 골리앗과 홀로페르네스, 헤로데 왕의 명령으로 참수당한 신약성경 속의 예언자 세례 요한 등이다. 특히 카라바조는 이들을 모두 한 번씩 그린 것으로 유명하다.

뒷날, 프랑스대혁명 때 유포된 이미지와 19세기에 사진이 발명된 뒤 촬영된 목들을 보면 바로크 회화 속의 모습과는 다르다. 뜻밖에도 이들 목에 담긴 표정은 공허해 보인다. 공포는 얼어붙었다가 생명과 함께 빠져나가면서 한 자락 메마른 흔적만을 남겨두었다. 처형당한 얼굴에는 몸통에서 떨어지는 순간의 공포, 혹은 의식이 사라지는 순간의 공허가 담겨 있다.

그런데 르동이 그린 목은 피를 분출하지도, 공허에 휩싸여 있지도 않다. 형장에서 잘린 목은 눈을 뜨거나 혹은 입이라도 벌리고 있지만 이 목은 눈과 입을 모두 감고 닫고 있다. 처형당해 몸통에서 잘려 나온 목의 이미지 중에서 이 그림처럼 평온한 표정을 한 목은 달리 없다. 마치 꿈속에 떠오른 것 같다. 이 목조차 꿈을 꾸고 있는 듯하다.

르동의 머리통은 날개가 달렸고, 눈알은 떠다니고, 외눈박이라서 슬프다

르동은 모네, 르누아르 등과 연배가 비슷하다. 하지만 그림들을 보면 도저히 이들 인상주의 화가와 같은 시대, 같은 지역의 예술가라고 여겨지지 않는다. 19세기 유럽 부르주아 사회의 여흥이 담긴 인상주의 회화와 달리 르동의 그림은 불길하고 몽상적이다. 몸서리치며 물러서고 싶어지지만 보면 볼수록 형언하기 어려운 매력에 빠져들게 된다. 르동의 그림은 꿈의 밑바닥을 유영하는 느낌을 주거나 현실의 저편, 꿈의 세계에 속한 존재가 갑작스레 출몰한 느낌을 준다. 우리가 발 딛고 선 세계가 뒤흔들리는 것 같아 두려워지지만 신비로운 꿈에 휘감기는 묘한 황홀감을 거부하기 어렵다.

「순교자의 목」은 1882년 파리에서 열린 르동의 두 번째 개인전에 출품한 그림인데, 벨기에의 상징주의 화가 얀 토로프Jan Toorop, 1858-1928가 이 그림에 매료되어 구입했다. 사실적인 근거도, 역사적인 근거도 없는 그림이다. '세례 요한의 목'이라는 설명이 붙긴 하지만 이건 잘린 목을 그리기 위한 구실일 뿐, 성경 속의 예언자를 구체적으로 지시하는 장치는 전혀 없다.

쟁반 위에 놓인 목은 어떤 고귀하고 숭엄한, 영혼의 빛을 드러내는 존재이다. 르동은 비非물질적인 존재를 제시하기 위해 몸이 없는 존재를 그린 것이다. 즉, 잘린 목, 몸통에서 떨어져 나온 목이 아

니라 애초에 몸을 지니지 않은 머리인 것 같다. 목의 주인이 여성인지 남성인지도 분명치 않다. 생명 활동을 했던 몸통에서 나온 목 같지 않다. 귀는 거의 보이지 않는다. 곧은 콧날, 다문 입과 감은 눈. 빛을 뿜어내기 위해 필요한 최소한의 요소들만 있다. 르동은 이처럼 목만 있는 존재를 많이 그렸다.

「물의 정령」은 커다란 머리가 하늘에 둥둥 떠서 바다 위를 지나는 배를 조용히 내려다보는 모습을 담았다. 배의 크기에 비춰 보면 이 머리는 그야말로 거대하다. 물리적인 법칙을 따져볼 여지는 전혀 없다. 이는 이 세상과 저편의 다른 세상 사이에 존재하는 막을 찢고 갑작스레 나타난 존재이다. 비록 표정은 평온하지만 존재 자체만으로도 경악과 공포를 불러일으킨다. 대체 이런 머리에 대한 상상은 어디에 뿌리를 둔 걸까? 한 가지 주의를 기울여볼 만한 요소는 이 머리의 뒷덜미에 조그맣게 달린 날개이다.

이 머리는 르동이 앞서 그린 「이카로스의 추락」에도 등장한다. 제목이 '이카로스'라고는 하지만 그리스-로마 신화에 등장하는, 깃털로 만든 날개를 달고 하늘을 날다가 떨어져 죽은 이카로스와 엮기는 좀 어렵다. 그림에 제목을 달 때는 신화나 성경의 내용에서 그럴싸한 것을 갖다 붙이는 경향이 있다. 날개가 있고 젊은 남자와 날개가 등장하니까 이카로스라고 붙인 것 같은데, 이 그림에서는 젊은이의 만용에 대한 연민이나 계도의 의미는 읽어내기 어렵다.

화가는 몸통 없이 날개만 달린 머리에 관심을 보인 것인데, 이

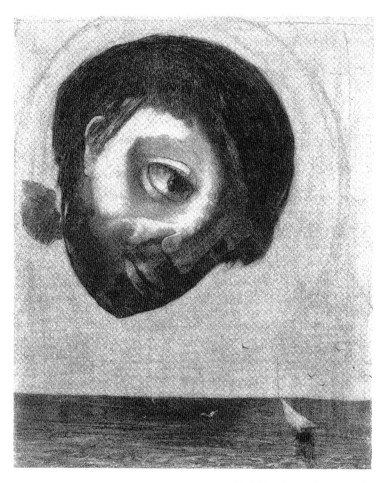

이 머리는 어디에서 온 것인가?
어디선가 막을 찢고 나타난 존재.

오딜롱 르동, 「물의 정령」, 1878년

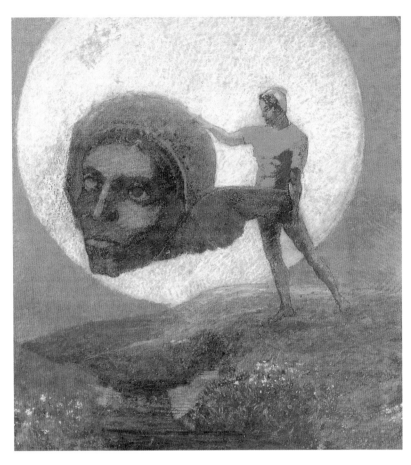

청년은 이 날개 달린 머리를 납득할 수 없다.
사실 청년이 납득할 수 있는 건 거의 없다.

오딜롱 르동, 「이카로스의 추락」, 1876년

를 기독교 미술 속의 도상과 연결해볼 수도 있다. 기독교 미술에서 승천한 성모 마리아 곁에는 날개 달린 천사들이 등장했는데, 이들은 종종 몸통도 팔다리도 없이 머리에서 곧바로 날개가 돋은 모습으로 묘사되었다.

하지만 르동은 날개 달린 머리와 관련된 기독교적인 의미에는 별 관심이 없었다. 이는 어디까지나 신비로운 형상을 탐구하기 위한 계기일 뿐이었다. 르동은「이카로스의 추락」에 뒤이어「순교자의 목」을, 바로 다음 해에「물의 정령」을 그렸다.「물의 정령」을 그린 해에 르동은「눈-기구」(뒤쪽 그림)라는 가공할 만한 그림을 그렸다.

르동이 찾은 신비로운 형상의 귀결점은 '구체球體'임이 분명해진다.「눈-기구」에 앞선「물의 정령」을 다시 보면 머리에 달린 날개는 작고 희미한 데다, 눈이 한쪽만 커다랗게 보이고 나머지 한쪽은 가려진 것이, 외눈으로 된 구체로 진전되는 중간 단계처럼 느껴진다. 결국 날개는 사라지고 두 눈은 외눈이 되었다. 이 신비로운 외눈은 애처롭고도 기괴하다. 진리와 사랑을 갈구하지만 대답을 얻지 못한 채 부유하는 영혼의 모습이다.

한편 이렇게 볼 수도 있다. 르동에게 눈은 뭔가를 바라보는 데쓰이는 기관이라기보다는 둥근 형체의, 둥글다는 속성을 두드러지게 하는 도구이다. 그래서 둥근 형체에 눈이 두 개가 아니라 하나만 들어 있다. 원 속의 원, 구체 속의 구체인 것이다.「물의 정령」이 다른 세상에서 갑작스레 나타난 존재라면「눈-기구」는 다른 세상을

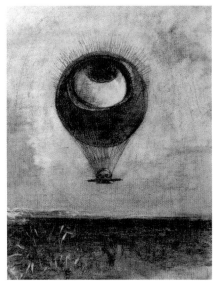

이 세상에는 발붙일 데가 없어
다른 세상으로 떠난다.

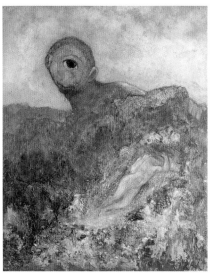

결국 날개는 사라지고
두 눈은 외눈이 되었다.
진리와 사랑을 갈구하지만
대답을 얻지 못한 채
방황하는 영혼이다.

(위) 오딜롱 르동, 「눈-기구」, 1878년
(아래) 오딜롱 르동, 「키클롭스」, 1898-1900년

향해 출범하는 존재이다. 이 세상에는 발붙일 데가 없어 다른 세상으로 떠난다.

　르동의 「키클롭스」 역시 신비로운 외눈을 그린 그림이다. 신비로운 구체, 신비로운 외눈은 이 세상에 자리를 잡을 수 없다. 그래서 키클롭스의 이야기 역시 비극으로 끝난다. 키클롭스, 또는 사이클롭스라는 말은 '둥근 눈'을 의미하는 그리스어에서 왔는데, 하늘의 신 우라노스와 대지의 여신 가이아 사이에서 태어난 거인들을 일컫는 말이다. 이 그림의 주인공은 키클롭스들 중 하나인 폴리페모스이다. 그는 바다의 요정 갈라테이아를 짝사랑했는데, 갈라테이아에게는 이미 아키스라는 연인이 있었다. 갈라테이아는 폴리페모스에게는 눈길도 주지 않았다.

　이 그림은 폴리페모스가 잠든 갈라테이아를 바라보는 모습이다. 어느 날 폴리페모스는 해변에서 갈라테이아와 아키스가 어울려 노는 걸 보고는 갑자기 분노가 치밀어 커다란 바위를 던졌다. 갈라테이아는 바다로 몸을 피했지만 아키스는 바위에 깔려 모래에 묻혀버렸다. 바위 아래서는 피가 새어나오더니 이윽고 맑은 물줄기로 바뀌었고, 바위를 부수고 샘물이 되어 솟구쳤다.

소년은
다 빈치를 좋아했다

왜 르동은 이러한 형상에 사로잡혔을까? 이에 대해서는 그가 유년 시절을 쓸쓸하게 보냈던 점이 곧잘 지적된다. 르동은 에세이 형식의 자서전 『나를 바라보며』에, 자신이 태어난 지 겨우 이틀 만에 메도크 지방의 페이를바드Peyrelebade에 수양아들로 보내졌다고 썼다. 르동은 열한 살 때까지 그곳 농장의 오래된 저택에서 지내고, 부모 곁으로 돌아갔지만 그 시절의 외로움은 깊이 각인되었다. 르동은 황량한 페이를바드에서의 생활을 이 세상의 것이 아닌 존재들에 대한 상상으로 채웠다고 했다. 자신이 어둠을 좋아하고 오랫동안 목탄으로 검은 그림만을 그리게 된 이유도 이 때문이라고 설명했다.

앞서 본 대로 르동은 커다란 눈과 둥근 형상에 빠져들었는데, 그의 그림에는 종종 아예 눈을 감은 이들이 등장한다. 감은 눈은 눈을 더욱 둥그렇게 보이도록 하는 효과가 있다. 르동과 마찬가지로 유독 눈을 감은 인물을 많이 그린 화가가 또 있었다. 다 빈치이다. 「암굴의 성모」나 「성 모자와 성 안나」 같은 완성작뿐 아니라 여러 소묘에서 다 빈치는 눈을 감거나 지그시 내리뜬 인물을 우아하고 섬세하게 묘사했다. 눈을 감거나 내리뜬 모습이야 다른 화가들의 그림에서도 얼마든지 찾아볼 수 있지만 다 빈치의 경우는 집착에 가까운 느낌을 준다.

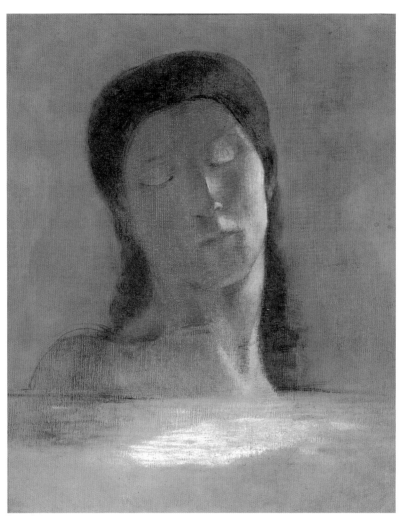

눈은 둥글다.
감은 눈은 더욱 둥글다.

오딜롱 르동, 「감은 눈」, 1890년

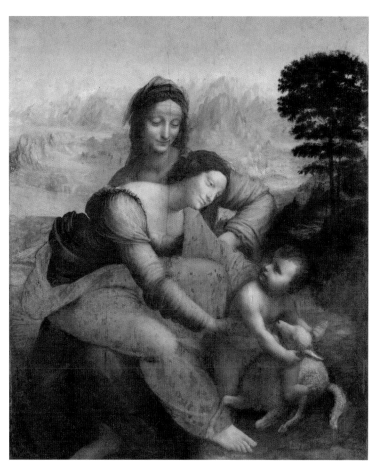

어머니의 눈은 둥글다.
어머니는 아이를 쏘아보지 않는다.
적어도 꿈속의 이미니는.

레오나르도 다 빈치, 「성 모자와 성 안나」, 1510년경

게다가 눈두덩을 실제보다 넓고 풍성하게 그렸는데, 이는 자애로운 모성의 상징이다. 여성의 눈두덩을 실제보다 넓게 여기는 까닭은 젖먹이 때의 경험 때문으로 여겨진다. 공교롭게도 다 빈치 역시 르동처럼 어머니의 사랑을 받지 못하고 유년기를 보내야 했다. 다 빈치는 아버지와 신분이 다른 어머니에게 태어나서 어렸을 적에 아버지의 집안으로 들어가 의붓어머니 밑에서 성장했다.

르동은 다 빈치를 좋아했다. 세계의 불가사의한 신비를 추구했다는 점에서 동류의식을 느낀 것으로 보인다. 르동은 "암시적인 예술은 마음속에서 형성된 선의 리듬과 그림자의 신비로운 유희에 의지하지 않으면 아무것도 아니다. 그런데 이런 유희에서 다 빈치보다 더 뛰어난 예가 있던가!"라고 했다. 르동이 아버지의 가르침에 따라 하늘에 떠 있는 구름에서 온갖 형상을 끄집어냈던 것처럼, 다 빈치는 "다양한 발명을 하도록 정신을 자극하기 위하여" 벽을 더럽힌 얼룩이나 얼룩덜룩한 돌로 만들어진 벽을 응시하라고 권했다. 여기서 "산의 모습과 나무, 전투, 생생하게 움직이는 인물, 얼굴, 괴상한 옷차림"을 발견할 수 있을 것이라고 했다.

감은 눈 안쪽으로
끌어안은 것

보랏빛 하늘 아래, 땅 밑에 누군가 수금竪琴을 베고 누워 있다. 목이 잘린 채. 오르페우스의 목이다. 신화 속의 시인 오르페우스는 수금을 잘 탔다. 그가 수금을 연주하면 온 세상이 그 소리에 빠져들었다고 한다. 아내 에우리디케가 독사에 물려 죽었을 때 저승을 관장하는 신 하데스를 수금으로 매료시켜 아내를 데리고 나올 수 있었다. 그런데 하데스는 한 가지 조건을 달았다. 저승을 떠날 때까지 결코 아내를 돌아봐서는 안 된다는 것이었다.

이런 이야기가 늘 그렇듯, 오르페우스는 한참 험한 길을 걸어 땅위로 나올 무렵 무심결에 아내를 돌아보고 말았고, 아내는 순식간에 저승으로 사라져버렸다. 오르페우스는 비탄에 빠졌다. 이런 그에게 무녀巫女들이 매혹되었는데, 넋이 나간 그가 자신들을 거들떠보지도 않자 격분한 무녀들은 그를 죽여 갈가리 찢어버렸고, 머리와 수금을 강에 던져버렸다. 강을 따라 흘러가면서 목은 노래를 불렀고 수금에서는 선율이 흘러나왔다. 해안에 닿은 목을 어떤 처녀가 장사 지냈고, 수금은 신들이 하늘로 불러올려 별자리로 만들었다고 한다.

이 이야기에서 육체가 갈가리 찢겨 사라졌음에도 노래를 불렀던 오르페우스는 예술의 영속성을 대변한다. 예술의 순교자이다. 눈을 감은 순교자의 얼굴에서 발하는 빛이 어두운 땅 밑을 물들이고

있다. 이 그림 「오르페우스」는 르동이 초년에 그린 「순교자의 목」을 떠올리게 한다. 세상에 발붙이지 못하고 순교자가 되었지만 이들은 눈꺼풀 안쪽으로 세상의 빛을 끌어들였다. 눈꺼풀에 가로막힌 이들의 눈빛은 입자가 되어 얼굴을 감싼다.

르동은 나이 쉰이 넘어 밝고 화사한 색채를 구사하기 시작했다. 오랫동안 검고 어두운 색채를 눈꺼풀로 삼아왔던 그를, 마침내 내면의 빛과 색채가 감쌌던 것이다.

눈을 감은 얼굴에서 발하는 빛이
어두운 땅 밑을 물들인다.

오딜롱 르동, 「오르페우스」, 1913년

그녀-시엔

반 고흐는 격정적인 화가로 알려져 있지만 정작 그의 그림 속 인물들은 대부분 격렬한 감정을 드러내지 않고, 의연하게 운명을 받아들인 듯한 표정을 하고 있다. 그런데 반 고흐가 사망하기 몇 달 전에 그린 「슬픔에 잠긴 노인」에서 인물은 격정을 드러낸다. 그가 화업 초기에 나이 든 창녀를 모델로 삼아 그린 「슬픔」과 비슷하지만, 감정을 어떤 모형처럼 제시하려 했던 「슬픔」과는 달리 이 그림은 일상적이고 평범한 맥락에 생긴 급작스러운 균열을 드러낸다.

인물화나 풍경화에서 내가 표현하고 싶은 것은,
감상적이거나 우울한 것이 아니라 뿌리 깊은 고뇌야.
요컨대 사람들이 내 그림에 대해,
화가가 깊이 날카롭게 느끼고 있다고
말할 정도의 경지에 이르고 싶어.

— 빈센트 반 고흐, 『세상에서 가장 아름다운 편지』 중
 1882년 7월 21일의 편지

Sorrow

Comment se fait-il qu'il y ait sur la terre une femme seule — désolée. Michelet

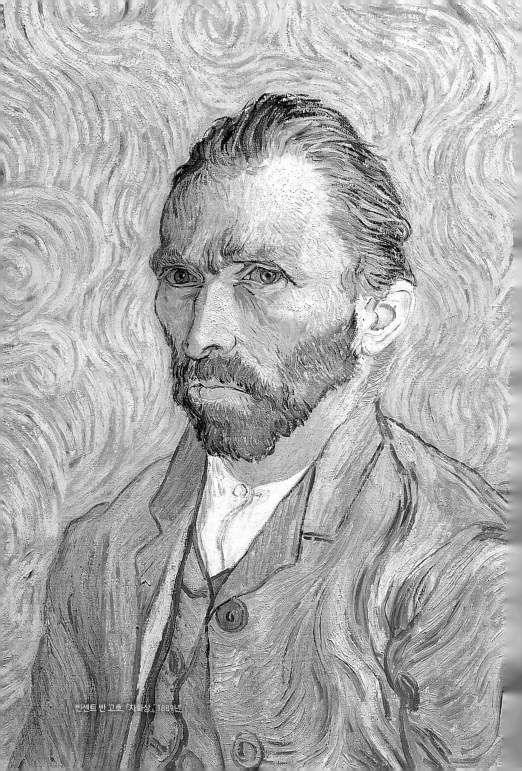

빈센트 반 고흐, 「자화상」, 1889년

오늘날 빈센트 반 고흐Vincent van Gogh, 1853-90는 가장 있기 있는 화가이
다. 사람들은 그의 그림들을 순례하듯 찾아다닌다. 빈센트는 프랑스
에서 대부분의 그림을 그렸고 숨을 거두었지만 네덜란드는 졸지에
반 고흐의 나라가 되었다. 네덜란드, 하면 곧잘 반 고흐를 떠올리게
되지 않는가. 사람들은 암스테르담의 반 고흐 미술관과 오르세 미술
관에서 빈센트가 겪은 불행과 고독의 궤적을 따라가는 걸로도 모자
라 그가 머물렀던 아를과 오베르까지 순례한다. 하지만 만약, 성자
처럼 추앙받는 이 화가가 자신의 형제나 애인, 남편이라면 어떨까?

　빈센트는 불편한 사람이었다. 흔히들 빈센트는 세속의 가치를
거부하고 예술적인 이상만을 추구하다 장렬하게 산화한 존재로 여
긴다. 하지만 빈센트는 세상과 담을 쌓고 지냈던 사람이 아니라 현
실과 이상을 화해시키려 애썼던 예술가다.

　빈센트의 아버지는 목사였고, 집안 형편 때문에 빈센트는 중학
교를 그만두고 열여섯 살 때부터 헤이그에 있는 구필 화랑에서 직원
으로 일했다. 빈센트의 삼촌 중에 화상畵商이 세 사람이나 있었고 친
척 중에는 화가도 있었다. 말인즉 빈센트는 문화적으로 혜택을 받는
입장이었고, 이러한 환경이 나중에 그를 화가의 길로 이끌었다. 빈
센트는 8년 동안 화랑 직원으로 일했다. 중간에 하숙집 딸에게 구애

했다가 거절당하고 방황하지 않았더라면 화상으로 성공했을지도 모를 일이다.

빈센트의 동생 테오 역시 일찍부터 화랑에서 일했다. 형과 달리 테오는 화랑에서 확실히 자리 잡았고 파리로 옮겨 가게 되었다. 테오는 화상으로 일하면서 뒤에 본격적으로 그림을 그리게 된 빈센트를 경제적으로 뒷받침했다. 빈센트가 당시 새로운 조류로 떠오르던 인상주의 화가들과 교류한 것도 테오 덕이었다.

빈센트의 집안이 예술계와 연을 맺지 않았더라면, 그리고 동생이 예술계에서 활동하지 않았더라면 전설적인 화가 반 고흐는 없었을 것이다. 빈센트는 어렸을 적부터 스스로 그림을 찾아 나섰다기보다 우여곡절 끝에 그림을 선택한 유형이다. 그림에 친숙한 환경이 그의 선택을 유도한 면이 크다.

화상 일을 그만둔 뒤, 빈센트는 성직자가 되어 가난하고 소외된 이들을 돕고자 했다. 그런데 비참한 환경에 놓인 이들에 대한 그의 연민과 공감은 대답을 얻지 못했다. 당연한 노릇이다. 빈센트는 늘 열정이 앞서는 통에 열정의 대상이 되는 쪽에서는 당황하거나 끔찍스러워했다. 그가 열정적일수록 괴리는 더욱 심해졌다.

1879년 초에 빈센트는 벨기에의 탄광 지역인 보리나주에서 전도사로 일했고, 이때 광부들의 참담한 처지를 직접 보았다. 그는 먹을거리와 입을 것을 나눠주며 광부들과 하나가 되고자 했다. 하지만 광부들은 그를 정신 나간 사람으로 여겼다. 절망에 몸부림치던 빈센

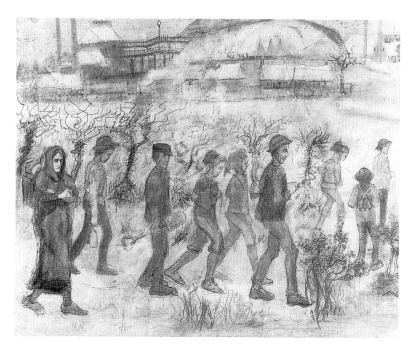

빈센트가 탄광 내부를 묘사한
글은 생생하고 강렬하지만,
그가 광부를 그리는 솜씨는 서툴다.
펜은 영글었지만 붓은 걸음마를 하고 있다.

빈센트 반 고흐, 「일을 마치고 돌아오는 광부들」, 1880년

트는 어느 순간 광부들에 대한 열정을 거두고 그림을 그리기 시작했다. 과부인 사촌 케이 보스에게 청혼했다가 거부당한 것도 이즈음의 일이다.

'그녀를 지켜내지 못했어'

1882년 초부터 빈센트는 사촌 형인 화가 모베가 활동하던 헤이그에 자리를 잡고 그림을 그렸는데, 이때 시엔이라는 창녀를 만났다. 빈센트는 시엔과 함께 살기 시작한다. 시엔은 아버지가 제각각인 아이들이 다섯이나 있었고, 게다가 임신 중이었다. 빈센트는 시엔의 불행한 처지에 걷잡을 수 없이 빠져들었다. 그녀와 결혼할 생각까지 했다. 「슬픔」은 시엔과 함께 살기 시작한 지 얼마 되지 않았을 때 그린 것이다.

　나이 들고 임신한 여자가 알몸으로 팔에 얼굴을 묻고 앉아 있다. 영어로 큼지막하게 '슬픔'이라고 써 넣고는 아래쪽에는 쥘 미슐레의 글을 인용하여 프랑스어로 "어찌하여 한 여인이 이 땅 위에 홀로 버려져 있는가?"라고 적었다. 빈센트는 테오에게, 이 무렵 그린 자신의 그림 중에서 이 그림이 가장 훌륭하다고 했다. 하지만 아무

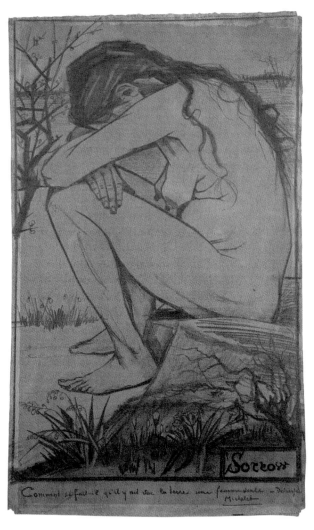

"어찌하여 한 여인이
이 땅 위에 홀로 버려져 있는가?"

빈센트 반 고흐, 「슬픔」, 1882년

리 좋게 봐줘도 설익은 감상과 어쭙잖은 연민을 과장되게 드러내는 그림이다. 이 무렵부터 빈센트는 시엔과 1년 반가량 함께 지냈다.

시엔은 빈센트의 예술을 전혀 이해하지 못했지만, 빈센트는 시엔과 자신이 그동안 겪어온 슬픔과 고통을 바탕으로 서로 의지할 수 있을 거라 생각했다. 하지만 두 사람의 생활은 어수선하고 고달프기 이를 데 없었다. 빈센트의 그림은 전혀 팔리지 않았고, 사실 아직은 기본기를 익혀야 할 시기였다. 빈센트는 테오가 보내주는 약간의 돈을 빼고는 생계수단이 없었다. 이 돈을 모델료와 재료비, 그리고 시엔과의 생활비로 나누느라 머리가 빠개질 지경이었다.

시엔은 살림도 아이들도 찬찬히 보살피질 못했다. 오랫동안 한 치 앞을 내다볼 수 없는 삶을 꾸려왔던 터라 절망과 무기력에 젖어 있었다. 빈센트가 기대했던 따뜻하고 안정된 삶을 선사할 반려자가 될 수 없었다. 무엇보다 생활비가 턱없이 부족하다 보니 집안은 끊임없이 덜거덕거렸고, 정작 빈센트는 작업에 필요한 비용도 확보할 수 없었다. 시엔에게 돈을 주지 못하면 그녀는 다시 남자들을 상대할 터였다. 시엔은 빈센트가 어떻게 나올지 짐작하고 있었다.

1883년 9월, 시엔과 두 아이가 빈센트를 배웅하러 역까지 나왔다. 이들은 말없이 플랫폼에 서 있었다. 빈센트가 기차에서 내다본, 시엔과 아이들의 마지막 모습이었다. 빈센트는 북부 지방의 드렌테로 가서 석 달간 머물렀다가 그해 말에 부모가 살고 있던 뉘넌으로 돌아갔다.

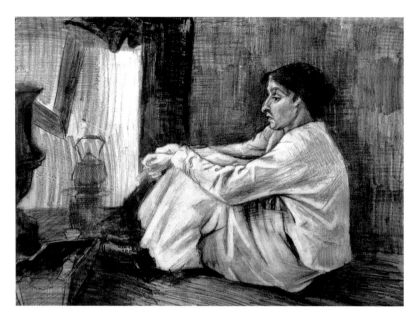

시엔은 오랫동안 한 치 앞을
내다볼 수 없는 삶을 꾸려 왔던 터라
절망과 무기력에 젖어 있었다.

빈센트 반 고흐, 「난롯가에 앉아 담배를 피우는 시엔」, 1882년

빈센트는 시엔의 비참한 처지에 자신이 느끼던 슬픔과 절망을 투사했다. 다시는 시엔이 남자들을 상대하며 살지 않도록 하겠노라고 다짐했건만 그녀를 구제하지도 스스로를 구제하지도 못했다. 보리나주의 광부들과 마찬가지로 시엔에게는 빈곤을 헤쳐나갈 아무런 끈도 없었다. 이들은 절망적인 상황을 오로지 감내해야만 했다. 반면 빈센트는 빠져나갈 곳이 있었다. 빈센트는 자신이 시엔과 아이들을 버렸다는 죄책감을 떨치지 못하고 한동안 괴로워했다.

'다시 꿈꾸고 싶었다'

종교의 영역에서 좌절을 맛본 빈센트는 예술로 종교를 대신하려 했다. 예술이 종교와 갈래가 다르다는 점을 결코 모르지 않았지만, 이 둘을 하나로 묶으려 했다. 그리하여 예술가 공동체를 구상했다. 예술가 공동체는, 전횡을 일삼는 거대 권력으로서의 종교 조직의 바깥쪽에 존재하는 순수하고 이상적인 종교 집단, 예컨대 초기 기독교 공동체와 비슷한 공동체가 될 터였다.

1886년부터 파리에 머물렀던 빈센트는 예술가들의 질시와 경쟁으로 가득한 살벌한 분위기에 지쳤다. 그리고 1888년 2월, 프랑

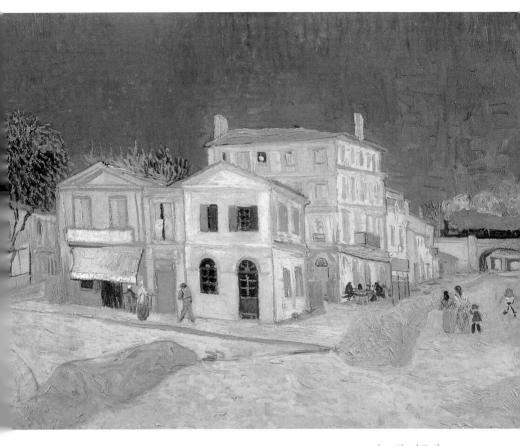

1888년 10월, 아를의
한 지붕 아래 살게 된 빈센트와 고갱은
불꽃을 튀기면서 싸우기 시작했다.

빈센트 반 고흐, 「아를의 노란 집」, 1888년

스의 아를에 자리를 잡고 다른 예술가들을 불러 모아 공동체를 만들 겠다고 생각했다. 이 구상에 따르면 화가들은 한데 모여 자유롭게 작업을 하고 수익을 분배하게 된다.

빈센트는 테오를 설득해서 여기에 재정 지원을 하도록 했다. 이런 구상에 필요불가결한 인물은, 당시 젊은 예술가들의 지도자 역할을 하며 새롭게 떠오르던 폴 고갱Paul Gauguin, 1848-1903이었다. 빈센트와 테오는 고갱이 자신들의 계획에 합류한다면 고갱을 따르던 예술가들도 함께할 거라고 생각했다. 고갱은 애당초 화가 공동체에 대한 구상이 현실성이 없다고 생각했다. 그렇지만 제대로 평가받지 못하던 자신의 작품에 주의를 기울이고 지원해준 테오의 호의 때문에, 또 나름의 계산이 있어 이 제안을 받아들였다. 고갱은 그해 10월 아를에 도착했다.

한 지붕 아래 살게 된 빈센트와 고갱은 불꽃을 튀기면서 싸우기 시작했다. '회화는 보이는 그대로를 옮기는 게 아니라 화가의 상상 속에서 재구축하는 것이다.' '그림을 그리는 데 거치적거린다면 친구고 가족이고 버릴 수밖에 없다.' 이것이 그 시절에 고갱이 정립했던 입장이다. 고갱은 빈센트의 작품에서 뿜어져 나오는 힘을 인정하면서도 그의 예술관이 지나치게 소박할 뿐 아니라 뚜렷한 방향을 잡지 못했다고 보았다.

한편으로, 도회적인 향락을 좋아하던 고갱에게 촌구석인 아를은 따분하기 이를 데 없었다. 고갱은 애당초 프랑스를 떠나 마르티

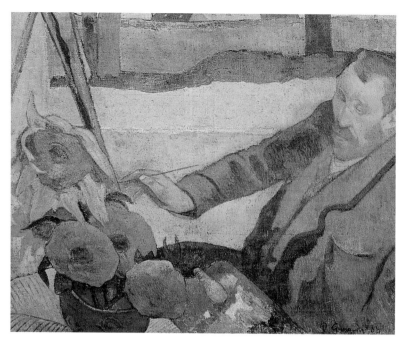

고갱이 보기에 빈센트는
순진하고 망상에 빠진 화가였고,
빈센트는 자신이 숭배했던 고갱에게
배신당했다고 생각했다.

폴 고갱, 「해바라기를 그리는 반 고흐」, 1888년

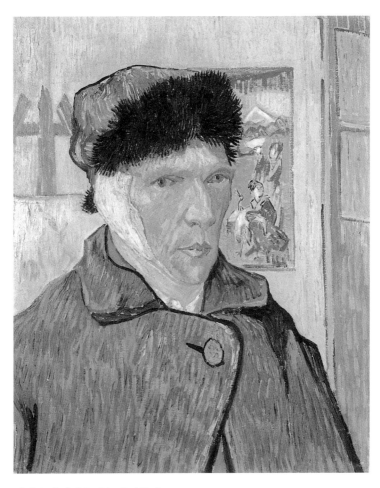

자해를 한 사람은 입을 꾹 다문다.
빈센트는 자신이 귀를 자르게 된 경위에 대해
아무런 언급도 하지 않았다.

빈센트 반 고흐, 「귀에 붕대를 맨 자화상」, 1889년

니크로 향할 생각이었던 터라 아를에서의 생활은 주변을 정리하고 떠날 여건을 마련하는 중간 과정일 뿐이었다. 빈센트는 자신이 숭배하고 찬탄했던 고갱에게 배신당했다고 생각했다.

마침내 1888년 12월 23일 밤, 빈센트는 자신의 왼쪽 귓불을 잘라 평소 단골이었던 창녀 라셸에게 주었다. 전날 밤에 빈센트의 태도가 이상하다고 느꼈던 고갱은 근처 호텔에서 밤을 보내고 아침에 두 사람의 거처로 돌아왔는데 경찰이 들락거리고 있었고, 빈센트는 피투성이가 되어 정신을 잃은 채 침대에 널브러져 있었다. 고갱은 빈센트를 그곳 경찰에게 부탁하고는 짐을 챙겨서 파리로 떠나버렸다.

빈센트가 귀를 자른 그날 밤, 정확히 무슨 일이 일어났는지는 알 수 없다. 빈센트 본인이 아무런 언급도 하지 않았기 때문에 당시 그의 심리 상태에 대해 추측이 난무했다. 이 사건으로 작가들은 상상력을 피워올렸고, 사람들은 심리적인 해석을 내놓기도 했다. 한쪽에선 빈센트가 투우사가 죽인 소의 귀를 잘라 관객에게 던진 의례에서 힌트를 얻은 것이라고 해석하기도 한다.

빈센트와 고갱은 곧잘 아를의 창관娼館을 드나들었는데, 별다른 여흥이 없었던 두 사람에게 창관은 기분 전환의 장소였다. 창관 사람들은 술을 마시며 시시덕거리는 두 사람의 기분을 맞춰주었다. 만약 여기서 일했던 라셸의 증언을 들을 수 있었더라면 왜 빈센트가 하필 귀를 잘라 그녀에게 주려 했는지 알 수도 있다. 하지만 창녀의 자취를 찾는 일은 매우 어렵다. 앞서 빈센트와 살았던 시엔과 마찬

가지로 라셀도 자신의 목소리를 남기지 못했다.

모리스 피알라 감독의 영화 〈반 고흐〉(1991년)는 냉정하고 사실적인 묘사와 환상적인 설정이 공존하는 특이한 영화이다. 이 영화에는 빈센트를 따라다니는 것 같은 창녀 일행이 등장한다. 이들은 몇 대의 마차에 나누어 타고 여러 소도시 근교에서 이동식 영업을 하는데, 빈센트와는 전부터 안면이 있었던 듯하다. 이들 중 '카티Cathy'라는 여성이 빈센트에게 친분을 표한다.

카티는 라셀을 떠올리게 한다. 그러나 카티 일행은 영화 속 허구이다. 영화가 어느 정도 진행되면 관객의 입장에서도 알아챌 수 있을 정도이다. 이를테면 카티 일행은 빈센트가 가는 곳이라면 어디든 따라붙는다. 빈센트가 오베르에 자리를 잡고는 동생 테오의 가족을 만나러 파리로 갔을 때 그곳 유흥업소에는 카티 일행이 포진해 있다. 빈센트가 오베르로 돌아오자 카티 일행은 다시 오베르에 나타난다.

기묘한 노릇이다. 마치 빈센트에게 달린 꼬리 같다. 카티는 아무래도 라셀은 아닌 것 같다. 그렇다면 카티는 시엔일까? 빈센트를 따라다니는 시엔의 망령, 빈센트가 결코 떨쳐버리지 못했던 시엔의 모습일까?

올해 말에는 돈을 벌어서 거처도, 건강도 조금은 나아지도록 하고 싶
다. …… 1년 후의 나는 몰라보게 달라진 사나이가 될 거야. 내 집을
갖고 안정과 건강을 되찾고 싶어.

빈센트가 아를에 머물던 1888년 5월 초에 테오에게 보낸 편지
다. 누구나 한 해의 중반에 접어들 무렵에는 조금이나마 나은 상태
로 한 해를 끝맺길 바라고, 힘든 상황에 있는 사람은 다음 해 이맘때
는 형편이 나아질 거라고 스스로를 격려한다. 하지만 그해 말에 빈
센트가 귀를 잘랐음을 떠올리며 이 편지를 보면 어쩔 수 없이 서글
퍼진다. 빈센트는 다음 해인 1889년에 생레미의 요양원에 들어가
1890년 초까지 그곳에서 보냈다. 그는 간헐적으로 자신을 찾아오는
발작이 두려워 견딜 수 없었다. 1889년 내내 발작에 정복당하지
않을까 두려워했다.

발작이 잦아든 것 같아 한숨을 돌리는 참인데, 비로소 정신을
차리고 보니 상황이 이만저만 문제가 아니었다. 빈센트에게 돈을 대
주던 테오가 결혼을 했다. 아이도 생겼다. 테오 부부는 아이에게 삼
촌의 이름을, 빈센트라는 이름을 붙여줬다. 이 어린 빈센트가 뒷날
삼촌의 작품들을 네덜란드에 모아들이는 데 중요한 역할을 한다. 테

오의 부인 요한나는 빈센트의 작품을 적당한 시기에 하나씩 팔려고 했는데, 조카 빈센트는 삼촌 빈센트의 작품이 한데 모여 있어야 한다는 입장을 굽히지 않았던 것이다.

아무튼 이는 뒷날의 일이고, 1890년의 삼촌 빈센트에게 조카 빈센트의 존재는 일종의 추방령이었다. 처자를 건사해야 하는 테오에게 더이상 짐이 될 수 없는 노릇이었다. 더군다나 당시 테오의 집에서는 삐걱거리는 소리가 났다. 테오의 건강도, 조카 빈센트의 건강도 좋지 않았다.

돌이켜 보면 아를에서 빈센트는 그나마 쓸 만한 마지막 카드를 잡은 셈이었다. 그런데 그 모양으로 끝나고 말았다. 테오가 대주는 돈은 헛되지 않을 거라고, 미래를 위한 투자라고 했건만, 언젠가 화가로 성공하여 과실을 나누자고 했건만, 여전히 그림은 팔릴 기미를 보이지 않고 예술계에서 자리를 잡지도 못했다. 그동안 대체 뭘 했단 말인가! 지나온 세월은 빈센트가 경제적인 면뿐만 아니라 모든 면에서 무능하고 가치 없는 인간임을 증명할 뿐이었다. 종교에서, 사랑에서, 예술에서. 그토록 분투했건만 소용없는 노릇이었다.

노인이 의자에 앉아 주먹으로 얼굴을 가리고 있다. 다음 순간 노인은 어깨를 좌우로 흔들며 고개를 앞쪽으로 더욱 수그릴 것이다. 그리고 어깨가 들썩일 것이다. 얼굴을 가리고 앉아 있는 자세가 노인이 스스로를 제어하는 마지막 버팀목이다. 주먹을 쥔 손가락 사이로 새어 나오는 눈물을 본 듯한 착각마저 든다.

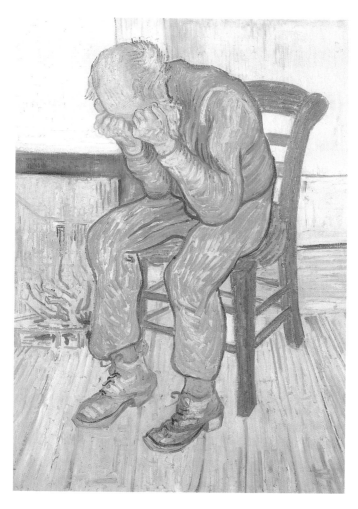

노인은 의자와 함께
무너져 내릴 것만 같다.

빈센트 반 고흐, 「슬픔에 잠긴 노인」, 1890년

빈센트가 1890년 5월, 생레미의 요양원을 나온 지 얼마 지나지 않아 그린 유화이다. 그런데 그림 속 노인의 모습은 앞서 빈센트가 그린 시엔의 모습과 닮았다. 시엔과 노인, 둘 다 고개를 숙이고 앉아 있지만, 알몸의 시엔은 켜켜이 쌓인 절망 속에 가라앉은 모습이고, 노인은 절망에 사로잡혀 몸부림치고 있다. 노인을 그린 이 그림은 실은 8년 전인 1882년, 헤이그에서 스케치한 것인데, 이를 다시금 유화로 옮긴 것이다. 그러니까 이 그림을 스케치한 것은 시엔을 모델로「슬픔」을 그렸던 바로 그 시기다.

빈센트가 시엔을 모델로 삼아 그렸던 스케치 중에서도 이 노인과 같은 자세를 취한 것이 있다. 노인의 모습을 다시 그리면서 빈센트는 당연히 시엔을 떠올렸을 것이다. 시엔과 함께했던 시간과 서글픈 이별을. 지금 어디선가 시엔은 그때처럼 고개를 파묻고 있으리라.

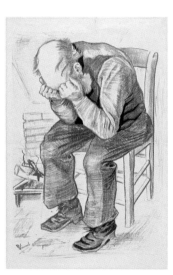 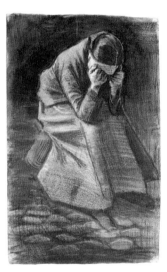

얼굴을 파묻으면 다 같은 얼굴,
다 같은 슬픔.

(왼쪽) 빈센트 반 고흐, 「영원의 문턱에서」, 1882년
(오른쪽) 빈센트 반 고흐, 「고개를 숙인 시엔」, 1882년

도시의 밤

밤을 새우는 사람은 늦게 자는 사람, 즉 늦게 일어나는 사람이다. 불편과 고독을 감내하면서도 일상적인 리듬에서 비켜나려는 사람이다. 호퍼의 「밤을 새우는 사람들」은 현대 도시인의 고독과 우수, 성적인 긴장과 일탈의 전조를 묘사하는 한편, 밤을 새우는 예술가를 떠올리게 한다.

모든 문명된 사람들은 새벽에,
혹은 그보다 좀더 늦게 혹은 그보다 훨씬 늦게,
요컨대 그들이 일을 시작하는 정해진 시각에
하루가 시작하는 것으로 생각한다.
그리고 그 하루가 그들이 '하루 종일'이라고 부르는
작업 시간에 걸쳐 있으며
그들이 눈꺼풀을 잠그는 시각에 끝나는 것이라
생각하고 있다.
바로 그들이 날들은 길다고 말한다.

아니다, 날들은 둥글다.

— 장 지오노

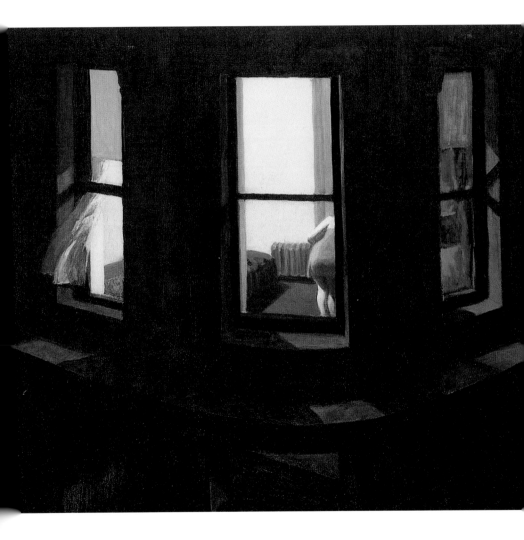

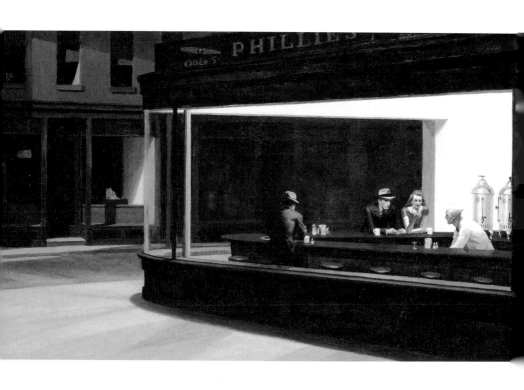

에드워드 호퍼, 「밤을 새우는 사람들」, 1942년

어긋난 리듬에
부대끼는 사람들

일을 하려면 쉬어야 하고, 움직이려면 잠을 자야 하고, 남들과 대면하려면 외출 전후로 옷을 벗고 씻어야 한다. 일상은 이처럼 상반된 요소들로 구성되고, 우리는 남들에게 보여줘도 되는 부분만 골라서 보여주면서 일상을 꾸려간다. 보여주기 어려운 부분을 함께하면 내밀한 관계가 된다.

임권택 감독의 〈취화선〉(2002년)은 조선 말기의 화가 장승업張承業. 1843-97의 삶을 다룬 영화이다. 영화 속에서 장승업(최민식 분)은 종종 밤에 호롱불을 밝혀놓고 그림을 그린다. 때로는 밤을 새우면서 뭔가를 그려내기 위해 분투한다. 요즘처럼 조명이 환하지 않았을 터인데 밤에 그림을 그리는 게 과연 좋은 일일까? 그림은, 특히 수성水性 재료로 그린 그림은 밤에 볼 때와 낮에 햇빛 아래서 볼 때 느낌이 꽤 다르다. 호롱불 아래서는 좋아 보여도 낮에 보면 영 딴판이다. 술 좋아하고 분 바른 아리따운 여자를 좋아했던 장승업은 해가 떨어지면 붓을 내팽개치고 놀러 가지 않았을까?

형설지공螢雪之功이다 뭐다 하며 밤늦도록 일하거나 공부하는 이들의 얘기야 차고 넘치지만, 이들도 결국 언젠가는 자야 한다. 물론 시간을 다투는 일정 때문에 쪽잠을 자거나 밤을 새우는 경우도 있지만 이는 예외이다. 평소에도 이럴 수는 없다. 잠이 부족하면 건강을

해치고, 중요한 순간에 판단력이 흐트러진다. 지금 이 늦은 밤에 일하거나 공부하는 이는 내일 날이 밝았을 때는 이불에 파묻혀 있을 것이다. 늦게 일어나 자질구레한 일을 처리하고, 그러다 보면 또 밤이 되고, 슬슬 시동을 걸어 일하거나 공부하고는 또다시 해 뜰 무렵 잠자리에 든다.

예술가들, 문인들 중에는 밤에 작업하는 이들이 많다. 글 쓰는 삶을 동경하던 시절에 나는 문인들이 일하는 패턴을 소개하는 기사를 주의 깊게 읽었다. 아침 일찍부터 알뜰하게 시간을 쪼개가며 운동도 하고 칼럼도 함께 써가며 원고를 진행하는 소설가도 있지만, 대개는 낮과 밤이 뒤집힌 '올빼미형'이었다.

그런데 올빼미형 문인, 예술가의 경우 일상생활은 어떻게 하는지 궁금한 노릇이다. 낮 시간에만 처리할 수 있는 공적인 업무, 강의, 강연, 인터뷰, 경조사를 비롯한 모임, 여행 같은 일들 말이다. 그러니까 올빼미형이라도 종종 자신의 리듬을 거슬러서 움직이지 않을 수 없고, 하품을 쩍쩍 해가며 이런 일들을 헤쳐 나간다. 일상의 리듬과 자신의 리듬 사이에서 부대끼며 살아간다.

이런 맥락에서 에드워드 호퍼Edward Hopper, 1882-1967가 그린 「밤을 새우는 사람들」은 의미가 각별하다. 길모퉁이의 레스토랑, 통유리 안쪽으로 사람들이 보인다. 중절모를 쓰고 혼자 앉은 남자. 조금 떨어져서 나란히 앉은 남녀와 이들을 상대하는 종업원.

이 그림에서는 계절을 짐작하기 어렵다. 꽃과 나무처럼 계절을

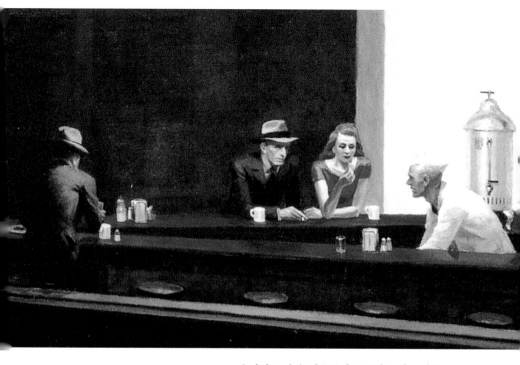

호퍼의 그림 속 인물들이 고독해 보이는 것은
이들 인물이 빚어내는 욕망과 긴장,
좌절에 가까운 긴장 때문이다.

에드워드 호퍼, 「밤을 새우는 사람들」(세부)

알려주는 장치가 없기 때문이다. 도시 풍경화라는 게 이렇다. 햇빛의 색깔로 계절과 시간을 짐작하는 경우도 있지만 이 그림의 배경은 밤이니 그것조차 안 된다. 남성은 넥타이에 모자까지 걸쳤지만 여성은 홑옷이다. 누군가 가까이서 시중을 들고 있다는 증거이다. 손에 아무것도 들지 않고 행사장에 나타난 유명인들 뒤에는 외투, 가방, 지갑 등 갖가지 물품을 관리하는 사람이 있다.

이 그림에서 금발의 여성은 아마 외투를 입고 와서는 레스토랑 어딘가에 걸어두었을 것이다. 외투와 가벼운 옷차림, 실용적인 노동을 위한 복장은 아니다. 여성은 평소 입지 않던 옷을 입고 놀러 나온 사무원이거나 지식 노동자일 공산이 크다.

화류계 여성이라면 밤에 이러고 있을 리가 없다. 이런 싸구려 레스토랑에 올 남자를 위해 할애할 시간은 없다. 밤에 일하고 해가 뜨면 쉬고 자야 한다. 밤 시간에 해야 할 일들로 일정이 빡빡하다. 혹시 화류계의 얄궂은 타산과는 상관없이 그녀는 이 남성에게 매력을 느낀 걸까? 그래서 시간을 쪼개 따로 나온 건 아닐까? 이런 생각은 우습다. 화류계를 너무 물렁하게 여겼으니 우습고, 그림 속 여성을 은연중에 화류계 사람이라고 단정하는 것도 우습다. 이런 시답잖은 생각 또한 밤 탓이라고, 일상을 벗어난 분위기 때문이라고 해두자.

붉은 옷을 입은 여인과 나란히 앉은 남자와, 조금 떨어져 앉은 남자는 매우 비슷하다. 이 그림을 볼 때 느끼는 당혹감은 많은 부분 이 남자 때문이다. 이 남자는 묘하다. 두 남녀와 뭔가 관계가 있

을 것만 같다. 여자에게 구애했다가 여자의 선택을 받지 못한 남자? 여자와 나란히 앉은 남자의 동료? 어느 쪽이든 이 남자는 여기 앉아 있을 이유가 없다. 게다가 아무리 봐도, 붉은 옷을 입은 여자 곁에 앉은 남자와 비슷해 보인다. 친구? 동료? 쌍둥이? 도플갱어?

내막은 의외로 간단할 것이다. 아마도 호퍼는 같은 모델을 방향만 바꿔 두 번 그렸을 것이다. 호퍼는 남자를 하나 그려보고, 남자, 여자를 하나씩 배치한 것이다. 요컨대, 같은 남자가 두 번 나오건, 세 번 나오건 상관없다.

이런 식으로 그림을 그리는 화가들을 이따금 볼 수 있다. 이런 화가들의 그림에서 인물은 표정이 뚜렷하지 않다. 표정은 아무래도 상관없다. 인물의 개별성에는 별 관심이 없으니까. 오히려 인물의 개별적인 특징을 드러낼 만한 요소를 부러 억누르곤 한다. 인물들을 마치 레고 블록처럼 이리저리 끼워 맞춘다. 이번 그림에서는 남자 하나, 여자 하나를 마주 앉게 하고, 다음 그림에서는 남자를 일으켜 세워 뒤돌아보게 하고, 여자를 하나 더 집어넣어 보고, 배경을 싸구려 모텔처럼 그렸다가 다음 그림에서는 사무실로 바꿔보고, 이런 식이다.

호퍼는 한참 뒤인 1958년에 「카페테리아의 햇빛」을 그렸는데, 많은 부분 「밤을 새우는 사람들」과 대조되는 한 쌍처럼 보인다. 「밤을 새우는 사람들」은 제목 그대로 한밤의 모습을 담았고, 「카페테리아의 햇빛」은 한낮의 모습을 담았다. 전자는 유리창 바깥에서 안쪽

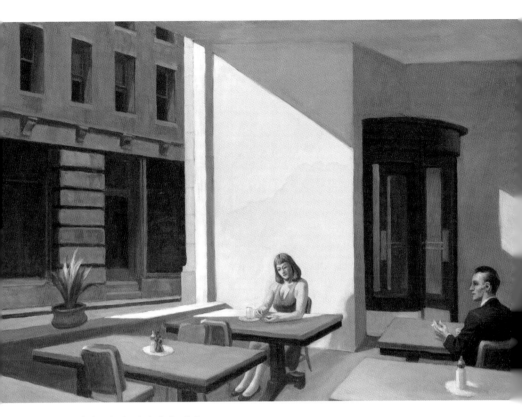

남녀는 눈을 마주칠 수 없다.
마주쳤다가는 질식할 것만 같다.

에드워드 호퍼, 「카페테리아의 햇빛」, 1958년

을 담았고. 후자는 유리창 안쪽에서 바깥쪽을 바라보는 시선을 담았다. 전자에서는 남녀가 나란히 앉아 있지만 후자에서는 남녀가 떨어져서 비스듬히 반대 방향에 앉아 있다. 남녀의 시선은 완전히 어긋난다. 하지만 욕망은 밀도를 더한다. 여자는 어깨를 모두 드러내고 가슴골까지 드러낸다.

「밤의 사무실」(뒤쪽 그림)은 책상 앞에 앉은 남자와 그 곁에서 서류를 꺼내는 여자를 그린 그림이다. 화면 왼편 구석에 놓인 타자기가 여자의 직책과 역할을 한 번 더 확인시켜준다. 이 조그만 사무실에서 두 남녀는 하루 종일 마주 앉아 일할 텐데, 그걸로도 모자라 늦게까지 일터를 떠나지 않고 있다.

남자는 뭔가를 읽고 있고 여자는 남자를 향해 고개를 돌리고 있다. 관객은 둘 사이에 흐르는 성적인 기류를 느끼게 된다. 아무런 단서가 없음에도. 아니, 여자의 풍만한 가슴과 엉덩이가 단서이다. 게다가 그녀가 남자에게 보내는 착잡한 눈빛을 보라. 온갖 상상을 다해볼 수 있다. 남자는 유부남인데 여직원과 관계가 있었다. 하지만 잠깐의 일탈이었을 뿐 열정이 없다. 여직원은 심란하다. 이 사무실을 떠나야 할까? 이 미덥지 못한 남자에게 구차한 소리를 하기는 싫다. 하지만 그냥 이렇게 물러설 수는 없다.

호퍼의 그림 속 인물들은 고독하다. 한데 고독은 욕망과 관련된다는 사실을 호퍼의 그림은 잘 보여준다. 바꿔 말해, 호퍼의 그림 속 인물들이 고독해 보이는 이유는 이들 인물이 빚어내는 욕망과 긴장,

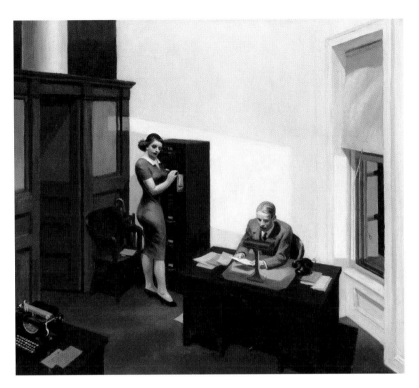

그림 속 여자는 남자를 곁눈질하고,
우리는 그런 여자를 곁눈질한다.

에드워드 호퍼, 「밤의 사무실」, 1940년

다소 좌절에 가까운 긴장 때문이다. 호퍼의 그림은 인기가 많다. 모호하고 암시적이어서, 노골적인 표현을 꺼리는 취향에도 잘 맞았을 테고, 그러면서도 일단은 관능적인 매력을 풍기니까.

구체적인 사례를 보여주지 않기 때문에 도시인들이 자신들의 정념을 여기에 투사하기도 쉽다. 그러니까 사랑받고 싶다면 곧이곧대로 말하지 말라! 모호하고 암시적인 말만을 흘려라. 상대는 안도하고는 감상에 젖어 당신을 사랑하게 될 것이다, 혹은 스스로 당신을 사랑한다는 착각에 빠져들 것이다. 물론 나중에는 그 모호함 때문에 진저리를 치게 될 테지만.

밤의 경계에 아내가 있었다…

그런데 「밤을 새우는 사람들」을 보고 있자면 생각은 다른 방향으로 뻗어간다. 밤을 새우는 사람들을 그렸다면, 화가도 함께 밤을 새웠다는 말이 아닌가. 물론 화가가 길목에 이젤을 세워두고 통유리 안쪽의 모습을 곧바로 옮긴 것은 아니다. 그림 속의 요소들은 매우 주의 깊게 조합되었다. 레스토랑 스케치와, 모델들이 제각각 앉아 있는 모습을 그린 스케치를 모아 유화로 다시 그렸을 것이다. 요컨대

이 그림을 그리면서 화가 자신이 대도시의 밤에 푹 잠길 필요는 없고, 잠겨서도 안 된다. 하지만 적어도 이 그림 속의 사람들처럼 도시의 밤에 잠겨본 적은 있을 것이다.

한데 왜 호퍼의 그림에는 '밤의 세계'가 보이지 않는 걸까? 이를테면 호퍼가 프랑스 화가들의 그림을 좋아했지만, 드가와 로트레크처럼 밤의 향락을 질펀하게 그린 그림은 찾아보기 어렵다. 보이는 부분 뒤에는 보이지 않는 부분이 있다. 무엇에 대해 말하느냐로 그 사람을 알 수 있지만, 무엇에 대해 말하지 않느냐로도 상대를 알 수 있다. 그 사람이라면 말을 할 법한 뭔가를 유독 말하지 않는다면 더욱 그렇다.

호퍼의 그림은 사회적인 평판을, 도덕주의적인 시선을 깊이 의식한 것처럼 보인다. 도덕주의적인 시선을 끊임없이 상기시킨 존재는, 즉 호퍼가 밤의 세계를 적극적으로 다루지 않게 한 또 다른 존재는 짐작건대 그의 부인이다. 호퍼가 결혼을 해서 부인과 안정된 관계를 유지했기 때문이다.

도발적인 글을 쓰고 파격적인 언사를 남발하던 사내가 결혼을 한 뒤로는 아내의 검열 때문에, 혹은 아내를 의식한 자기 검열 때문에 도덕 선생 같은 태도를 취한 예를 들자면 끝도 없을 것이다. 많은 예술가들에게 결혼은 도덕주의에 대한 투항이고, 배우자는 예술의 수도 한복판에 세워진 도덕주의 제국의 총독부 건물이다. 쿠르베의 말대로 "결혼하게 되면 예술에서는 반동적이 된다." 한편 유흥가를

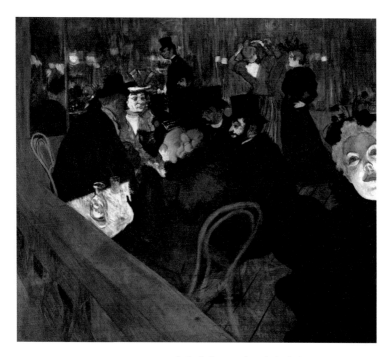

화면 바깥으로 미끄러져 나가는, 조명을 받아
녹색과 황색으로 물든 기묘한 얼굴.
호퍼의 그림에는 이런 게 없다.

앙리 드 툴루즈 로트레크, 「물랭 루주에서」, 1892년

총독
조지핀!

에드워드 호퍼, 「그림을 그리는 조지핀」, 1936년

곧잘 그렸던 로트레크와 드가는 둘 다 평생 독신이었다.

호퍼는 마흔두 살 때인 1924년, 자신과 마찬가지로 화가인 조지핀 버스틸 니비슨Josephine Verstille Nivison, 1883-1968과 결혼했다. 부부는 평생 사이좋게 지냈다고 한다. 결혼한 뒤 호퍼는 여성을 그릴 때 조지핀만을 모델로 그렸다고 한다. 그림 속 여성들의 체형과 머리 색깔이 조금씩 다르다고? 일단 조지핀을 스케치한 다음에 체형과 머리 색깔을 적당히 바꿨다. 호퍼는 여성이 저마다 지닌 개성에는 별 관심이 없었던 것이다. 그저 똑같은 사람이 아니라는 느낌을 줄 정도면 충분했고, 모든 여성은 조지핀이라는 여성의 변주일 뿐이었다.

조지핀을 지극히 사랑했기 때문일까? 알 수 없다. 에로틱한 그림을 많이 그린 것으로 유명한 오스트리아 화가 에곤 실레Egon Schiele, 1890-1918의 경우에는, 남편이 다른 여성 모델의 알몸을 그리는 게 못마땅했던 아내 에디트가, 자신의 알몸을 그린 뒤에 얼굴만 다른 사람으로 바꾸는 것이 어떻겠느냐고 제안하기도 했다. 또한 괴테는 『시와 진실』에서 모든 여성을 아담하고 통통한 모습으로 그리는 화가에 대해 언급했다. 여성을 그릴 때 오로지 자기 부인만을 모델로 삼았던 것이다. 이는 화가가 다른 여성을 그리는 걸 부인이 허락하지 않았기 때문이다.

그런데 아내에 대한 호퍼의 태도에는 좀 무서운 데가 있다. 호퍼는 1967년 5월에 세상을 떠났는데, 이보다 두 해 앞선 1965년에 마지막 유화를 그렸다. 「두 희극배우」라는 이 그림에는 호퍼 자신과

아내가 희극배우의 모습으로 무대에 등장하여 관객에게 마지막 인사를 한다. 호퍼는 이제 자신의 몸으로는 더 이상 그림을 그릴 수 없음을 알고 화업畵業에 마침표를 찍는 그림을 그렸던 것이다. 그런데 왜 아내도 함께 인사를 하는 걸까?

호퍼는 아내가 없는 자신의 인생을, 인생의 다른 궤도를 생각조차 할 수 없었던 것 같다. 그리고 아내 또한 자신과 마찬가지라고 여겼던 것 같다. 조지핀은 호퍼가 죽은 뒤 그의 작품을 정리하고는 호퍼의 바람(?)대로 1년도 지나지 않아 1968년 3월, 사망했다.

한 세대 뒤의 화가인 잭슨 폴록Jackson Pollock, 1912-56 역시 호퍼와 마찬가지로 부부가 모두 화가였다. 폴록의 아내 리 크래스너Lee Krasner, 1908-84는 폴록이 추상표현주의 미술을 대표하는 화가가 되는 데 결정적인 역할을 했지만 폴록은 갖은 말썽을 피우다 못해 바람까지 피우다 자동차 사고로 어처구니없이 세상을 떠났다. 그러자 크래스너는 그간 남편을 뒷바라지하느라 제쳐두었던 화업을 재개하여 박력 넘치는 추상화 작품을 선보였다. 한편 호퍼는 평생 아내를 존중하고 사랑했지만 아내 조지핀은 화가로서 자신의 존재를 드러내지 못했다. 둘 중 어느 쪽이 더 나은 걸까?

호퍼 자신은 아내가 없는 삶을 상상하기도 어려웠겠지만, 그를 바라보는 입장에서는 이런 생각도 해볼 수 있다. 만약 아내 없이 몇 년을 살았다면 뭔가 다른 그림을 그리지 않았을까?

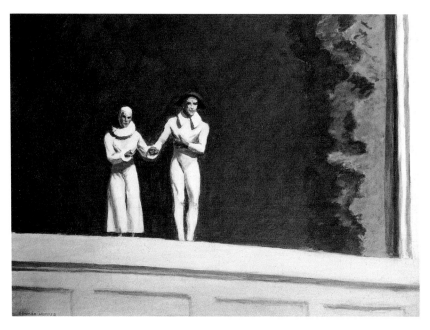

호퍼는 마지막에 고백했다.
자신이 극장 같은 그림을 그리고 싶었음을.

에드워드 호퍼, 「두 희극배우」, 1965년

아침과 대면하지 않는
여자

거리에서 파는 샌드위치를 챙기고 스타벅스에서 주문한 커피를 들고는 통유리로 된 문을 밀면서 거대한 건물로 서둘러 들어가는 양복쟁이들. 미국 드라마나 영화에서 흔히 묘사하는 도시의 아침 풍경이다. 하지만 호퍼의 그림에 이런 모습은 없다. 이른 아침 시간의 도시를 그린 그림이 거의 없다. 물론 이른 아침의 건물을 그리기도 했지만 흥미롭게도 이 경우에는 도시가 아니라 외딴집이거나 소읍의 건물이다. 도시에서는 올빼미처럼 사는 사람도 도시 밖에서는 종달새가 되기도 한다. 요컨대 도시에서 호퍼는 밤늦게까지 잠들지 않는 사람이었던 것 같다.

도시의 아침은 수런거리며 다가온다. 아파트 단지의 엘리베이터는 새벽 세시가 넘으면 움직이기 시작한다. 엘리베이터 문이 열리고 신문이 바닥을 스치는 소리가 들린다. 신문배달원이 엘리베이터 안쪽에서 복도로 신문을 던지는 것이다. 새벽 네시에는 거리에서 환경미화원을 볼 수 있다. 새벽 다섯시에는 버스가 일용노동자들을 태우고 거리를 달리기 시작한다. 여섯시에는 교복을 입은 학생들이 하나씩 둘씩 등장하고, 일곱시에는 말쑥하게 차려입은 사무원들이 빠른 걸음으로 몰려간다.

호퍼가 그린 여성은 이처럼 도시를 휩쓸고 지나가는 파도와 별

상관이 없어 보인다. 「아침 열한시」라는 제목이 붙은 그림이다. 열한시라면, 이른 아침의 파도가 잦아들고, 얼마 동안 덜거덕거리며 움직이던 도시가 시계를 힐끗 보며 숨을 고를 시각이다. 하지만 그림 속 여성은 아직 도시와 대면할 준비가 되어 있지 않다. 우리의 삶은 밤과 잠을 중심으로 돈다. 그녀는 지금 막 한 바퀴를 돌았다.

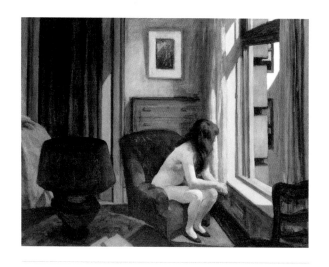

도시는 흐르고, 그녀는 남는다.

에드워드 호퍼, 「아침 열한시」, 1926년

앤 디 워 홀 의 멜 랑 콜 리

우연한
재난

팝아트를 대표하는 워홀은 예술의 고상하고 숭고한 가치를 전혀 인정하지 않고 예술을 철저히 상업적인 대상으로 여긴 것으로 유명하다. 한편으로는 죽음과 재난을 다룬 작품을 많이 남겨서 워홀 자신을 괴롭혔던 불안과 강박을 짐작하게 한다.

나는 죽음을 믿지 않는다.
왜냐하면 우리는 죽음이 온다는 것을 알게 되어 있지
않기 때문이다.
나는 그것을 맞이할 준비가 되어 있지 않기 때문에
아무 말도 할 수 없다.

— 앤디 워홀, 『앤디 워홀의 철학』 중에서

WEATHER

Mostly Sunny, 80.

Tomorrow:
Sunny, 80-85.

SUNSET: 8:39 PM
SUNRISE
TOMORROW: 5:26 AM

New York Post

© 1968 New York Post Corporation

Vol. 167
No. 169

NEW YORK, TUESDAY, JUNE 4, 1968

10 Cents
15c Beyond 50-mile Zone

LATE CITY

Over the Counter Stocks

ANDY WARHOL FIGHTS FOR LIFE

Marcus Taking Stand

By MARVIN SMILON and BARRY CUNNINGHAM

Ex-Water Commissioner James Marcus was expected to be the government's first witness today in the bribery conspiracy trial that has wrecked his career and saddled the Lindsay Administration with its only major scandal.

His opening testimony follows a dramatic scene in U. S. District Court yesterday when Marcus, 37, changed his plea to guilty in a surprise switch which visibly jolted four of the five other defendants in the alleged $40,000 kickback plot.

The dapper former aide and confidante of the Mayor said he was in no way coerced or promised anything to change his original plea of
Continued on Page 8

Post Photos by Boxer and Engel

Pop artist-film maker Andy Warhol makes the scene at a recent Long Island discotheque party. Valeria Solanis, who surrendered to police after he was shot and critically wounded, is shown as she was booked last night.

By JOSEPH MANCINI
With JOSEPH FEUREY and JAY LEVIN

Pop artist Andy Warhol fought for his life today after being gunned down in his own studio by a woman who had acted in one of his underground films

The artist - sculptor - film-maker underwent 5½ hours of surgery performed by a four-man team of doctors at Columbus Hospital late last

Andy Warhol: Life and Times. By Jerry Tallmer, Page 3.

night and/was given a "50-50 chance to live."

He remained in critical condition today and his chances for life had not improved.

At 7:30 last night, just three hours after the shooting, Valeria Solanis, 28, a would-be writer-actress, walked up to a rookie policeman directing traffic in Times Sq. and surrendered.

She reached into her trench coat and handed Patrolman William Schmalix, 22, a .32 automatic and a .22 revolver. The .32 had been fired recently, police
Continued on Page 8

1968년 6월 4일자 『뉴욕 포스트』에 실린 워홀 저격 기사

한 치 앞도
알 수 없다
—

우리는 행운을 갈망하며 사는 걸까, 불운을 두려워하며 사는 걸까? 다가올 행운에 대한 기대로, 지금 이 순간을 버틸 요량으로, 그리고 불운에 대비하기 위해 역술인을 찾고 잡지와 인터넷에 실린 띠별 운세, 별자리 운세를 살핀다.

　사람들은 역술인에게 돈을 갖다 바치고는 선고를 내리는 판사 앞에 선 죄수처럼 절박하게 역술인의 입술을 쳐다본다. 하지만 대부분의 역술인은 지금껏 대통령 당선자도 제대로 맞히지 못했다. 그런 이들에게 돈을 줘가며 내 인생을 품평해달라는 꼴이 싫어서 나는 역술인을 찾지 않는다. 하지만 잡지와 인터넷의 별자리 운세는 챙겨본다. 역술인을 찾는 이들보다 나을 게 없다.

　운세를 보는 이유는 미래에 뭔가 이루어지길 바라기 때문이다. 이르다 뿐인가, 탐욕스러운 눈길로 미래를 그러쥐는 행위이다. 그런데 띠별 운세건 별자리 운세건, 대개는 긍정적 내용과 부정적 내용이 고루 섞여 있다. 플러스 마이너스 하면 제로에 가깝다. 그런데도 꼭 부정적인 내용이 마음을 사로잡는다. 왠지 긍정적인 내용은 격려한답시고 대충 끼워 넣은 듯하고, 부정적인 내용은 근거가 더 확실한 것만 같다. 그래서 긍정적인 내용이 대부분일지라도 부정적인 내용이 한 줄만 들어가 있어도 기분을 잡친다. 긍정적인 내용보다는

부정적인 내용에 훨씬 민감하고, 행운에 대한 갈망보다는 불운에 대한 두려움이 더 크다. 두려움의 그림자는 종종 갈망조차 덮어버린다.

한편으로 사고와 재난에 대한 뉴스를 접할 때마다 궁금해진다. 여러 사람이 죽거나 다친 경우, 운명의 흐름은 이들 모두를 그날 그 자리로 끌어모았던 것인가? 그리고, 과연 사고를 당한 이들 중에서 자신이 재앙을 당할 거라는 사실을 어떻게든 미리 알고 있던 사람이 있었을까? 미리 알고서 불안해하거나 마음의 준비를 하던 이가 한 명이라도 있었을까?

1968년 6월 3일 월요일 오후. 앤디 워홀Andy Warhol, 1928-87은 자신의 작업장 '팩토리'에 출근했다. 택시에서 내리는데, 근처에서 서성이던 발레리 솔라나스Valerie Solanas, 1936-88라는 여성이 따라와서 워홀과 함께 엘리베이터를 탔다. 솔라나스는 얼마 전부터 '팩토리'에 드나들었기 때문에 워홀은 대수롭지 않게 여겼다. '오늘따라 화장이 진하네. 안 하던 눈썹 화장도 하고…….' 이런 생각을 하면서 엘리베이터에서 내린 워홀은 먼저 와서 일하고 있던 동료들과 인사를 하고는, 책상 앞에 서서 그날의 일거리를 살펴보기 시작했다. 그때 총소리가 났다.

모두가 깜짝 놀라 돌아보니 솔라나스가 워홀을 향해 권총을 겨누고 있었다. 첫발이 빗나갔던 것이다. 워홀이 소리쳤다. "안 돼! 발레리, 쏘지 마!" 하지만 솔라나스는 다시 방아쇠를 당겼다. 워홀은 쓰러졌다. 솔라나스는 쓰러져서 책상 안쪽으로 기어들어 가려는 워

홀에게 한 발을 더 쏘고, 근처에 있다가 도망치던 평론가 마리오 아마야의 엉덩이에 한 발을 쐈다.

다들 다른 방으로 도망쳤지만 '팩토리'의 살림꾼이었던 프레드 휴스는 망연자실한 채 웅크리고 있었다. 엘리베이터로 향하던 솔라나스가 갑자기 몸을 돌려 휴스에게 다가와 권총을 겨눴다. "널 쏴야겠어." "오, 아냐, 난 아무 죄도 없어, 제발!" 그때 딩동, 엘리베이터의 신호음이 울렸다. 휴즈가 재빨리 덧붙였다. "엘리베이터가 왔어. 넌 그냥 가면 돼. 제발. 그게 너한테도 좋아." 솔라나스는 권총을 거두고 엘리베이터를 탔다.

솔라나스는 그날 오후 일곱시 무렵에 경찰에 자수했다. 왜 워홀을 죽이려 했느냐는 물음에 "워홀은 내 삶을 쥐고 흔들었다"라고 대답했다. 솔라나스는 '스컴SCUM Society for Cutting Up Men, 남성근절협회'이라는 그룹의 멤버였다. 그룹이라고는 했지만 멤버는 그녀 혼자였다. 그녀는 여성에 대한 남성의 우월 의식을 공격하는 『스컴 선언SCUM Manifesto』을 만들어 거리에서 사람들에게 나눠주며 자신의 존재를 알리기 위해 이런저런 궁리를 했다. 그러던 중에 워홀의 작업실인 '팩토리'로 갔다.

워홀은 솔라나스의 말과 태도에 흥미를 보였다. 문제는 그 흥미라는 게 대단치 않았다는 점이다. 워홀은 자신이 만든 영화에 솔라나스를 몇 차례 출연시켰는데, 과격한 페미니스트 역할이었다. 우스꽝스런 캐릭터로 활용했던 것이다. 솔라나스는 자신이 쓴 대본 『엿

먹어라Up Your Ass』를 워홀에게 보여주었다. 워홀을 통해 영화로 만들 요량이었다. 워홀은 대본을 받아뒀는데, 한참 지난 뒤에도 이렇다 저렇다 말이 없었다. 솔라나스는 대본을 돌려달라고 했다. 그런데 워홀은 여전히 얼버무리기만 했다.

짐작건대 워홀은 솔라나스의 대본을 아무렇게나 두었는데, 이 게 '팩토리'의 어수선한 일상 속에서 어딘가로 사라져버린 것 같다. 가뜩이나 신경 쓸 일이 많고, 돈과 유명세에 대해서만 안테나를 바짝 세우고 살았던 워홀은 일단 흥미를 잃은 것은 더 이상 생각하지 않았다. 솔라나스에게 뭐라고 말해야 좋을지도 몰랐고, 그렇다고 일을 매조지할 생각도 하지 않았다. '그냥 나가떨어지겠지……'

어떤 부름에 응답하지 않았을 때, 갑자기 폭발적인 반응이 돌아오는 경우가 있다. 그러한 반응은 윤리적으로 용인되는 수준을 넘는다. 어쨌든 원인은 이쪽에도 있다. 그렇다고 이쪽이 윤리적인 책임을 일부라도 져야 한다는 말은 아니다. 이를테면 교통사고를 생각해보자. 애초에 차를 몰고 도로로 나간 것부터가 원인을 일부 제공한 행위다. 상대 차량이 중앙선을 침범한 시각에 승용차를 몰고 그 지점을 지나지 않았더라면 사고를 당하지는 않았을 것이다. 그럼에도 상대방의 윤리적 책임이 줄어들지는 않는다. 솔라나스는 워홀에게 총상을 입힌 죄로 3년형을 선고받았다.

탄환은 워홀의 폐, 식도, 간, 그리고 위를 뚫었다. 워홀은 다섯 시간의 수술을 받고는 며칠 뒤에 깨어났는데, 처음에는 자신의 장례

식을 보고 있는 줄 알았다. 병실의 텔레비전에서 로버트 케네디의 장례식 장면이 나오고 있었기 때문이다. 워홀이 총에 맞은 사흘 뒤인 6월 6일, 로버트 케네디가 유세 중 총탄을 맞고 숨진 것이다. 로버트 케네디는 5년 전인 1963년에 암살당한 존 F. 케네디 대통령의 동생이다. 같은 해인 1968년 4월에는 흑인 민권운동의 기수였던 마틴 루서 킹 목사가 암살당했다. 진보와 개혁을 상징하는 인물들의 비극적인 죽음에 지식인들과 예술가들은 망연자실했다. 이런 와중에 유명한 예술가 워홀의 저격 사건은 묘한 광채를 띠었다.

워홀이 저격당한 사건은 일종의 스캔들, 해프닝 같은 느낌을 주었다. 워홀이 누군가? 예술을 명성과 돈, 소비 욕구의 덩어리로 만들어버린 인간이 아닌가? 그는 예술가에 대한 낭만적인 환상에 부응하는 인간은 결코 아니었다. 스스로도 낭만적인 예술가상에서 탈피하여 냉철한 예술가상을 제시했던 미국의 추상화가 프랭크 스텔라는 자신의 부인이자 미술평론가인 바버라 로스에게 이렇게 말했다. "바비(로버트 케네디)는 죽고 워홀은 살아났지. 이런 게 세상이야."

그때 워홀이 죽었더라면 그는 케네디 형제, 킹 목사, 그리고 1980년에 팬이 쏜 총에 맞아 사망한 존 레넌과 함께 순교자의 반열에 올랐을 것이다.

유명한 것은
유명하기 때문이다

앤드루 워홀라Andrew Warhola는 펜실베이니아 주의 피츠버그에서 태어났다. 피츠버그의 카네기 공과대학에서 상업미술을 공부했고, 뉴욕으로 건너가 일러스트레이터로 일했다. 1949년부터 워홀라는 자신의 이름을 '워홀Warhol'이라고 줄여 썼다. 워홀은 백화점의 쇼윈도를 장식했고 사무용품과 크리스마스 카드를 디자인했으며 소설과 에세이의 삽화, 광고를 위한 일러스트를 그렸다. 유명한 백화점, 잡지, 레코드 회사와 일했다. 워홀은 민첩하고 성실했다. 금세 인정을 받았고 돈도 쏠쏠하게 벌었다.

그런데 워홀은 이미 이즈음부터 고상한 영역, 소위 순수미술의 세계에서 인정받고 싶어 했다. 대중문화에 열광했고, 세속적 가치 밖에는 몰랐던 그가 왜 그랬을까? 워홀은 자본주의사회에서 인기를 얻으려면 고상한 영역에서 인정받아야 한다는 사실을 직관적으로 파악했던 것이다.

일러스트를 그리면서 워홀은 자신의 그림에 독특한 분위기를 부여하기 위해 윤곽선을 부러 번지게 하고 흐리게 했다. 사람들은 이걸 매우 좋아했고, 이런 기법은 상업미술의 영역에서 워홀의 입지를 넓히는 데 도움이 되었다. 그런데 워홀은 뒤에 순수미술의 영역에 진입할 때도 비슷한 방식을 이용했다. 윤곽선과 색면이 깔끔하기

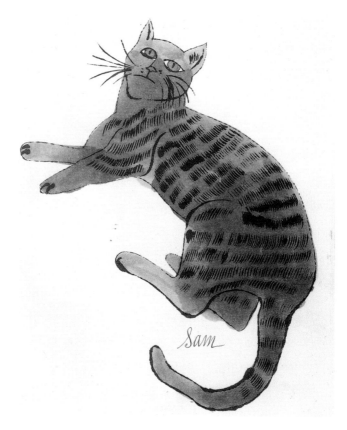

일러스트레이터로 일하면서 워홀은
멋들어진 구두와 앙증맞은 고양이,
엉덩이가 오동통한 아기 천사를 그렸다.

앤디 워홀, 『샘이라는 이름의 고양이 스물다섯 마리와 푸른 야옹이』에 실은 '라벤더 빛 샘', 1954년경

만 해서는 어디까지나 상업적인 세계에 속한 그림처럼 보일 테니까, 거칠고 분방한 붓질을 더한 것이다. 그런데 영 시원치 않아 보였다. 워홀은 방향을 바꿔 상업미술의 기교를 끌어들였다. 포스터를 제작하는 기법인 실크스크린으로 통조림 수프와 영화배우의 얼굴을 캔버스에 찍어댔다.

워홀은 색다른 느낌을 주기 위해 애썼다. 뭔가 달라야만 주목을 받을 수 있다는 점을 일러스트레이터 시절에 이미 체득했다. 어떻게 다른가는 상관없었다. 아무튼 달라야 했다. 워홀은 스스로 작품의 기본 아이디어를 떠올리고 결정해야 한다는 생각―예술가들이 너무도 흔히 하는 생각―이 없었다. 워홀은 그럴싸한 것들을 여럿 만들어 명민한 사람들에게 보이고는 어떤 걸 밀어붙이면 좋겠느냐고 물었다. 나중에는 자기가 앞으로 어떤 작품을 만들면 좋겠냐며 주위 사람들에게 묻고 다녔다. 이 또한 상업미술의 영역에서 클라이언트의 구미에 맞춰 작업하던 방식에서 나온 것이다.

워홀은 돈을 많이 벌기 위해 유명해지길 바랐고, 유명세의 본질을 본능적으로 알았다. 유명한 데는 이유가 없다. 어떤 사람이 유명한 이유는, 다른 무엇보다 그가 유명하기 때문이다. 대중매체에 자주 노출되고 대중에게 자주 회자되면 유명해지고, 대중은 유명한 사람을 보면 반가워하며, 보고 싶어 한다. 단지 유명하기 때문이다. 워홀이 '팩토리'를 중심으로 구축한 명성도 마찬가지였다.

워홀은 영속적인 가치에 집착했다. 하지만 그 가치가 무엇인지

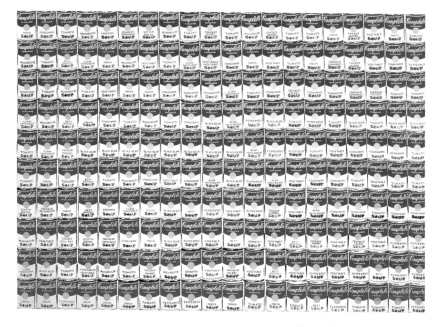

워홀은 색다른 느낌을 찾았다.
어떻게 다른가는 상관없었다.
아무튼 달라야 했다.

앤디 워홀, 「200개의 캠벨 수프 통조림」, 1962년

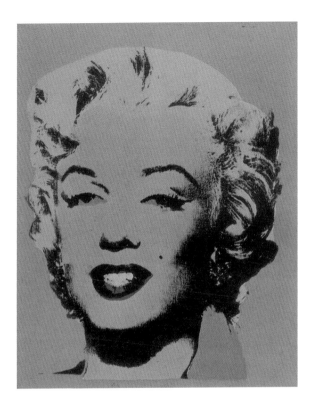

워홀이 세상의 욕망을 평평하고 빛나는
표면 위에 반사하여 보여주자
사람들은 열광했다.

앤디 워홀, 「오렌지 마릴린」, 1962년

는 자신도 몰랐다. 단지 그게 고상한 것이고, 고상한 것을 추구해야 유명세의 중심으로 들어갈 수 있음을 직관했을 뿐이다. 워홀은 유명 연예인을 영속적인 초상으로 만들었다. 마릴린 먼로, 엘비스 프레슬리, 엘리자베스 테일러 같은 이들은 워홀이 실크스크린으로 만든 이미지로 기억된다.

영속과 통속, 필연과 우연 사이에서 냉담했다

워홀에게는 물질적 조건과 동떨어진, 정신적 존재인 양 젠체하는 태도가 없었다. 복잡한 논리와 현란한 언사로 자신을 포장하는 재주도 없었다. 그랬기에 그런 논리와 언사에 사로잡히질 않았다. 워홀의 언사는 핵심을 곧바로 찌르곤 했다. 워홀은 냉담했다. 사람들을 심란하고 황당하게 만들되 자신은 쓸려 들어가지 않았다. 예술가는 세상에 얼마나 공감해야할까? 사실 정답이 없다. 예술 활동은 세상에 직접 개입하는 대신 예술의 수단 속으로 물러서는 것을 의미하니까. 예술의 수단을 효과적으로 구사하려면 세상일에 너무 격정적이어서는 안 된다. 격정을 어느 정도 제어할 수 있어야 한다. 한데 반대로, 세상에 대해 아무런 감정을 느끼지 못하는 예술가라면 스스로

내놓을 게 없다. 그런 점에서 워홀은 특이하다. 그는 세상의 욕망을 평평하고 빛나는 표면 위에 반사하여 보여줌으로써 사람들을 열광시켰다.

1966년 6월, 『인 콜드 블러드』로 엄청난 성공을 거둔 미국의 소설가 트루먼 카포티는 이를 자축하기 위해 뉴욕의 플라자 호텔 그랜드볼룸에서 '블랙 앤 화이트 볼Black & White Ball'이라는 어마어마한 파티를 열었다. 카포티의 열렬한 팬이었고 이 무렵 이미 유명 인사였던 워홀도 이 파티에 참석했다. 이름 그대로 남성은 검은색, 여성은 흰색 옷을 입고 입장하도록 명시되었고, 게다가 모두 가면을 써야 했다. 주최자인 카포티는 장난감 가게에서 산 39센트짜리 가면을 썼다. 그렇다면 워홀은 어떤 가면을 썼을까?

워홀은 가면을 쓰지 않고 참석했다. 얼굴 자체가 가면이었으니까. 물론 나중에는 그 자신이 팝아트를 대표하는 아이콘처럼 되었고, 유명세를 의식하긴 했지만 워홀은 가면을 벗지 않았다. 자신의 선천적인 조건은 내세울 게 없었다. 흥겹고 색다른 것을 만들어내며 대중을 즐겁게 하지만 자기 내면을 드러내지는 않는다. 그것이 자신에게 주어진 역할임을 잘 알았다.

워홀 예술의 분기점은 그가 비행기 추락 사고를 담은 신문을 고스란히 캔버스에 옮긴 작업이다. 1962년 6월 프랑스의 보잉 707여객기가 추락하여 탑승했던 129명 전원이 사망한 사건을 보도한 신문이었다. 워홀은 대중매체가 끔찍한 재난을 단순하고 무감각하게,

위홀은 가면을 쓰지 않아도 쓴 것 같았고,
얼굴을 가려도 드러낸 것 같았다.

듀안 마이클, 「앤디 위홀」, 1958년

심지어 선정적으로 다룬다는 점을 부각시켰다. 하지만 이는 대중매체에 대한 고발이 아니었다. 그런 끔찍한 재난을 담은 대중매체를 아무렇지도 않게 커다란 캔버스에 그려 내놓은 워홀의 그림이야말로 기묘한 느낌을 주었다.

뭔가 '예술적인' 느낌이 드는 그림과는, 그러니까 당시 지배적이었던 추상표현주의 작품과는 달라도 너무 달랐다. '이게 예술인가?' 관객은 고개를 갸우뚱할 수밖에 없었다. 워홀은 이걸 노렸다. 게다가, 재난을 이처럼 무심하게 다룬다는 점도 충격적이었다. 희생자에 대한 공감과 애도는 찾아볼 수 없다. 워홀이 갖가지 사고와 재난을 신문에 실린 그대로 캔버스에 옮기고 실크스크린으로 찍어댄 것은, 사고와 재난이 사람들에게 충격을 주고 심란하게 만들기 때문이었다.

워홀은 유명 연예인을 영속적인 초상으로 만들었듯이 재난 또한 영속적인 것으로 만들었다. 워홀이 실크스크린으로 옮긴 재난 이미지는 워홀의 명성에 기대어 이제 보편적인 재난을 가리키게 되었다. 워홀에게는 필연적인 법칙이나 지향해야 할 가치 따위는 없었다. 존재하는 것은 우연뿐. 재난은 갑작스럽다. 중앙선을 침범하는 트럭을 어떻게 피할 것이고 추락할 비행기를 어떻게 피한단 말인가. 우리는 우연한 재난의 노예, 확률의 노예가 될 수밖에 없다.

그런데 정작 워홀 자신이 재난을 만났다. 솔라나스가 총을 쏜 것이다. 이 재난은 워홀을 어떻게 바꿔놓았을까? 이 뒤로 사람이 싹

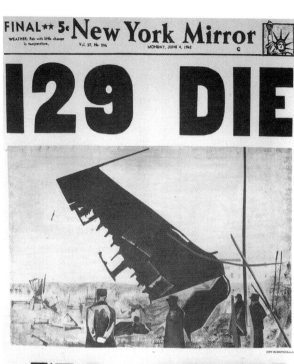

끔찍스런 재난을 단순하고 무감각하게,
심지어 선정적으로 다룬 대중매체.
그리고 그것을 다시 커다랗게 그려 내놓은 워홀.

앤디 워홀, 「129명 비행기 사고로 사망」, 1962년

바뀌었다고 쓰면 편하기야 하겠지만 실제로는 워홀의 삶과 예술을 이루는 여러 요소가 뜨고 가라앉으며 흘러가는 양상을 간단히 구획할 수는 없다. 1960년대 말에 이르러 워홀이 내놓은 작업이 신선한 느낌을 잃었다는 평도 있지만, 이는 창작력이 자연스레 쇠한 탓일 수도 있고, 나이가 든 까닭일 수도 있다. 1970년대와 80년대 내내 워홀은 새로운 사람을 만나고 새로운 작업을 계속했다.

물론 워홀은 솔라나스의 저격으로 육체적으로 고통을 겪었고, 평생 코르셋을 차야 했다. 한데 그렇게 보자면 어떤 사람이 겪은 고통을 바깥에서 바라보는 일이란 허망한 데가 있다. 워홀의 활동 양상을 보면 저격의 충격은 다채롭고 분주한 활동 속에 흡수된 것처럼 보인다. 워홀에 대한 저술들을 보자면, 솔라나스의 저격 사건을 어느 지점에 배치하더라도 이상해 보이지 않는다. 워홀의 삶에서는 필연적인 귀결이란 걸 찾기 어렵다. 어떤 요소를 어디에 놓든 어긋나지도 꼭 들어맞지도 않는다.

재난은 안도하는 순간 찾아온다

위홀은 오래전부터 담낭에 이상을 느꼈다. 통증이 심해지고 주치의

가 당장 수술을 받아야 한다고 하자 어쩔 수 없이 뉴욕 병원에 입원했다. 1987년 2월 20일이었다. 누구나 그렇겠지만 워홀은 수술을 피하고 싶어 했다. 평소에도 그는 "알지도 못하는 병원에서 엉뚱한 의사를 만나 치료를 받다가 죽는다는 건 생각만 해도 끔찍하다"고 말했다. 의사들은 워홀을 안심시켰지만 그는 무척 두려워하며 수술을 받을 수 없다고 중얼거렸다.

워홀이 그리도 걱정했던 것과는 달리 수술 경과는 좋았다. 워홀은 밤에 텔레비전을 보고 집으로 전화해서 가정부와 이야기를 나누었다. 그런데 가끔 재난은, 가장 두려워하던 것을 피했다 싶어 안도하는 순간에 찾아오곤 한다. 공포영화에서 종종 진짜 무서운 존재가 등장하는 타이밍처럼.

한밤중에 워홀의 상태가 나빠졌을 때 간호사가 재빨리 이를 알아차리기만 했더라면 의사들이 응급조치를 취했을 것이고, 워홀은 별 탈 없이 퇴원했을 것이다. 불행히도 간호사는 너무 늦게 이상을 알아차렸고, 의사들이 달려왔지만 손을 쓸 수 없었다. 1987년 2월 22일 새벽이었다. 병원 측이 발표한 워홀의 사인은 페니실린 알레르기 반응이었다.

사람들은 갖가지 재난을 열심히 떠올리기도 한다. 재난은 늘 예상을 벗어나니까, 재난의 모든 경우를 예상할 수만 있다면 재난은 우리에게 다가오지 못할 것이다! 하지만 재난은 생각했던 모습으로 찾아오되 생각지 못한 순간에 찾아온다. 워홀은 수술 경과가 좋다는

말을 듣고 안도했을 것이다. 수술을 받다가 죽는 일은 피했구나 싶었을 것이다. 워홀이 안도했을 때, 재난이 덮쳤다.

'재난 시리즈'를 만들던 시절에 워홀은 사형을 집행하는 전기의자를 실크스크린으로 옮겼다. 사형제에 대해 워홀이 나름의 견해를 갖고 있었던 건 아니고, 시리즈의 다른 작품들처럼 사람들을 불편하고 심란하게 할 만한 효과적인 주제로 전기의자를 택했을 뿐이다. 사형 집행은 날짜와 시간이 정해져 있다. 사형수는 자신의 마지막 순간을 응시할 수 있다. 또, 선고를 받은 뒤로는 나름대로 자신의 삶을 정리할 수 있다. 하지만 어느 누구도 이런 식으로 종말을 맞고 싶지 않을 것이다. 피할 수 없는 종말을 기다리는 것은 끔찍한 노릇이다. 이에 비하면 갑작스런 재난은 고통이 덜한 셈일까?

워홀이 죽은 뒤, 사람들은 솔라나스가 어떻게 느낄지 궁금해했다. 워홀이 만든 영화에 여러 차례 출연했던 이자벨 뒤프렌이 기자인 척하고 솔라나스를 만나 워홀의 죽음에 대해 어떻게 느끼는지 물었다. 하지만 솔라나스의 관심은 온통 자신의 『스컴 선언』을 다시 출간하는 문제에만 쏠려 있었다. 솔라나스는 다음 해인 1988년 4월 샌프란시스코의 싸구려 호텔에서 세상을 떠났다.

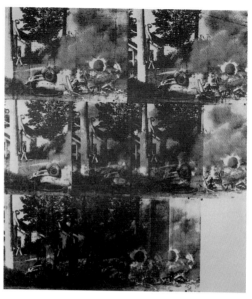

필연적인 법칙이나
저항해야 할 가치 따위는 없다.
우리는 우연과 확률의 노예일 뿐이다.

(위) 앤디 워홀, 「녹색으로 찍은 불타는 자동차 I」, 1963년
(아래) 앤디 워홀, 「은색으로 두 번 찍은 전기의자」, 1963년

04

피할 수 없는 운명,

죽음을
그린다

내 앞에 있는 사람들
저마다 저만 안 죽는다는
얼굴들일세

—마쓰오 바쇼

당신은 지금 동료와 함께 카페에 앉아 있다. 맞은편에 앉은 동료가 이런다. "요즘 어깨가 자주 결려."

당신은 이렇게 대답한다. "어깨에 뭐가 앉아 있기 때문이래." 동료는 낯빛이 변한다. 벌컥 화를 낼지도 모른다.

어떤 남자가 아내를 죽여 시체를 어딘가에 묻어버렸는데, 그 뒤 몇 년 동안이나 아이들은 엄마를 찾지 않았다. 이상하다 싶어 아이들에게 엄마가 보고 싶지 않느냐고 물었다. 아이들은 생뚱맞은 표정을 하며, 이참에 자기들이 궁금했던 걸 물었다. "근데 왜 아빠는 늘 엄마를 업고 다녀?" 꽤 유명한 괴담이다. 죽은 사람의 원혼이 목에 매달려 있거나 어깨에 올라타 있을 거라는 상상은 꽤 흔하다. 죽음은 뒤에서 등장해야마땅할 것 같다. 늘 가까이 있지만 보이지는 않기 때문이다.

거울과
가면

아르놀트 뵈클린Arnold Böcklin, 1827-1901의 「죽음과 함께 있는 자화상」은 뒤에서 등장한 죽음을 그린 그림이다. 영계靈界를 보고 왔다는 글을 써서 유명한 스베덴보리는, 영계는 일상과 의외로 밀접하다며 이렇게 썼다. "당신이 문득 뒤에 뭔가 있는 느낌을 받아 돌아봤는데 아무것도 없다면, 이때 당신은 영계를 살짝 들여다본 것이다."

뵈클린은 자화상을 그리기 위해 거울을 앞에 놓고 앉았는데 거울에 죽음이 딸려 왔다. 요즘에야 사진을 보고 그릴 수도 있겠지만 기본적으로 자화상은 거울을 보고 그리는 그림이었다. 거울 없이는 자신의 모습을 볼 수도 알 수도 없었다. 거울은 일상 속에서는 보거나 느낄 수 없는 것을 드러낸다는 믿음이 오랫동안 이어져왔다. 홉

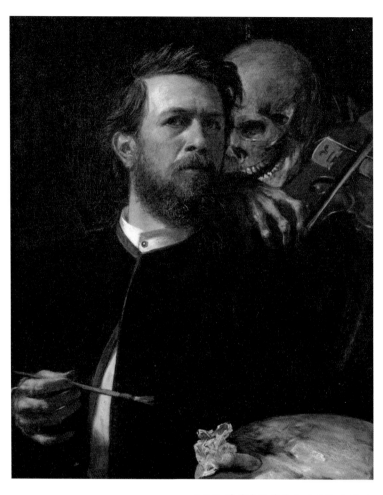

죽음은 뒤에서 등장해야 마땅할 것 같다.
늘 가까이 있지만 보이지는 않기 때문이다.

아르놀트 뵈클린, 「죽음과 함께 있는 자화상」, 1872년

혈귀의 모습은 거울에 비치지 않기 때문에 거울로 흡혈귀를 감별할 수 있다고도 했다.

그런데 사실 거울에 비친 이미지 중에 가장 특이한 것은 자기 자신의 모습이다. 문득 진열장이나 엘리베이터의 거울을 보면 거기에는 다른 사람들의 모습 속에 파묻힌 내 모습이 있다. 매우 낯설다. 집에서 거울로 볼 때는 나 혼자이고, 다른 사람들과 함께 있는 자신을 볼 기회는 별로 없기 때문이다. 묘하게도 나라는 존재가 세상 사람들과 겉도는, 애초부터 이질적인 존재였던 것처럼 느껴진다.

울긋불긋한 가면으로 가득한 오른쪽 그림에서 가면이 아닌 얼굴을 금방 찾기는 의외로 쉽지 않다. '가면과 해골의 화가' 제임스 앙소르James Ensor, 1860-1949의 「가면과 함께 있는 자화상」이다. 앙소르는 벨기에의 오스텐데Oostende에서 태어났다. 젊었을 때 브뤼셀에 잠깐 나가 있었으나 평생을 오스텐데에서 보냈고, 오랫동안 좁은 다락방을 작업실로 삼아 그림을 그렸다. 제도권에서도 인정받지 못했고, 당시의 젊은 예술가들의 무리에서도 소외되었다. 몇몇 사람들은 그의 그림의 가치를 알아보고 이를 소개했으나 관객들은 음울한 그림에 기겁하기 일쑤였다.

주변의 몰이해와 냉대를 겪는 예술가의 이야기야 흔해빠졌지만, 여기에 더해 앙소르는 성질이 사나운 편이었다. 버럭 화를 내기 일쑤였고, 게다가 일단 터진 분노는 며칠 동안 가라앉질 않았다. 예술가로서의 자부심이 대단했지만 세상은 그를 알아주지 않았다. 친

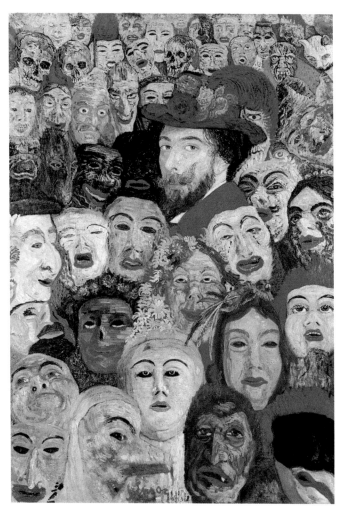

거울 속, 저 얼뜨기같이 생긴
사내가 나란 말인가?

제임스 앙소르, 「가면과 함께 있는 자화상」, 1899년

구도 거의 없었고 평생 독신으로 지냈다. 가족은 일찌감치 그를 쓸모없는 망상가 취급했다. 그가 세상에 대해 보복할 수 있는 몇 안 되는 수단은 비아냥과 조롱이었다. 앙소르가 가면을 그리게 된 데는 어머니가 가게에서 갖가지 기념품과 가면, 축제 의상 따위를 팔았던 사실이 작용했다. 또, 오스텐데의 연례행사 중에 '죽은 쥐의 축제Le Bal du rat mort'라는 게 있었는데, 해마다 사람들은 저마다 가면을 쓰고 거리로 나와 떠들썩하게 축제를 맞이했다.

앙소르는 종교계와 예술계, 법조계 등등 권위 있는 집단이 허울뿐임을 자신의 작품으로 통렬하게 공격했지만, 민중에 대해서도 적대적이었다. 그가 보기에 민중은 지성과 통찰력도 없이 그저 권위와 시류에 휩쓸리는 무리였다. 마땅히 인정받아야 할 자신을 괄시하는 무지하고 몽매한 존재였다. 또, 이리저리 휩쓸리며 다음 순간 어떻게 변할지 몰랐고, 그렇기에 두렵기도 했다. 앙소르는 자신이 예술을 구원할 예언자, 선지자라고 생각했다. 그래서 종종 자신을 예수 그리스도의 모습으로 그렸다. 민중은 그리스도를 핍박하고 죽음으로 내몰았지만 결국 민중을 구원할 이는 그리스도이다.

가면에 대한 그의 집착은 민중에 대한 적대감과 공포의 표현이었다. 볼 줄도 느낄 줄도 모르는 인간들. 개성이니 지성이니 판단력이니 하는 것들은 허울뿐이다. 그네들에게 참된 자아라는 게 있기나 한가? 다들 가면을 쓰고 있다. 벗을 수 없는 가면을. 가면은 그네들의 얼굴 자체이다.

죽음을 대하는
태도

기독교에서는 우리가 죽은 뒤에 천국으로 올라가거나 지옥으로 떨어진다고 가르쳤고, 중세 이래 유럽의 화가들은 천국과 지옥의 모습을 담은 그림을 그려왔다. 기독교를 비롯한 종교가 제시한 사후세계의 모습을 더 이상 믿지 않게 된 뒤로도 화가들은 계속 죽음을 대상으로 그림을 그렸다. 죽음은 심판과 계도가 아니라 공포와 매혹의 대상이 되었다. 화가들이 죽음을 대하는 태도는 크게 세 가지로 나눠 볼 수 있다.

첫째, 여기가 아닌 다른 세계를 명상한다. 명상이라고는 했지만 상상이랄 수도, 공상이랄 수도 있다. 더 이상 천국과 지옥을 믿지 않게 되었지만, 설령 그렇더라도 아무튼 죽은 뒤에는 뭔가 다른 세상

을 경험할 것 같다고 생각한다. 영혼은 다른 세계로 건너갈 것 같다. 그렇다면 그 세계는 어떤 세계일까?

뵈클린의 「죽음의 섬」은 망자亡者의 여정을 그린 그림 중에서 가장 유명하다. 명계冥界를 의미하는 사이프러스를 바위가 둥그렇게 둘러싼 섬이 달빛을 받으며 떠 있고, 조각배가 섬을 향해 나아간다. 배에는 관이 실려 있고 흰 옷으로 온몸을 감싼 인물이 서 있다. 바위에 뚫려 있는 묘혈墓穴은 이 섬이 시체를 안치하는 곳임을 보여준다.

이 섬의 기묘하고도 압도적인 모습은 낯설고 두려운 느낌과 함께 아련한 슬픔을 불러일으킨다. 흰 옷을 입은 이는 누구인가? 죽은 이의 영혼을 인도하는 저승사자 같기도 하지만 영혼을 사후세계에 인도하는 의식儀式을 수행하는 성직자, 제사장 같은 느낌도 든다. 화가는 어떤 종교를 구체적으로 지시하지 않으면서 죽음을 연상시키는 가장 보편적인 모습을 제시하려 했던 것이다. 뵈클린은 '남편의 죽음을 꿈꾸고 싶다'는 어느 미망인의 주문을 받아 '죽음의 섬'을 그렸는데, 스스로 그려낸 섬의 모습에 감명을 받아 비슷비슷한 그림을 모두 다섯 점을 그렸다.

이 그림의 압도적인 느낌을 애써 억누르며 찬찬히 살펴보자면, 이 섬이 시신을 안장하기 위한 곳이라면 불과 몇 구밖에 못 들어가게 생겼다. 그렇다면 이 섬에 자기 시신을 둘 수 있는 사람은 누구일까? 특권을 지닌 고귀한 사람들? 또, 이 섬은 시신의 종착지일까, 아니면 어딘가 다른 곳으로 가기 전에 잠깐 들르는 곳일까?

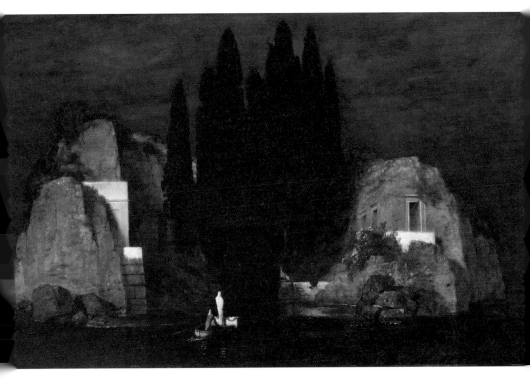

우리는 누구나 죽은 뒤에는 저마다
자신을 위해 마련된 섬으로 실려 갈 것이다.
죽은 이들이 외로워하는 걸 보건대,
섬 사이를 오가는 배는 없는 것 같다.

아르놀트 뵈클린, 「죽음의 섬」, 패널에 유채, 1880년

그림은 명쾌한 답을 내려주지 않지만 그림을 보는 이는 화가가 제시한 몇몇 단서를 붙들고 죽음에 대한, 죽음 이후에 대한 생각에 빠져들게 된다. 섬은 그림을 보는 사람 저마다의 섬이다. 우리는 누구나 죽은 뒤에는 우리를 위해 마련된 섬으로 실려 갈 것이다. 죽음 저편의 세계에 대해 할 수 있는 말은 이뿐이다. 여기가 아닌 저기. 죽음에 대해 할 수 있는 말은 이뿐이다. 이곳을 떠나 알 수 없는 저곳으로. 단지 여기가 아니라는 것만을 알 수 있는 그곳으로.

둘째, 임종의 순간을 그린다. 에드바르트 뭉크Edvard Munch, 1863-1944가 그린 「병실에서의 죽음」은 이제 막 숨을 거둔 망자를 둘러싼 사람들을 보여준다. 정작 죽은 사람의 모습은 화면 안쪽 침대에 가려 보이지 않는다. 화면은 죽음 앞에서 방향을 잃은 사람들로 채워져 있다. 죽음 앞에서 사람들이 느끼는 감정은 슬픔이나 상실감이라고만 설명할 수는 없다. 엄연히 실체로 다가온 죽음을 눈앞에 보면서도, 인간은 왜 죽는지, 어떤 과정을 통해 생명이 사라지는지 알 수 없다. 몇몇 현상이 순차적으로 진행된다는 것을 짐작할 뿐이다. 이처럼 불가해한 죽음이 언젠가, 남은 이들 중 누군가에게 닥칠 것이다. 누가 먼저냐 나중이냐만이 문제일 뿐 모두 죽는다는 것은 틀림없다. 남은 이들은 철저히 무력하다.

가까운 사람의 생명력이 꺼져가는 모습, 혹은 숨진 직후의 모습을 그린 화가들도 적지 않다. 에곤 실레는 자신의 스승인 클림트가 죽은 모습을 그렸다. 페르디낭 호들러Ferdinand Hodler, 1853-1918는 암

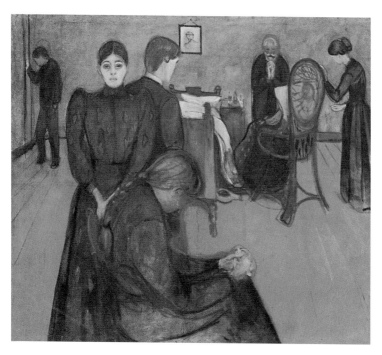

빈소에 가면 이런 생각을 피할 수 없다.
다음에는 여기 있는 이들 중
누군가의 빈소에서 다시 모이겠지.

에드바르트 뭉크, 「병실에서의 죽음」, 1895년

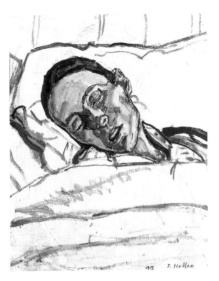

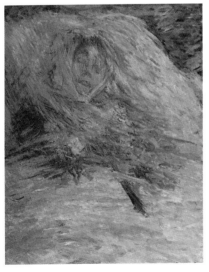

(위) 페르디낭 호들러, 「죽어가는 발렌틴」, 1915년
(아래) 클로드 모네, 「죽은 카미유」, 1879년
(오른쪽) 에곤 실레, 「죽은 클림트」, 1918년

으로 죽어간 아내의 모습을 순차적으로 그렸다. 고통과 싸우는, 혹은 숨을 거둔 사람을 앞에 두고 화가들은 무엇을 느끼고 생각했을까? 이런 국면에서도 그림을 그리다니, 이들은 고통과 죽음에 공감하지 못한 냉혈한이었을까? 그림은 화가가 매달린 절실한 수단이었다. 이들 그림을 보면 마치 생명이 빠져나간 육체가 바깥의 다른 생명력을 빨아들이기라도 한 것처럼 화가들이 죽음에 빨려 들어갔음을 알 수 있다. 가난과 결핵으로 고생만 하다 죽은 아내 카미유를 그린 모네Claude Oscar Monet, 1840-1926의 유화를 보고 있자면 화가를 사로잡았던, 발밑이 꺼지는 느낌이 전해져 온다.

화가들이 그림에 죽음을 끌어들인 또 한 가지 이유는, 말하자면 종말을 이야기하는 쾌감이다. 쉬운 예로 지하철에서 전도하는 사람들을 떠올려볼 수 있다. 죄 많은 영혼에게 소중한 진실을 알려야 한다는 사명감 때문에 나선 이 사람들이 전달하는 메시지는 간명하다. 주 예수 그리스도를 믿고 따르면 죽은 뒤에 구원을 받을 것이요, 그러지 않으면 지옥불에 떨어지리라. 이야기가 종말과 심판의 날에 대한 부분에 이르면 이들의 목소리는 더욱 힘차다.

마침내 주님이 세상을 심판하실 때, 지금처럼 멀쩡한 얼굴을 한 몽매한 이들은 비로소 자신들의 불민함을 깨닫지만 이미 늦을 터. 부귀빈천의 구분은 한꺼번에 무너지고 자신이 겪는 모든 괴로움, 그리고 자신이 갖지 못한 남의 행운과 재물이 깡그리 사라질 것이다. 오로지 심판과 종말에 대한 믿음이 있느냐에 따라 줄 세워질 것이

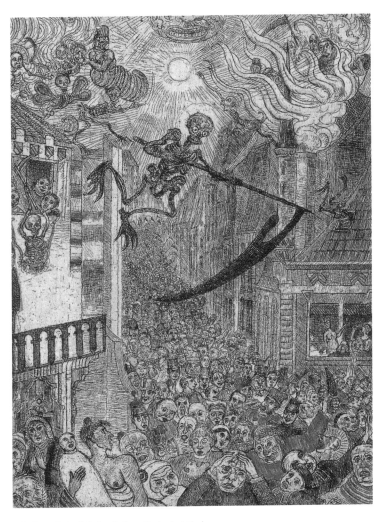

나 말고 다른 이들은 망하고 죽어 마땅하다.
왜냐면 그들은 나를 믿고 따르지 않았으니까!

제임스 앙소르, 「죽음의 습격」, 1896년

다. 그런 모습을 떠올리면 의기양양해진다. 온몸에 힘이 솟구쳐 목소리는 더욱 높아진다. 심판을 말하는 이들이 느끼는 쾌감이다.

죽음에 대한 열망은 파멸과 붕괴에 대한 열망이다. 여기서는 물론 자신도 죽겠지만, 자신의 죽음에 대한 의식은 희미하고, 다른 이들의 죽음을, 자신을 둘러싼 세계의 파멸과 붕괴를 떠올리는 희열이 훨씬 크다. 자신도 외형적으로는 죽겠지만 구원이라는 형식을 통해 파멸과 붕괴에서 벗어날 것이다. 한마디로 심판과 종말을 강 건너 불구경하듯 맞을 것이다. 자신을 뺀 다른 이들은 망하고 죽어 마땅하다. 왜냐면 그들은 죄가 있으니까. 무슨 죄? 잘 모르겠지만 아무튼 죄가 있다. 믿고 따르지 않은 죄!

큰 낫을 든 사신死神들이 하늘에서 쏟아져 내려온다. 아비규환이다. 사신은 발코니로도, 지붕의 창문으로도 들어가 사람들을 덮친다. 자신을 인정하지 않은 세상에 앙소르는 죽음을 쏟아 부었다. 낄낄거리는 화가의 웃음소리가 들리는 것만 같다. "이 태평한 인간들아, 어차피 다들 죽을 목숨이야!"

해골
자화상

남의 죽음은 심판받은 죽음이요, 나의 죽음은 감미로운 죽음이다. 남이 죽는 이유는 죽을 만해서, 죽어야 하기 때문에. 어떤 과오에 대한 형벌일 수도 있고, 자연의 섭리일 수도 있으나 하여튼 그들은 죽어야 하기 때문에 죽는 것이다. 필연적인 원리에 따른, 응당한 귀결이다. 반면 나의 죽음은 세상이 무너지는 것이나 다름없는 사건이다. 남이 책임져야 하고 슬퍼해야 하는 죽음이다.

누구나 한 번쯤 해봤을 공상은, 자신의 장례식에 대한 공상이다. 장례식에서라면 다들 내 편을 들어주지 않을까? 내가 죽으면 비로소 당신들은 나를 잃었다고 슬퍼하며 안타까워할걸. 무덤, 장례식, 혹은 임종의 순간 등, 자신의 죽음에 대한 생각은 황홀할 만큼

감미롭다. 멜랑콜리의 절정이다.

세상은 예술가의 죽음을 특별히 여긴다. 하지만 자살을 결심하거나 병으로 고통받거나 죽음을 눈앞에 두어 참담한 심정일 경우에는 예술가라고 딱히 초연하지도 않고, 뭔가 생산적인 가치를 끌어내지도 못한다. 그런데도 예술가의 죽음을 특별하게 여기는 까닭은, 예술가가 남긴 예술의 추상적 가치는 영속하리라고 믿는 로맨틱한 감상 때문이다. 그리고 이런 믿음은 예술가들 자신이 유포했다. 예술가는 죽음을, 또 죽음과 함께 있는 자신을 그릴 수 있으니까!

화가가 죽음과 함께 있는 자신을 그린 그림은 자기애自己愛를 드러낸다. 이중에서도 예술가 자신이 죽음과 함께 있는 그림은 독특한 위치를 차지한다. 죽음과 함께하는 예술가는 죽음을 관조하는 특별한 존재, 초인超人이다. 사이비 제사장 노릇을 하는 것이다. 이는 예술가의 지위에 대한 자부이자 열망이고, 애정과 관심에 대한 갈구이다.

앙소르는 자화상을 동판화로 제작했다. 일반적으로 자화상에 담긴 모습은 좌우가 바뀐 모습이다. 거울을 보고 그리기 때문이다. 한데 앙소르는 종종 자신의 모습을 찍은 사진을 보고 자화상을 그렸다. 19세기 중엽에 사진이 발명된 뒤로 화가들은 사진을 참고해 그림을 그리곤 했는데, 그러면서도 사진을 이용했다는 사실은 되도록 숨기려 했다. 자화상의 경우에는 거울을 보고 그리는 전통을 여전히 고수하는 편이었다. 그런데 앙소르는 화업의 후반에 이르러서는 거리낌 없이 사진을 이용해 자화상을 그렸다. 물론 그대로 그리지는

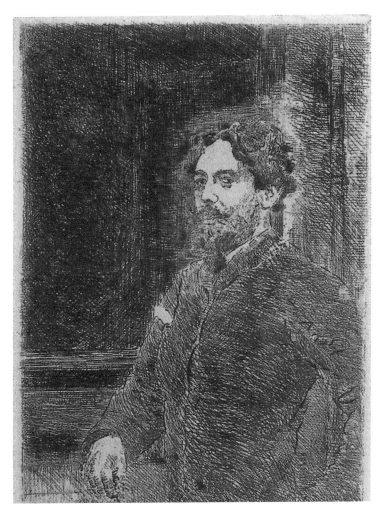

알궂은 남자 앙소르.
하필 가르마도
머리 한가운데에 있다.

제임스 앙소르, 「자화상」, 1889년

않았고 배경과 옷차림은 그대로 그리되 머리 부분은 해골로 바꾸거나 했다. 그렇다면 다른 자화상들도 원본이 되는 사진이 남아 있지 않을 뿐, 사진을 보고 그렸을 가능성이 있다.

거울을 보고 그려서 좌우가 바뀔 때 가장 두드러진 부분이 두 군데, 윗옷 단춧구멍의 방향과 가르마의 방향이다. 남성복의 경우 단추가 왼편의 구멍으로 나오는데, 자화상에서는 이게 거꾸로 되어 있는 경우가 많다. 앙소르의 그림 한두 점에서도 이를 잡아낼 수 있긴 하지만, 그는 대개 단춧구멍의 방향 자체가 분명치 않게 그렸다. 그리고 가르마. 보다시피 앙소르는 가르마가 머리 한가운데 있었다.

1889년의 「자화상」은 단춧구멍의 방향만으로도 좌우가 바뀐 것을 알 수 있다. 이는 거울을 보고 그려서가 아니라 판화로 찍어냈기 때문이다. 원본이 되는 사진이 남아 있어서, 앙소르가 이 사진을 그대로 동판에 옮겼고 동판을 부식시켜 잉크를 먹인 다음 종이에 찍어내면서 좌우가 바뀌었음을 알 수 있다.

앙소르는 이 사진이 마음에 들었으리라. 그래서인지, 이 사진을 바탕으로 자신의 얼굴 부분을 해골로 바꾼 동판화를 연달아 제작했다. 이 두 점을 비교해보면 마치 조악한 특수효과로 기괴한 장면을 연출했던 초기 영화를 보는 느낌이 든다. 사진 속의 앙소르는 의기양양하다. 그리고 해골바가지가 된 앙소르는 더욱 의기양양하다. 만족스러운 듯 느끼한 웃음마저 흘리고 있다. 더 이상 죽음을 두려워하지 않아도 된다고 생각하니 기쁜 것일까?

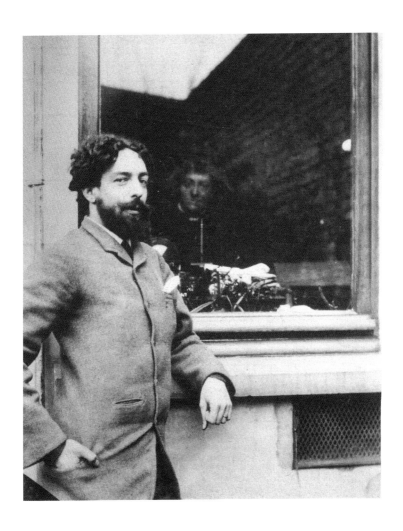

작자 미상, 브뤼셀에서 찍은 앙소르의 사진, 1888년

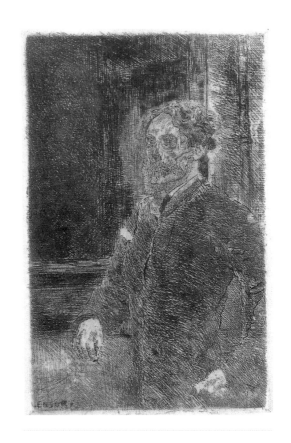

나는 죽음을 두려워할 이유가 없다.
내가 곧 죽음이니까.

제임스 앙소르, 「해골이 된 자화상」, 1889년

05

멜랑콜리 신화, 자살을 말하다

광인이라고? 반 고흐가?
언젠가 인간의 정면을 바라볼 줄 알게 된 자
반 고흐가 그린 초상화를 바라보라.
나는 부드러운 모자를 쓰고 있는 초상화를 떠올린다.
비상한 투시력의 반 고흐가 그린 이 불그스름한
푸줏간장이의 얼굴은
우리를 감시하고, 우리를 찬찬히 뜯어보고,
흘겨보는 듯한 눈길로
우리를 탐색하고 있다.
나는 이처럼 압도적인 힘으로 인간의 얼굴을 탐색하고,
반박할 수 없는 인간의 심리학마저 도마 위에 올려놓듯
해부할 줄 아는
정신병 의사를 전혀 알지 못한다.

— 앙토냉 아르토,
『나는 고흐의 자연을 다시 본다』 중에서

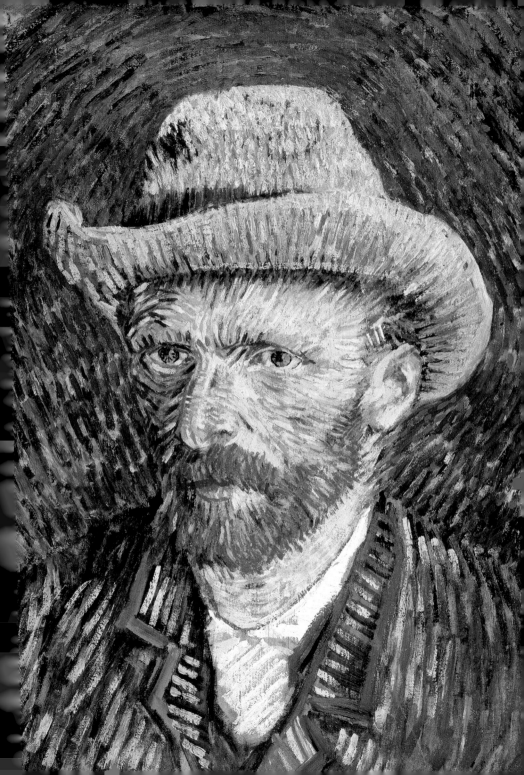

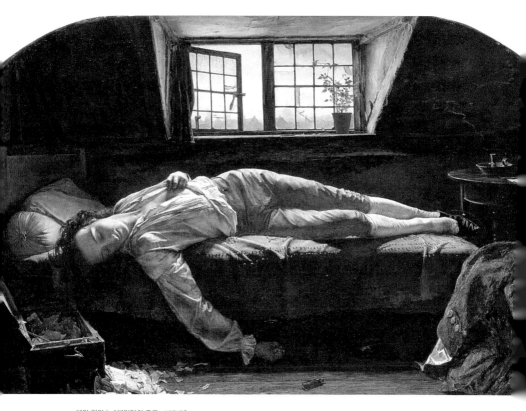

헨리 월리스, 「채터턴의 죽음」, 1856년

젊은 예술가의 자살은
아름답다

잘생긴 젊은 사내가 침대에 길게 누워 있다. 고개는 살짝 침대에서 비껴 나와 있고, 팔은 떨어뜨렸다. 잠이 든 걸까? 짐짓 '잠이 든 걸까?'라고 써봤자 독자는 이미 감을 잡았을 것이다. 그저 잠든 모습이라면 새삼스레 다루지도 않을 테고, 누워 있는 모습이나 방의 분위기도 이상하다. 영국의 화가 헨리 월리스Henry Wallis, 1830-1916가 그린 「채터턴의 죽음」이라는 작품이다. 토머스 채터턴Thomas Chatterton, 1752-70은 열 살 때부터 시를 썼는데, 중세풍의 시를 써서 가명으로 발표하기 시작했다. 말하자면 15세기에 살았던 토머스 롤리라는 수도사가 쓴 시라면서 잡지에 기고한 것인데, 롤리는 채터턴이 만들어낸 가공의 인물이다. 이 시는 몇몇 사람들에게서 호평을 받았다. 채

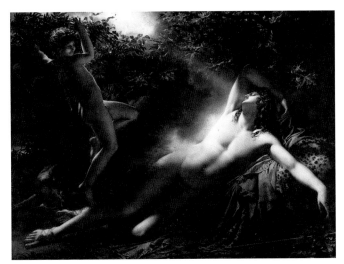

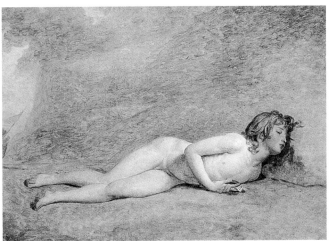

(위) 안 루이 지로데 드 루시 트리오종, 「잠든 엔디미온」, 1792년
(아래) 자크 루이 다비드, 「조제프 바라의 죽음」, 1794년

터턴은 이름을 날리겠다는 꿈을 품고 런던으로 나갔는데, 사람들은 그가 쓴 시를 보잘것없는 위작으로 취급했다. 낙담한 채터턴은 1770년 8월, 런던의 다락방에서 비소를 먹고 자살했다. 나이가 겨우 열일곱이었다. 그가 죽은 뒤에야 문학계는 그의 재능에 찬사를 보내기 시작했고 거의 숭배에 가까운 현상이 계속되었다. 문인들은 채터턴을 어두운 격정에 사로잡힌 희생자로 묘사했다.

존 키츠는 「엔디미온」이라는 시를 써서 채터턴에게 헌정했다. '엔디미온'은 그리스 신화에 나오는 양치기 소년인데, 달의 여신 아르테미스가 그의 아름다움에 반한 나머지 이를 만끽하고자 그를 영원히 잠들게 했다고 한다. 영원히 젊은 아름다움을 간직한 채 잠든 청년. 채터턴에 대한 숭배에 깔려 있는 이미지는 이런 것이었다.

「채터턴의 죽음」은 낭만적 예술가의 신화를 대표하는 그림이 되었다. 길게 누운 이 젊은 남자. 마지막 결심을 하면서 얼마나 외로웠을까? 길게 누워 있어야 한다. 관능적인 느낌이 들도록. 사람들은 젊고 아름다운 '비련의 주인공'에게 빠져든다. 그래서 젊고 아름다운 존재가 숨을 거두는 장면은 서구 회화에서 뻔질나게 등장했다.

프랑스 신고전주의 미술을 대표하는 화가 자크 루이 다비드 Jacques Louis David, 1748-1825는 프랑스대혁명 당시 반혁명군과 싸우다 숨진 소년 조제프 바라를 기리는 그림을 의뢰받고는 알몸의 미소년이 쓰러져 있는 모습을 그렸다. 기념비적인 인물이 되려면 종종 이처럼 옷을 벗어야 한다.

죽음과 파멸을
요구받는 예술가

'예술가의 자살'은 예술가에 대한 낭만주의적인, 신화적인 관념을 완성한다. 하지만 예술가라도 빈센트 반 고흐처럼 잘생기지 않은 예술가라면 얘기가 달라진다. '예술가의 자살'을 이야기할 때 가장 먼저 떠올리게 되는 사람이 빈센트지만, 정작 빈센트의 자살을 묘사한 그림은 찾아보기 어렵다.

흔히들 빈센트는 자살했다고 여긴다. 하지만 실제로도 그런가? 1890년 7월 30일 오후 세시. 빈센트의 시신은 오베르의 공동묘지에 매장되었다. 그의 나이 서른일곱이었다. 자살했다는 이유로 종교 의식은 거행되지 않았다. 매장을 지켜본 사람들이 떠나고 혼자 남은 동생 테오는 빈센트가 입었던 저고리의 주머니에서 접힌 종이를 찾

았다. 종이에는 이렇게 적혀 있었다.

"내 그림, 나는 그것에 생명을 걸었고
내 이성은 그것으로 반은 무너져버렸구나."

이 말은 빈센트의 유언이라고 여겨졌다. 게다가 빈센트가 마지막으로 그렸다는 「까마귀가 나는 밀밭」은 스스로의 죽음을 예고하는 작품처럼 보였다. 작품도 있겠다, 유서도 있겠다, 게다가 빈센트의 처지도 낙담할 만큼 곤란했고, 빈센트는 예전에 몇 차례 발작을 일으키기도 했다. 형의 죽음에 괴로워하던 테오는 겨우 반년 뒤인 1891년 1월 25일 세상을 떠났다. 서른세 살이었다.

만약 그날, 1890년 7월 27일 오후에 총에 맞지 않았더라면, 빈센트는 계속 그림을 그렸을 것이다. 물론 그해 말에 발작을 일으켰을지도 모르고, 다음 해 초쯤에는 진짜로 권총을 발사했을지도 모른다. 하지만 빈센트가 적어도 그날 오후 스스로의 가슴을 겨누고 방아쇠를 당겼다고 보기는 어렵다.

또 한 가지, 동생 테오의 건강. 사람들은 '형의 죽음을 슬퍼한 나머지 따라 죽은 동생'이라는 드라마에 젖은 나머지, 테오가 무슨 병으로 죽었는지에 대해서는 의외로 생각조차 않는다. '사실상의 자살'을 했다고 생각하는 걸까? 한데 그렇다면 테오는 형의 죽음을 슬퍼한 나머지 처자를 버린 사람이 되는 건가? 테오는 신장이 좋지 않

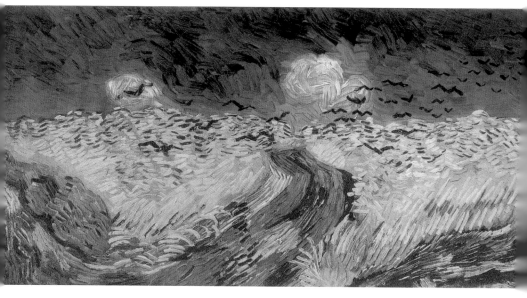

빈센트 반 고흐, 「까마귀가 나는 밀밭」, 1890년

았다. 빈센트의 죽음에 충격을 받아 용태가 나빠진 것도 사실이지만, 만약 그때 빈센트가 죽지 않았다면 테오가 먼저 죽었을 수도 있다. 그랬다면 이번에는 빈센트가 테오를 따라가려고 방아쇠를 당겼을까?

오베르에서 빈센트가 총을 맞고 숨진 사건에는 석연치 않은 구석이 많다. 그중 결정적인 것은, 첫째, 빈센트가 총을 쏘거나 맞은 장면을 직접 본 사람이 없다는 점이다. 둘째, 빈센트가 사용한 총이 끝내 발견되지 않았고 그가 어떤 종류의 총에 맞았는지도 지금껏 알 수 없다는 점이다.

그날 저녁, 빈센트가 술에 취한 듯 비틀거리며 돌아오는 걸 하숙집 식구들이 목격했고 저녁 식사를 하러 내려오지 않기에 하숙집 주인이 방으로 올라가 봤더니 피를 흘리며 누워 있었다. 하숙집 주인이 어떻게 된 거냐고 묻자 한참 뒤에 빈센트는 자신이 쐈다고 대답했다. 다음 날 경관 둘이서 빈센트에게 왜 그런 짓을 했는지, 권총은 어디서 났는지를 물었는데, 이번에는 빈센트는 대답하지 않았다.

총탄은 빈센트의 심장 아래쪽에 박혀 있었다. 자살을 결심한 사람은 단번에 빨리, 고통 없이 죽기를 바란다. 권총으로 한 번에 끝낼 수 있었을 터인데 가슴을 겨눴고, 그나마 빗나갔다는 말인가? 총상을 입은 빈센트를 돌봤던 의사 가셰가 빈센트를 한동안 방치하다시피 했던 점도 석연치 않다.

이런 요소들을 따져보면, '빈센트가 권총으로 자살했다'라는 말

에는 의구심을 품을 요소가 너무 많다는 점을 알 수 있다. 냅다 '빈센트 타살설'을 들고 나올 것까지는 없을지 몰라도, '빈센트가 원인불명의 총상을 입고는, 담당 의사들의 무능과 판단착오로 사망했다'는 사실은 확실히 말할 수 있다.

빈센트는 살았어야 할 사람이다. 죽음은 사고이고, 재난이다. 「까마귀가 나는 밀밭」이 마지막 작품인가에 대해서는 여러 연구자가 반론을 제기했다. 오베르 시절 그가 그렸던 어떤 그림이라도 마지막 그림이라고 여기고 보면 그렇게 보일 것이다. 일단 자살이라는 틀로 빈센트의 죽음을 바라보자면 전기 작가들, 소설가들은 자살의 이유를 설명해야 하니까, 무엇이든 자살하고 연관짓는다. 하지만 빈센트라는 예술가를, 그리 운이 좋지는 않았던 한 인간의 삶을 차분히 바라보기 위해서라면 이야기가 딱 떨어지지 않는 부분을, 모호한 국면을 수긍하는 게 차라리 낫지 않을까?

아마추어 화가이기도 했던 의사 가셰는 빈센트가 숨을 거둔 직후, 그의 얼굴을 그렸다. 빈센트는 가셰를 썩 신뢰하지는 않았고, 빈센트가 총상을 입은 뒤 가셰의 치료는 결코 좋게 볼 수 없다. 하지만, 가셰는 뜻밖에도 담담한 필치로 빈센트를 배웅하며, 그가 겪었던 고통의 편린을 조용히 보여준다.

만약 빈센트가 자살했다고 알려지지 않았다면 사람들은 이처럼 그를 사랑했을까? 자살을 통해 신화는 완성되었다. 게다가 뒤따른 테오의 죽음은 신화의 마침표를 확실하게 찍었다. 하지만 예술가는

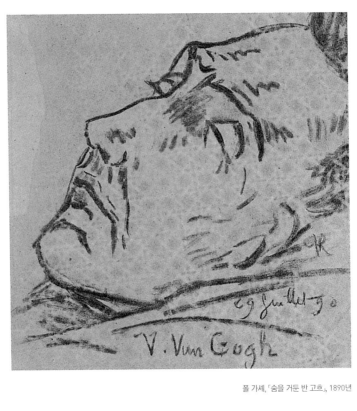

폴 가셰, 「숨을 거둔 반 고흐」, 1890년

그런 식으로 희생되어선 안 된다. 그런 허위의식의 재료가 되려고 예술가를 지망했던 것은 아니다. 예술가냐 예술가가 아니냐를 가르는 기준은 여기서 작동한다. 예술가는 '예술을 감당하는 사람'이다. '예술을 감당하는 사람'들은 다들 이걸 안다. 감당한다는 건 재료비를, 작업실 임대료를, 활동비를, 그리고 평판을 둘러싼 온갖 복잡한 과정을 감수하는 것이다.

어쩌면 예술가에게 '순교자'라는 타이틀은 필요한지도 모른다. 예술과 예술가에 대한 새로운 정의가 정립되기 전까지는 기댈 데가 필요하니까. 그런데 이 타이틀은 죽음과 파멸을 요구한다.

신화학자 조지프 캠벨은 그 옛날 샤먼이 했던 역할을 현대 사회에서는 예술가가 해야 한다고 했다. 그런데 신성한 장소에서 신성한 직분을 수행하던 샤먼은 변두리로 밀려난 지 오래다. 그런데 예술가가 샤먼 노릇을 해야 한다고? 이건 대체 무슨 말인가? 오늘날 시민들은 그 옛날 시나이 산 아래에서 이스라엘 백성들이 황금 송아지에게 경배하고 춤을 췄던 것처럼 돈에 눈이 뒤집혀 돌아가는데, 그들 앞에서 빽도 없고 힘도 없는 샤먼 노릇을 하라고?

캠벨은 원시 공동체가 자신들의 전체적인 경향에서 어긋나는 소수를 무자비하게 죽여 없앴다는 얘기도 했다. 샤먼은 원시 공동체가 듣고 싶어 하는 얘기를 했기에 샤먼이라는 지위를 유지할 수 있었다는 것이다. 그렇다면 공동체의 비위를 거슬러 죽임을 당했던 그 옛날의 샤먼처럼, 오늘날의 샤먼, 예술가 또한 죽임을 당할 것이다.

세상은 예술가를 희생양으로 삼으려 한다. 이 지점에서 예술가의 자살은 손 안 대고 코풀기이다. 세상은 타살에 대한 죄책감마저 떠안지 않으려 한다.

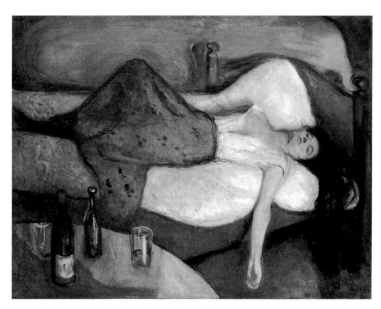

에드바르트 뭉크, 「그 다음 날」, 1894-95년

그 다음 날이
온다!

여인이 침대에 길게 늘어져 있다.

죽음과 불안을 그렸던 화가 뭉크의 그림이다. 월리스가 그린 채터턴의 모습과 흡사하다. 이 여인 또한 세상으로부터 대답을 듣지 못했던 걸까?

찬찬히 다시 보면, 잠든 여인이다. 지난밤에 무슨 일이 있었는지 분명치 않지만, 앞쪽에 놓인 술병 속에 들어 있던 술 때문에 아직 깨어나지 못하고 있는 것 같다.

월리스의 그림 속 젊은 시인은 잠든 듯 죽어 있고, 뭉크의 이 그림 속 여인은 죽은 듯 잠들어 있다. 이 그림의 제목은 「그 다음 날」이다. 이를 통해 뭉크는 개인적인 의미가 있는 어떤 사건을 암시한다. 난잡한 파티일 수도 있고, 친한 사람들 사이에서 벌어진 충격적인 사건일 수도 있다.

하지만 그게 아무리 끔찍스런 일이었대도, 그림 속 여인은 언젠가는 깨어날 것이다. '그 다음 날'에 이어 또 '다음 날'이 온다. 그녀는 다음 날을 맞을 때마다 깨어날 것이다.

깨어나야 한다.

**멜랑콜리를
말하다**

| 카스파르 다비트 프리드리히,
「바닷가에서 바라보는 월출」,
1822년경,
캔버스에 유채,
55×71cm,
베를린 국립미술관

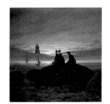

| 에드바르트 뭉크,
「멜랑콜리」,
1894-95년,
캔버스에 유채,
81×100.5cm,
베르겐 미술관

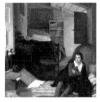

| 톰마소 미나르디,
「작업실의 자화상」,
1813년경,
캔버스에 유채,
37×33.3cm,
우피치 미술관

**응답하지 않는
세상,
뒷모습을 그린다**

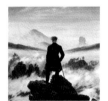

| 카스파르 다비트 프리드리히,
「안개 바다를 내려다보는 방랑자」,
1818년경,
캔버스에 유채,
94 8×74.8cm,
함부르크 미술관

| 카스파르 다비트 프리드리히,
「숲 속의 기병」,
1813-14년경,
캔버스에 유채,
65.7×46.7cm,
개인 소장

| 귀스타브 카유보트,
「창가의 남자」,
1875년,
캔버스에 유채,
117×82cm,
개인 소장

| 귀스타브 카유보트,
「유럽 철교」,
1876-77년,
캔버스에 유채,
105.7×130.8cm,
킴벨 미술관

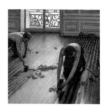

| 귀스타브 카유보트,
「마루를 깎는 사람들」,
1875년,
캔버스에 유채,
102×146.5cm,
오르세 미술관

| 요하네스 베르메르,
「회화 예술」,
1665-66년경,
캔버스에 유채,
130×110cm,
빈 미술사 박물관

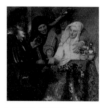

| 요하네스 베르메르,
「뚜쟁이」,
1656년,
캔버스에 유채,
143×130cm,
드레스덴 국립미술관

| 장 오귀스트 도미니크 앵그르,
「오송빌 백작부인」,
1845년,
캔버스에 유채,
132×92cm,
뉴욕 프릭 콜렉션

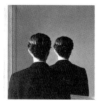

| 르네 마그리트,
「금지된 재현」,
1937년,
캔버스에 유채,
82×65cm,
보이만스 판 뵈닝헨 미술관

레오나르도 다 빈치
–
끝없는
완벽주의

| 레오나르도 다 빈치,
「손의 습작」,
1474년경,
종이에 실버포인트,
21.4x15cm,
런던 윈저 성

| 프란체스코 멜치(추정),
「레오나르도 다 빈치의 초상」,
16세기 초,
종이에 붉은 초크,
27.5x19cm,
윈저 궁 왕립도서관 소장

| 레오나르도 다 빈치,
「스포르차 기마상을 위한 습작」,
1488–89년경,
푸른 색 종이에 실버포인트,
14.8×18.5cm,
런던 윈저 성

| 레오나르도 다 빈치,
「트리풀치오 기마상을 위한 습작」,
1507–09년경,
펜과 잉크,
28×19.8cm,
런던 윈저 성

| 레오나르도 다 빈치,
「성 히에로니무스」,
1480–82년경,
패널에 유채,
103×75cm,
바티칸 미술관

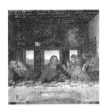

| 레오나르도 다 빈치,
「최후의 만찬」,
1495–98년경,
회벽에 유채와 템페라,
460×880cm,
산타 마리아 델레 그라치에의 식당

| 레오나르도 다 빈치,
「말의 움직임과 표정에 대한 연구」,
1503년경,
펜과 잉크

| 레오나르도 다 빈치의 「앙기아리 전
투」를 16세기 중반에 무명의 화가가
모사하고 루벤스가 가필한 것,
1603년경, 연백 안료를 입힌 종이에
초크, 펜과 잉크, 45.2×63.7cm,
루브르 박물관

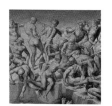

| 아리스토틸레 다 상갈로,
미켈란젤로 부오나로티의 「카시나 전
투」를 위한 소요를 모사한 것,
1542년경,
그리자유, 76.4×130.2cm,
호컴 홀, 레스터 백작 콜렉션

| 미켈란젤로 부오나로티,
「카시나 전투」를 위한 습작,
1503년경,
펜과 잉크

| 작자 미상,
레오나르도 다 빈치의 「앙기아리 전
투」를 모사하여 벽화로 재현한 것,
1503-04년,
패널에 유화, 85×115cm,
베키오 궁전(추정)

| 레오나르도 다 빈치,
「신비로운 여인」,
1516년경,
초크,
21×13.5cm,
런던 윈저 성

피터르 브뢰헬

-

운명을
응시하는 눈

| 피터르 브뢰헬,
「아이들의 놀이」,
1560년,
나무 패널에 유채,
118×161cm,
빈 미술사 박물관

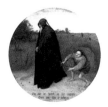

| 피터르 브뢰헬,
「염세가」,
1568년,
캔버스에 템페라,
86×85cm,
카포디몬테 국립미술관

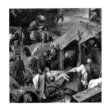

| 피터르 브뢰헬,
「네덜란드의 속담」,
1559년,
패널에 유채,
117×163cm,
베를린 국립미술관

| 조르주 드 라 투르,
「점쟁이」,
1633~39년,
캔버스에 유채,
101.9×123.5cm,
뉴욕 메트로폴리탄 미술관

| 피터르 브뢰헬,
「농부의 결혼식」,
1568년,
패널에 유채,
114×164cm,
빈 미술사 박물관

| 피터르 브뢰헬,
「맹인이 맹인을 인도하다」,
1568년,
캔버스에 유채,
86×156cm,
카포디몬테 국립미술관

| 피터르 브뢰헬,
「농부와 새집을 뒤지는 사람」,
1568년,
패널에 유채,
59×68cm,
빈 미술사 박물관

에드가 드가
-
오해와
고독

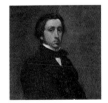

| 에드가 드가,
「자화상」,
1855년,
캔버스에 유채,
81×64.5cm,
오르세 미술관

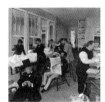

| 에드가 드가,
「뉴올리언스의 면화거래소」,
1873년,
캔버스에 유채,
73×92cm,
프링스 포 미술관

| 에드가 드가,
「파란 옷을 입은 발레리나들」,
1897년경,
파스텔,
67×67cm,
푸시킨 미술관

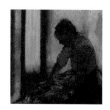

| 에드가 드가,
「다림질하는 여인」,
1892-95년,
캔버스에 유채,
80×63.5cm,
리버풀 워커 아트 갤러리

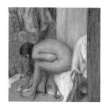

| 에드가 드가,
「발을 닦는 여인」,
1886년,
종이에 파스텔,
54×52cm
오르세 미술관

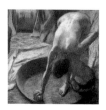

| 에드가 드가,
「목욕통」,
1885-86년,
종이에 파스텔,
70×70cm,
힐스테드 박물관

| 에드가 드가,
「달리는 말」,
1880년대에 제작,
1920년에 청동으로 주조,
31.4×41.9×8.9cm,
뉴욕 메트로폴리탄 미술관

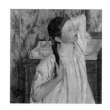

| 메리 커셋,
「머리를 매만지는 소녀」,
1886년,
캔버스에 유채,
75.1×62.5cm,
워싱턴 내셔널 갤러리

| 에드가 드가,
「발레르과 드가」,
1864년경,
캔버스에 유채,
116×89cm,
오르세 미술관

오딜롱 르동
-
외로움

| 오딜롱 르동,
「침묵의 예수」,
1897년경,
패널에 붙인 종이에 파스텔과 목탄,
59.5×47.5cm,
프티 팔레 미술관

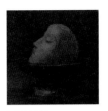

| 오딜롱 르동,
「순교자의 목」,
1877년,
목탄,
37×36cm,
크뢸러 뮐러 미술관

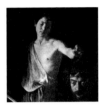

| 카라바조
「골리앗의 머리를 들고 있는 다윗」,
1609년,
캔버스에 유채,
123×101cm,
보르게세 미술관

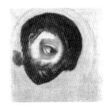

| 오딜롱 르동,
「물의 정령」,
1878년,
크림색 고급 종이에 목탄,
46.6×37.6cm,
시카고 아트 인스티튜트

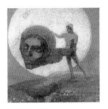

| 오딜롱 르동,
「이카로스의 추락」,
1876년,
파스텔,
48.3×45.7cm,
로스차일드 아트 파운데이션

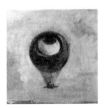

| 오딜롱 르동,
「눈-기구」,
1878년,
목탄,
42.5×33.5cm,
뉴욕 현대미술관

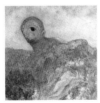

| 오딜롱 르동,
「키클롭스」,
1898~1900년,
패널에 유채,
64×51cm,
크뢸러 뮐러 미술관

| 오딜롱 르동,
「감은 눈」,
1890년,
캔버스에 유채,
44×36cm,
오르세 미술관

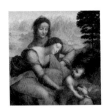

| 레오나르도 다 빈치,
「성 모자와 성 안나」,
1510년경,
패널에 유채,
168×130cm,
루브르 박물관

| 오딜롱 르동,
「오르페우스」,
1913년,
캔버스에 유채,
70×56.5cm,
클리블랜드 미술관

**빈센트 반 고흐
-
그녀-시엔**

| 빈센트 반 고흐,
「자화상」,
1889년,
캔버스에 유채,
65×54cm,
오르세 미술관

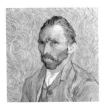

| 빈센트 반 고흐,
「일을 마치고 돌아오는 광부들」,
1880년,
연필과 잉크,
44.5×56cm,
크뢸러 뮐러 미술관

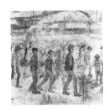

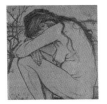

| 빈센트 반 고흐,
「슬픔」,
1882년,
연필과 흑백 분필,
44.5×27cm,
가먼 라이언 콜렉션

| 빈센트 반 고흐,
「난롯가에 앉아 담배를 피우는 시엔」,
1882년,
연필과 분필, 잉크, 워시
45.5×56cm,
크뢸러 뮐러 미술관

| 빈센트 반 고흐,
「아를의 노란 집」,
1888년,
캔버스에 유채,
72×91.5cm,
반 고흐 미술관

| 폴 고갱,
「해바라기를 그리는 반 고흐」,
1888년,
마포에 유채,
73×91cm,
반 고흐 미술관

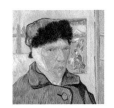

| 빈센트 반 고흐,
「귀에 붕대를 맨 자화상」,
1889년,
캔버스에 유채,
60×49cm,
런던 코톨드 미술관

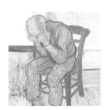

| 빈센트 반 고흐,
「슬픔에 잠긴 노인」,
1890년,
캔버스에 유채,
81.8×65.5cm,
크뢸러 뮐러 미술관

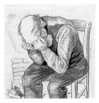

| 빈센트 반 고흐,
「영원의 문턱에서」,
1882년,
64×80cm,
암스테르담 국립박물관

| 빈센트 반 고흐,
「고개를 숙인 시엔」,
1882년,
연필과 분필

에드워드 호퍼

-

도시의

밤

| 에드워드 호퍼,
「밤의 창문」,
1928년,
캔버스에 유채,
73.7x86.4cm,
뉴욕 현대미술관

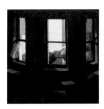

| 에드워드 호퍼,
「밤을 새우는 사람들」,
1942년,
캔버스에 유채,
76.2×144cm,
시카고 아트 인스티튜트

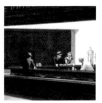

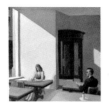

| 에드워드 호퍼,
「카페테리아의 햇빛」,
1958년,
캔버스에 유채,
102.1×152.7cm,
예일대학교 미술관

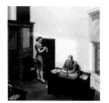

| 에드워드 호퍼,
「밤의 사무실」,
1940년,
캔버스에 유채,
56.2×63.5cm,
미니애폴리스 워커 아트센터

| 앙리 드 툴루즈 로트레크,
「물랭 루주에서」,
1892년,
캔버스에 유채,
123×140.5cm,
시카고 아트 인스티튜트

| 에드워드 호퍼,
「그림을 그리는 조지핀」,
1936년,
뉴욕 휘트니 미술관

| 에드워드 호퍼,
「두 희극배우」,
1965년,
캔버스에 유채,
73.7×101.6cm,
개인 소장

| 에드워드 호퍼,
「아침 11시」,
1926년,
캔버스에 유채,
71.3×91.6cm,
허쉬혼 미술관과 조각 공원

앤디 워홀
-
우연한
재난

| 필립 펄스타인,
「카네기 공대 재학 시절의 워홀」,
1947년,
흑백사진

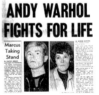

| 1968년 6월 4일자
「뉴욕 포스트」에 실린
워홀 저격 기사

| 앤디 워홀,
「샘이라는 이름의 고양이 25마리와
푸른 야옹이」에 실은 '라벤더 빛 샘',
1954년경,
오프셋 인쇄에 수채,
15×9cm

| 앤디 워홀,
「200개의 캠벨 수프 통조림」,
1962년,
캔버스에 아크릴,
254×183cm,
개인 소장

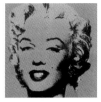

| 앤디 워홀,
「오렌지 마릴린」,
1962년,
캔버스에 실크스크린,
41×51cm,
레오 카스텔리 소장

| 듀안 마이클,
「앤디 워홀」,
1958년,
흑백사진

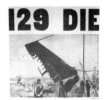

| 앤디 워홀,
「129명 비행기 사고로 사망」,
1962년,
캔버스에 아크릴,
254.5×182.5cm,
루트비히 미술관

| 앤디 워홀,
「녹색으로 찍은 불타는 자동차 I」,
1963년,
캔버스에 실크스크린, 아크릴,
리퀴텍스, 203×229cm,
개인 소장

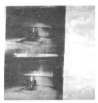

| 앤디 워홀,
「은색으로 두 번 찍은 전기의자」,
1963년,
캔버스에 실크스크린, 아크릴,
리퀴텍스, 106.5×132cm,
슈투트가르트 J. W. 프뢸리히 콜렉션

피할 수 없는
운명,
죽음을 그린다

| 아르놀트 뵈클린,
「죽음과 함께 있는 자화상」,
1872년,
캔버스에 유채,
75×61cm,
베를린 구 국립미술관

| 제임스 앙소르,
「가면과 함께 있는 자화상」,
1899년,
캔버스에 유채,
120×80cm,
개인 소장

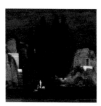

| 아르놀트 뵈클린,
「죽음의 섬」,
1880년,
패널에 유채,
71×122cm,
뉴욕 메트로폴리탄 미술관

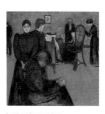

| 에드바르트 뭉크,
「병실에서의 죽음」,
1895년,
캔버스에 유채,
150×167.5cm,
오슬로 국립미술관

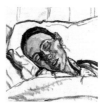

| 페르디낭 호들러,
「죽어가는 발렌틴」,
1915년,
캔버스에 유채,
상트갈렌 미술관

| 클로드 모네,
「죽은 카미유」,
1879년,
캔버스에 유채,
90×68cm,
오르세 미술관

| 에곤 실레,
「죽은 클림트」,
1918년,
초크,
47×30cm,
빈 안톤 페슈카 콜렉션

| 제임스 앙소르,
「죽음의 습격」,
1896년,
일본 종이에 에칭,
23.4×17.5cm,
미라 자코브 콜렉션

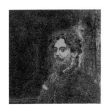

| 제임스 앙소르,
「자화상」,
1889년,
양피지에 에칭,
11.6×7.5cm,
오스텐데 미술관

| 작자 미상,
브뤼셀에서 찍은 앙소르의 사진,
1888년

| 제임스 앙소르,
「해골이 된 자화상」,
1889년,
수제 종이에 에칭,
11.6×7.5cm,
오스텐데 미술관

**멜랑콜리 신화,
자살을
말하다**

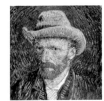

| 빈센트 반 고흐,
「자화상」,
1889년,
캔버스에 유채,
65×54cm,
오르세 미술관

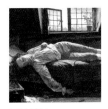

| 헨리 월리스,
「채터턴의 죽음」,
1856년,
패널에 유채,
173×252.5cm,
버밍엄 미술관

| 안 루이 지로데 드 루시 트리오종,
「잠든 엔디미온」,
1792년,
캔버스에 유채,
199×261cm,
루브르 박물관

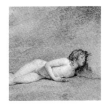

| 자크 루이 다비드,
「조세프 바라의 죽음」,
1794년,
캔버스에 유채,
119×156cm,
칼베 미술관

| 빈센트 반 고흐,
「까마귀가 나는 밀밭」,
1890년 7월,
캔버스에 유채,
50.5×103cm,
반 고흐 미술관

| 폴 가셰
「숨을 거둔 반 고흐」,
1890년,
종이에 목탄,
48×41cm,
오르세 미술관

| 에드바르트 뭉크,
「그 다음 날」,
1894~95년,
캔버스에 유채,
115×152cm,
오슬로 국립미술관

응답하지 않는
세상을 만나면,

멜랑콜리

ⓒ이연식

| **초판 1쇄 인쇄** 2013년 4월 9일
| **초판 1쇄 발행** 2013년 4월 16일

| **지은이** 이연식
| **펴낸이** 강병선
| **편집인** 고미영

| **편집** 고미영 이성민 박기효
| **디자인** 강혜림
| **마케팅** 우영희 이미진 나해진 김은지
| **온라인 마케팅** 김희숙 김상만 이원주 한수진
| **제작** 서동관 김애진 임현식
| **제작처** 상지사

| **펴낸곳** (주)문학동네
| **출판등록** 1993년 10월 22일 제406-2003-00045호
| **임프린트 이봄**

| **주소** 413-756 경기도 파주시 문발동 파주출판도시 513-8
| **전자우편** springten@munhak.com
| **전화** 031-955-2660(마케팅) 031-955-2698(편집)
| **팩스** 031-955-8855
| **이봄트위터** @springtenten

ISBN 978-89-546-2073-4 03600

● 이 도시의 국립중앙도서관 출판시도서목록(CIP)은
 서지정보유통지원시스템 홈페이지(http://seoji.nl.go.kr)와
 국가자료공동목록시스템(http://www.nl.go.kr/kolisnet)에서 이용하실 수 있습니다.
 (CIP제어번호: CIP2013002636)

www.munhak.com